荆楚刺绣的传承创新

韦秀玉　王子怡／著

中国轻工业出版社

图书在版编目（CIP）数据

荆楚刺绣的传承创新 / 韦秀玉，王子怡著. —北京：
中国轻工业出版社，2023.12

ISBN 978-7-5184-4526-4

Ⅰ.①荆… Ⅱ.①韦…②王… Ⅲ.①刺绣—民间工
艺—研究—湖北 Ⅳ.①J523.6

中国国家版本馆CIP数据核字（2023）第156902号

责任编辑：张 晗 责任终审：劳国强 设计制作：锋尚设计
策划编辑：张 晗 责任校对：晋 洁 责任监印：张 可

出版发行：中国轻工业出版社（北京鲁谷东街5号，邮编：100040）

印　　刷：艺堂印刷（天津）有限公司

经　　销：各地新华书店

版　　次：2023年12月第1版第1次印刷

开　　本：787×1092　1/16　印张：14

字　　数：320千字

书　　号：ISBN 978-7-5184-4526-4　定价：108.00元

邮购电话：010-85119873

发行电话：010-85119832　010-85119912

网　　址：http://www.chlip.com.cn

Email：club@chlip.com.cn

　　本书为湖北美术学院重大科研资助培育项目"传统手工艺的传承创新研究"（20ZD04）和2022年度湖北省教育厅哲学社会科学研究项目"荆楚刺绣的体验式传承研究"的阶段性研究成果。

　　基金资助：湖北美术学院2021年度学术著作出版资助项目"楚式汉绣创新性发展研究"（2021XJCB01），2022年湖北省社科基金一般项目（后期资助项目）"荆楚刺绣的传承创新"（HBSK2022YB529）。

序言

提起中国的丝绸就自然会联想到四大名绣，即苏绣、蜀绣、湘绣和广绣。其实，在四大名绣之外，还有为世人所重的另一绣种——荆楚之地的汉绣。刺绣和丝绸是联系在一起的，而丝绸又和蚕桑之乡联系在一起。因此，不论是何绣种，必然有着极其鲜明的地域性色彩，荆楚刺绣也是如此。盛产蚕桑的湖北，刺绣文化广为流传，种类甚多，包括楚绣、汉绣、黄梅挑花、阳新布贴、红安绣活、大冶刺绣等，而其历史渊源则可上溯至春秋战国时期楚国的刺绣。

刺绣盛行于湖北并非偶然。湖北地处南方，雨水丰沛，草木旺盛，桑树便是其中一种。除了优良的自然环境之外，湖北还有着得天独厚的人文条件。相传湖北是"先蚕圣母"嫘祖的故乡，嫘祖最先发现了蚕丝能够制成丝绸，并且成功地制成了衣服。可以说，是嫘祖发明了养蚕制衣，成就了中华千年的丝绸文明。

良好的自然环境加上得天独厚的人文环境，便是荆楚刺绣之滥觞。春秋战国时代，以湖北为中心诞生了一个强大的诸侯国——楚国。楚国强大以后，对于丝绸的刺绣工艺越来越重视。屈原在《楚辞·招魂》中这样描写楚国出产的丝织品："翡翠珠被，烂齐光些。蒻阿拂壁，罗帱张些。纂组绮缟，结琦璜些……翡帷翠帐，饰高堂些……被文服纤，丽而不奇些。"由此可见楚绣之精良，在当时的诸侯国中冠绝一时。

楚文化是中华文化的有机组成部分，而楚绣也发展演变出丰富的绣种。现在，大部分学人都承认荆楚刺绣传承于楚绣，或者说荆楚刺绣以楚绣为基础，汇南北各家绣法之长，创造出了极具地方特色的技艺。荆楚刺绣不论是从艺术风格还是从刺绣技艺来看，都与楚绣具有非常紧密的联系，可以说楚绣是荆楚刺绣的源头。因此，融通中西的艺术研究学者韦秀玉和技艺精湛的汉绣代表性传承人王子怡合作著书，以《荆楚刺绣的传承创新》为题，将楚艺术精神作为荆楚刺绣传承创新内核，以楚地流传的题材、内容、图像、符号作为视觉构成元素，以满足人民日益增长的精神文化需求为旨归，提出"荆楚刺绣"作为刺绣当代活态传承的一种创新模式，极具历史厚度和人性温度，为打造刺绣品牌奠定了坚实理论基

础。书中详尽论述了荆楚刺绣的传承语境、荆楚刺绣的审美逻辑及艺术创作路径、荆楚刺绣体验式文创产品的创意设计、荆楚刺绣的艺术疗愈、荆楚刺绣体验中心的建设路径等问题，严谨论证了传统手工艺在当代文化语境下丰富艺坛及点亮生活的可行性方案，对于推动优秀传统文化的创造性转化和创新性发展，丰富传统手工艺的活态传承方式，无疑具有学术价值和现实意义。

以往的荆楚刺绣研究，多是从单一问题或学科出发，呈现刺绣传承与保护的静止形态，而不是一个完整的、相互关联的文化体系；缺少根植中国艺术史和中国田野，融通艺术学、心理学、经济学、民俗学等领域，从微观层面总结提炼的成果；此外，传统手工艺在近年的传承与保护工作中虽然取得了丰硕成果，但是，在满足人民文化需求和增强人民精神力量等方面还需要深入研究。在这种背景下，本书作者采用历史学、艺术学、艺术人类学、设计心理学、文化经济学等多学科的综合研究方法，全面探讨荆楚刺绣的创新性发展策略，以及如何巧妙利用古今中外的文化资源，同时又保持非物质文化遗产项目的技艺特色与文化特质等热点问题。作者从非遗的技艺传承入手，深入剖析其历史发展与社会生活之间的关系，注重将工艺美术的创新性发展与历史背景、社会环境、文化传播和生活化实践相联系，强调研究的学理价值。本书各章虽围绕荆楚刺绣传承展开，相互呼应，但均有相对的独立性。全书关注具体的问题，具有偶然性或个别性特征，深入探讨汉绣创新性发展的可行性方案，对于相关行业的发展颇具启发意义。因此，本书具有鲜明的价值指向和强烈的问题意识，不仅体现了作者学养的深厚和思维的深刻，更反映了思维的独立性和创造性。具体说来，本书在以下几个方面尤其具有创新意义。

其一，作者提出非遗传统手工艺项目的传承创新，既要在地方文化中寻"根"，深度开展艺术实践，创作符合地方艺术审美特质的艺术品，又要将技艺传承与当代审美趋向有机结合，生产满足人民审美需求和生活需要的产品，助力建构文化认同，推进文化自觉与艺术自信的建构。荆楚刺绣的传承创新是这些策略的艺术实践，书中呈现了丰富的艺术创作和设计案例，图文互证，凸显传统美术项目的艺术特质，为优秀传统文化的现代性转化和创新性发展提供参考。

其二，作者认为刺绣是经典的幸福生活法宝。根据社会发展和生活需要探寻荆楚刺绣的传承创新路径，是以人民为中心展开艺术创作，根据生活美育特点和艺术疗愈的客观要求，设计生活化体验产品，以美愈人，合理利用文化遗产推进

文化和旅游的深度融合，为地方文化与经济的发展服务。

其三，技艺精湛的传统手工艺代表性传承人和长期研习美术创作的高校学者联合组建研究团队，共同实践传统技艺的传承创新，附上大量凝结了非遗传承人和艺术工作者审美智慧的艺术创作和设计图例，呈现了民间艺人与美院学者双向互动、实践传统美术传承的典型性范例，古今交融，中西并蓄，关注传统美术项目传承发展中的艺术创新，极具学术价值。

其四，作者认为荆楚刺绣传承创新兼顾个性化体验价值与大众文化消费价值，并遵循主题性与系列化相结合、艺术性与实用性相统一、传统性与现代性相糅合等原则，制作大批艺术创作与设计的完整案例，从理论与实践的不同维度践行传统美术项目的创新性发展，极具应用价值。

其五，书中集荆楚刺绣代表性传承人的口述与艺术专业学者的研究于一体，围绕传统手工艺的传承创新各抒己见，着眼点不同，相互印证，互为补充，呈现了协同合作与多元互动的行业发展态势，彰显新时代文化新风貌，为非遗项目的传承创新提供资鉴。

以上这些在荆楚刺绣的传承创新研究中具有关键性价值与意义。

荆楚刺绣曾捧过南洋赛会的奖牌、国际博览会的金杯，还曾独享荣登人民大会堂的殊荣……如今又遇到了保护非物质文化遗产的良好契机，自2006年以来，黄梅挑花入选第一批国家级非物质文化遗产名录，汉绣、阳新布贴、红安绣活入选第二批国家级非物质文化遗产名录，重新得到社会的关注。如何引导荆楚刺绣的传承创新，也成为当下每一位关心这些国家级非物质文化遗产名录项目保护和发展的同仁都在思考的问题。今天我们高兴地看到韦秀玉教授与汉绣代表性传承人王子怡的最新研究成果即将付梓，她们以学者与传承人、理论与实践相结合的形式，对刺绣的传承与发展做出了开拓性与创造性回答，体现了扎实的理论基础、深厚的艺术功底和精湛的刺绣技艺，其中的核心内容和基本观点，在荆楚刺绣的研究领域作出了新贡献，对荆楚刺绣事业以及相关行业的传承发展具有重要的促进作用。

是为序，是为贺！

姚伟钧

2022年6月6日于武汉

前言

中国非物质文化遗产保护与传承工作在相关部门的通力合作下蓬勃发展，全社会积极参与继承和弘扬中华民族优秀传统文化，促进了社会主义精神文明建设。随着非遗保护与传承工作的不断深入，活化实践中遇到了一些亟须解决的困难，如缺乏高素质传承人、非遗产品同质化等问题。《中华人民共和国非物质文化遗产法》指出，在利用非遗、活化非遗的过程中，应当尊重其形式和内涵，这需要相关领域学者进行深入、系统的学理性研究，为非遗的保护与传承工作提供理论支持。

传统手工艺作为一种活着的文化传统，其当代作品呈现出极其丰富的多样性，这是手艺人适应创新型社会大胆实践的结果。手工艺不再是为满足日用需求而生产，而是转向满足个性化、差异化、艺术化、区域性消费、文化体验等方面需求展开艺术性生产。正如中国艺术研究院工艺美术研究所所长邱春林所言："这就注定了工艺美术不能走大规模化、大批量化生产的老路，而要走小而特、小而精、小而美、小而强的路子。这既符合手工艺生产的历史规律，也符合当前和未来的形势"[1]。由此可言，研究地方性传统手工艺的创新性发展可以有效推进工艺美术的发展，探寻地域特色浓郁的具体工艺门类创作路径符合手工艺生产的历史规律和未来形势。

根据新时代工艺美术文化转型的特征，细致观察工艺美术创作背后的文化与社会环境、社会群体的文化诉求以及工艺美术本身的审美表达，积极建构以具体工艺美术门类为范例的创新性发展知识体系，是推进传统手工艺文化稳健发展的理论支撑。当代工艺美术要如何发展，如何创新？中国艺术研究院工艺美术研究所研究员练春海认为："'以史为鉴'，通过考察工艺美术史，考察历史上的工艺

❶ 邱春林. 工艺美术理论与批评：戊戌卷[M]. 上海：上海古籍出版社，2019：4.

品，考古发掘出来的文物、传世文物，来预测工艺美术未来的发展趋势"❶。英国现代设计理论奠基人欧文·琼斯也表示："装饰艺术的未来在于返璞归真，在于根植过去经验基础上的不断创新。无视传统，凭空建构艺术风格是极为愚蠢的行径，这不啻于丢弃了过去数千年积累的经验财富"❷。因此，针对具体工艺美术项目创新性发展的探讨可以从地域艺术精神入手，合理利用当地工艺美术史中经典作品的图像、纹样和艺术语言，探寻地方工艺美术创新发展的可行性方案。

刺绣是一种材料相对普通，技艺相对朴实，与生活关系密切的工艺美术类型，具有传统手工艺的自由、绿色、创新的品格，是非物质文化遗产中的传统美术项目。刺绣在中国古代是妇女修炼心性和装点生活的重要妇功，如今依然可以成为人们共享"乡愁"、丰富感知、点亮生活的艺术创作源泉。荆楚刺绣包括流传在武汉及周边的汉绣、黄梅挑花、红安绣活、阳新布贴和黄石大冶刺绣等，汉绣、黄梅挑花、红安绣活、阳新布贴都已获批列入国家级非物质文化遗产名录，在荆楚大地广为流传。荆楚刺绣的历史可追溯至楚绣，在荆州博物馆有大量优秀楚绣作品遗存，是楚地贵族和大众生活的重要工艺品类。从古至今，宫廷与民间工艺美术的交流互动呈现多样化态势，相互渗透，流传至今的荆楚刺绣保留了中国传统工艺美术的浓郁装饰性特质。欧文·琼斯在《装饰的法则2：中国纹样》中认为，中国装饰艺术品"技艺纯熟、色彩和谐、装饰精妙，呈现出非凡的纹饰之美"❸。刺绣代表性传承人经过多年沉潜，巧妙地将刺绣技艺与中国传统装饰纹样相结合，秉承楚艺术精神，融入楚地文化图像与符号，使流传至今的装饰性传统刺绣技艺精进为优质工艺，可以成为弘扬中华优秀传统文化的范例。尤其近年来，汉绣代表性传承人积极投入装饰性汉绣的创新性发展实践工作，取得了丰硕的成果（如省级汉绣代表性传承人王子怡代表作《凤凰来仪图》荣获2015年中国工艺美术"百花奖"金奖），堪称复兴中华传统文化的典范，为本书写作奠定了基础。

❶ 练春海. 透过古器观中国工艺美术的当代创新[M]//邱春林. 工艺美术理论与批评：戊戌卷. 上海：上海古籍出版社，2019：4.

❷ （英）欧文·琼斯. 装饰的法则[M]. 徐恒迤，黄溪鸿，译. 南京：江苏凤凰文艺出版社，2020：2.

❸ （英）欧文·琼斯. 装饰的法则2：中国纹样[M]. 徐恒迤，译. 南京：江苏凤凰文艺出版社，2020：1.

随着社会各界对非物质文化遗产大力保护与传承工作的投入，越来越多的人员投入到传统手工艺的学习与工作中。然而，传统手工艺文化的创新性发展依然是亟待加强和改进的问题。如何使"乡愁式"传统技艺融入创新性生产中，创造满足新时代人们美好生活需求的产品，是当下非遗工作人员关心的问题。在大工业和人工智能占主导地位的时代，部分手工艺人可以把手工艺品提升到艺术品的地位，提升工艺美术的文化创意和文化服务能力，让活态手工技艺激活文化遗产空间，助力优秀传统文化艺术的复兴❶；另外，顺应"旅游生活本地化"需求，设计地域特色鲜明的手工艺文创产品，可满足人民日益增长的精神文化需求。鉴于此，本研究提出"荆楚刺绣的传承创新"命题，利用地缘优势建构新时代地方刺绣创新发展的合理范式。其一，调查荆楚刺绣代表性传承人，录制视频和音频，收集荆楚刺绣的创作佳作，整理访谈录，梳理荆楚刺绣传承谱系，为讨论传承与创新问题做铺垫；其二，从技艺视角，梳理刺绣技艺的历史演变及传统审美逻辑，由技入道探寻荆楚刺绣技艺的审美法则，探讨守正创新的荆楚刺绣传承的合理方案；其三，从视觉艺术语言视角，探讨荆楚刺绣传承与地域文化融合的方式，围绕楚艺术精神和楚地经典图像符号两个层面展开；其四，从当代审美理论和文化消费入手，讨论刺绣艺术表达、体验式文创设计、艺术疗愈、体验中心建构等问题，探讨荆楚刺绣技艺的现代性转化和创新性发展问题，实践刺绣艺术与生活美学的融合，使传统工艺美术回归日常生活，服务于当代社会，以多样化形式推进刺绣文化的交流与传播；其五，联合刺绣代表性传承人和高校师生，通过非遗进校园等形式组建汉绣研究团队，组织讨论并实践荆楚刺绣创作与设计，凸显项目的艺术性特质，编写图文并茂的传统手工艺传承创新论著，以学理性理论探索激活文化遗产的艺术性实践。

本书关注荆楚刺绣创作区别于其他地区刺绣创作的独特属性，即它们的文化特色和视觉特性。根据课题需要收集素材，包括楚艺术物质文化遗产和楚地非物质文化遗产两个方面，深度采集荆楚刺绣代表性传承人口述史料，收集与整理楚艺术文本及视觉材料，探寻荆楚刺绣活态传承的核心技艺与审美逻辑。采用艺术学、历史学、人类学、心理学、经济学、社会学等跨学科的研究方法，多角度论

❶ 邱春林. 工艺美术理论与批评：戊戌卷[M]. 上海：上海古籍出版社，2019：1-13.

证荆楚刺绣传承创新的可行性方案。

本书重点探究荆楚刺绣的创新性发展策略，与古为徒，守正创新，使传统手工艺服务当代生活，以美愈人。在全球艺术语境下，如何巧妙利用古今中外的文化资源，同时又保持非物质文化遗产项目的技艺与文化特质，是工艺美术研究与创作中的热点问题。本书尝试从非遗传承的技艺入手，深入剖析其历史发展与社会生活之间的关系，注重将工艺美术的创新性发展与历史背景、社会环境、文化传播和大众生活相联系，强调研究的学理价值。本书各章节虽围绕荆楚刺绣的传承创新展开，相互呼应，但各篇均有相对的独立性。全书以"论文"体例而不是"体系"形式写作，关注问题的具体性、偶然性或个别性。

本书是荆楚刺绣创作团队在理论研究与艺术实践方面的阶段性成果，结集出版以抛砖引玉，为传统工艺美术的创新性发展提供参考，推进非物质文化遗产的活态传承。同时，恳请方家批评指正，以推进传统手工艺文化的多元化发展。

韦秀玉

2022年6月6日于武汉南湖

目录

导论

一、概念界定

刺绣，又称"丝绣"，因多为女性所作，亦称"女红" ❶，是我国民间的传统手工技艺，也是我国传统织绣工艺中的重要组成部分。"绣"，从"糸"，指用彩色丝线在绸缎或布帛上刺扎形成图像或纹样。《周礼·考工记》将绘画或刺绣获得的色彩图像称为绣，认为"五彩备，谓之绣"，可知早期中国刺绣主要用以施色。古有"绣像"一说，指用丝线绣成的神像或人像，后亦指书中人物图像、插图和祖宗画像。从古至今，刺绣在服饰中广为应用，据《尚书》记载，章服制度中规定"衣画裳绣"，刺绣是裳的重要装饰手法。"裳"，古指下衣，也称为裙。《诗经·小雅》有言："裳裳者华，其叶湑兮"，用"裳裳"表达鲜明、美盛的样子。屈原在《楚辞·离骚》中歌咏："制芰荷以为衣兮，集芙蓉以为裳。"即使隐居在野，屈原也要用芰荷做清新上衣，用芙蓉做华丽下裳。虽然这也许是屈原想象的形象，但勾勒了奇幻的图画，为后世的文化艺术创作提供了取之不尽的源泉。从宫廷到民间，以刺绣饰裳是最为常见的手法。清代李渔有云："富贵之家，凡有锦衣绣裳，皆可服之于内，风飘袂起，五色灿然，使一衣胜似一衣，非止不掩中藏，且莫能穷其底蕴" ❷，描述了绣裳具有回味无穷的亮丽韵味。

刺绣在宋代得到了空前发展。宋代设立了文绣院，徽宗时增设了绣画专科。当时手工绣画及绣法书极为兴盛，开创了画绣（以绘画为主，绣制局部，将画与绣结合）的艺术样式。绣画是纯欣赏性的艺术创作，题材包括山水、楼阁、花鸟、人物等，构图简练，设色精妙，有大量绣品在后世流传，中国国家博物馆便有藏品。晚明文人文化评鉴大家文震亨在《长物志·书画》中曾如此描述宋代绣品："宋绣，针线细密，设色精妙，光彩射目。山水分远近之趣，楼阁得深邃之体，人物具瞻眺生动之情，花鸟极绰约嚵唼之态。不可不蓄一二幅，以备画中

❶ 《考工记》中记载："治丝麻以成之，谓之妇功。"针线活之类的工作，被视为女子闺中之德、贤淑品行、修养学识的外化表现，是"容、言、功、德"四德中的一德，是母亲诸多工作中的重要内容，也被称为"母亲的艺术"。

❷ 李渔. 闲情偶记·卷三·声容部[M]. 北京：中华书局，2007：169.

一种"❶。明清时期，由于商品经济的发展，文化艺术也日渐兴盛，手工商品消费成为社会生活的重要内容，刺绣行业在各地发展迅速。与此同时，从宫廷到民间，刺绣文化交流频繁，加之闺阁绣品也成为商品，进一步刺激了刺绣技艺的提高。

刺绣是女子修炼心性和装点生活的技艺（**图0-1**），清代李渔曾如此评述女子妇功技艺的修炼："故习技之道，不可不与修容、治服并讲也。技艺以翰墨为上，丝竹次之，歌舞又次之，女工则其分内事，不必道也。然尽有专攻男技，不屑女红，鄙织纴为贱役，视针线如仇雠，甚至三寸弓鞋不屑自制，亦倩老妪贫女为捉刀人者，亦何借巧藏拙，而失造物生人之初意哉"❷。李渔认为修

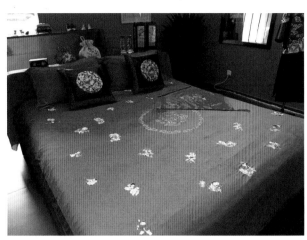

图0-1　刘小红　婚俗绣品　大冶刺绣　刘小红刺绣艺术馆藏

习织绣等女工是女子分内之事，将一些女子不习女工而请人代做服饰评为借巧藏拙，而失造物生人之初意。批评极为严厉，但这也说明了时人对生活品质的要求，以及当时盛行的女工技艺修炼风尚。刺绣也是中国传统美术的重要门类，有效传承与推广有助于中国当代文化艺术的多元化发展，推进现代化精神文明的建设。此外，刺绣在传统日常生活中承担着重要角色，合理利用有助于传统艺术的生活化实践，提升生活品质。

本书讨论的荆楚刺绣，是一个集历史性和地域性于一体的概念，其渊源可追溯至战国楚地刺绣，如今在荆楚大地广为流传，包括武汉及周边的汉绣、黄梅挑花、红安绣活、阳新布贴和黄石大冶刺绣等。自2006年至2021年，国家共评选出五批国家级非物质文化遗产项目，相继入选的刺绣项目有：顾绣（上海市松江区），苏绣（包括苏州刺绣、无锡精微绣、南通仿真绣，流传于江苏省苏州市、无锡市、南通市），湘绣（湖南省长沙市），粤绣（包括广绣、潮绣，流传于广东省广州市、潮州市），蜀绣（四川省成都市、重庆市渝中区）等，共36项。其中湖北刺绣项目4项：黄梅挑花（**图0-2**）、汉绣（**图0-3**）、红安绣活（**图0-4**）和

❶ 文震亨. 长物志·卷五·书画[M]//黄宾虹，邓实. 美术丛书（三集第九辑）. 杭州：浙江人民美术出版社，2013：174.
❷ 李渔. 闲情偶记·卷三·声容部[M]. 北京：中华书局，2007：177.

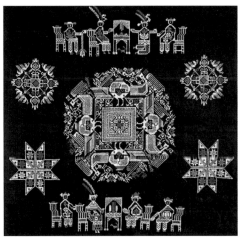

图0-2　黄梅挑花　50cm×50cm　私人收藏

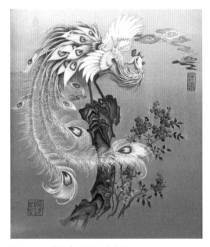

图0-3　一鸣惊人　汉绣　张先松　42cm×64cm
　　　　私人收藏

图0-4　红安绣活　引自红安县纪委监制的宣传片

图0-5　布袋　阳新布贴　40cm×30cm
　　　　阳新县博物馆藏

阳新布贴（**图0-5**）。

　　寻根溯源，使流传于湖北的刺绣与楚文化相融发展，探寻打造古雅刺绣品牌的合理路径，是对文化强国战略的积极回应，有助于推进实现中华民族的伟大复兴。这些成果将是建构具有中国特色艺术学体系的重要支撑，可以推进建构中国自主的知识体系。由此，本研究提出"荆楚刺绣的传承创新"命题，将楚艺术精神作为荆楚刺绣传承创新的内核，以楚地流传的题材、图像为视觉构成元素，以当代人民群众审美需求和文化消费作为工作目标，探究荆楚刺绣的当代活态传承路径与模式。研究内容包括荆楚刺绣的传承语境、楚艺术符号的现代性转换、荆楚刺绣艺术创作、荆楚刺绣体验式文创产品设计、荆楚刺绣艺术疗愈设计、荆楚刺绣体验中心建设等。

　　本课题讨论的荆楚刺绣的地域范围为今湖北省行政区域，在创作中所参照的楚艺术地域范围以今湖北、湖南、河南、安徽、江苏等地出土的艺术品为主，因

为这些地区皆属于古代楚国管辖地区，是受到楚文化影响的地方，其文化遗存都可以作为荆楚刺绣创新发展的源泉。

二、选题意义

楚艺术是南方浪漫的艺术体系，瑰丽多姿。将流传于湖北地区、具有独特技艺的荆楚刺绣与楚艺术内涵相结合，基于新时代人民精神文化需求探讨荆楚刺绣的传承创新具有多方面的理论价值及应用价值。

（一）理论意义

（1）**推动优秀传统文化的创造性转化和创新性发展。**深入研究楚艺术内涵及荆楚刺绣的传承，基于荆楚大地的历史文化、社会经济发展状况与人民日益增长的文化及审美需求，探寻荆楚刺绣传承创新的合理模式，延续历史文脉，服务当代文化经济的发展以及人民生活的需要。

（2）**推进传统手工艺传承创新的理论探索和应用研究。**从学理层面看，传统手工艺传承要解决的是传统手工艺发展中的策略、创意、服务等问题。本课题着眼于荆楚刺绣的艺术创作、文创产品设计和体验中心建设的学理路径，分析影响传统手工艺发展的历史、社会、经济和心理因素，为传统手工艺的传承创新发展提供资鉴。

（二）实践意义

（1）**丰富传统手工艺的活态传承方式。**推进融合传统文化和符号的传统手工艺项目建设，促进传统手工艺与旅游融合发展，助力打造具有鲜明特色的主题旅游线路和研学旅游产品。

（2）**推进传统手工艺的当代生活化实践。**基于设计心理学和艺术疗愈方法，情感化设计荆楚刺绣体验式文创和艺术疗愈产品，探索合理利用传统手工艺资源，设计以乐趣体验为中心，以美愈人，增强人民群众获得感和精神力量的传统手工艺体验产品的路径。

三、学术前史

（一）关于荆楚刺绣传承与创新的研究

1. 荆楚刺绣传承与保护的研究

冯泽民及其团队系统梳理汉绣发展的历史、文化内涵及工艺特色，著有专著《荆楚汉绣》❶，论文《汉绣艺术初探》❷《老汉口市井文化对汉绣艺术的影响》❸《汉绣文化内涵及其传承发展》❹等，对汉绣艺人的从艺经历和贡献作了详尽的记录和分析，深度解析汉绣艺术的历史演变脉络，探寻汉绣的可行性保护和传承模式，为汉绣的传承与发展提供了借鉴方案。邱红著有论文《探寻即将消失的民间艺术——"汉绣"》❺《文化创意产业背景下的汉绣艺术探究》❻，从汉绣的纹样和技艺传承、产品创意设计研发、品牌化运营及管理等方面探究汉绣的传承和发展方案，提出通过发展文化创意产业，推进汉绣保护和传承。叶云、叶依子著有《论汉绣的保护与传承》❼《汉绣的娩出与发展变化》❽，深入发掘文献资料与传承人口述史料，分析汉绣发展的历史演变规律，探寻其传承发展路径，提出"以艺养艺"的保护传承与优化发展策略。尹朝阳、刘钰涵在《阳新传统布贴及其审美功能研究》❾一文中，通过研究阳新传统布贴的形式与色彩，分析阳新人的生活状态、精神追求和审美理想，引发学界的关注，促进阳新布贴的传承与发展。王珂、叶洪光、刘欢的《黄梅挑花八瓣莲纹解析》❿和李鑫扬、王艳的《黄梅挑花植物纹图案研究》⓫，通过分析黄梅挑花纹样的造型特征，推动黄梅挑花传统审美法则的传承与创新。

❶ 冯泽民. 荆楚汉绣[M]. 武汉：武汉出版社，2012.
❷ 冯泽民，李健. 汉绣艺术初探[J]. 武汉科技学院学报，2008（9）.
❸ 冯泽民，叶洪光，万斯达. 老汉口市井文化对汉绣艺术的影响[J]. 湖北社会科学，2011（11）.
❹ 冯泽民，赵静. 汉绣文化内涵及其传承发展[J]. 丝绸，2010（4）.
❺ 邱红. 探寻即将消失的民间艺术——"汉绣"[J]. 装饰，2006（6）.
❻ 邱红. 文化创意产业背景下的汉绣艺术探究[J]. 江南大学学报（人文社会科学版），2015（9）.
❼ 叶云，叶依子. 论汉绣的保护与传承[J]. 湖北社会科学，2008（9）.
❽ 叶云，叶依子. 汉绣的娩出与发展变化[J]. 湖北社会科学，2009（6）.
❾ 尹朝阳，刘钰涵. 阳新传统布贴及其审美功能研究[J]. 装饰，2011（6）.
❿ 王珂，叶洪光，刘欢. 黄梅挑花八瓣莲纹解析[J]. 装饰，2017（12）.
⓫ 李鑫扬，王艳. 黄梅挑花植物纹图案研究[J]. 装饰，2016（4）.

2. 荆楚刺绣创新发展的研究

黄敏、张姜馨著有《汉绣衍生产品设计与展望》❶《体验经济视角下传统工艺衍生产品设计研究——以汉绣为例》❷等,分析汉绣衍生产品的现状,从跨学科视角,探讨汉绣衍生产品设计与开发的客观规律,实践汉绣衍生品的创新性设计。桑俊、谢圣心在《荆州汉绣的保护与发展策略研究》❸一文中,发掘荆州汉绣的历史及发展现状,认为政府、高校、传承人应联手合作,保护与传承荆州汉绣艺术。汪小娇在《"非遗"元素汉绣在首饰设计中的应用及创新结构研究》❹一文中,关注汉绣元素在首饰设计中的应用,探寻汉绣和首饰设计两个领域的跨界创新方式。高峰在《楚文化饰品在室内软装中的应用——以汉绣为例》❺一文中,主张将汉绣创新运用于居室软装设计中,以彰显地方传统文化,提高居室品位。余戡平、洪叶著有《汉绣设计》❻,从汉绣文化的特质出发,结合服装行业的发展趋势,主张将丝线造就的传统图案与现代服装潮流结合,讨论汉绣在服装领域的发展方式。殷海霞在《论湖北阳新布贴文化的传承与创新》❼中,认为阳新布贴是中国传统布艺中的一朵奇葩,在传承发展中需要将民间艺术与现代设计相结合,让传统手工艺"活"在当下,不断探索其合理模式。杨艳军、苏皓男在《从市场态特征看黄梅挑花的创新与发展》❽中,通过考察原生态向市场态的转型特点,探讨黄梅挑花现代产品的市场态特征,强调顺应时代发展和市场需求,谋求黄梅挑花手工艺的创新发展。

(二)关于传统手工艺生活化实践的研究

方李莉在论文《传统手工艺的复兴与生态中国之路》❾中,认为传统手工艺的本质是生活化的,其复兴是激发中华传统优秀文化生机与活力的一种重要方

❶ 黄敏,张姜馨. 汉绣衍生产品设计与展望[J]. 原生态民族文化学刊,2017(3).

❷ 张姜馨. 体验经济视角下传统工艺衍生产品设计研究——以汉绣为例[D]. 武汉大学,2017.

❸ 桑俊,谢圣心. 荆州汉绣的保护与发展策略保护研究[J]. 贵州民族大学学报(哲学社会科学版),2018年(6).

❹ 汪小娇. "非遗"元素汉绣在首饰设计中的应用及创新结构研究[J]. 艺术评论,2017(9).

❺ 高峰. 楚文化饰品在室内装饰中的应用——以汉绣为例[J]. 艺术科技,2019(11).

❻ 余戡平,洪叶. 汉绣设计[M]. 武汉:湖北美术出版社,2018.

❼ 殷海霞. 论湖北阳新布贴文化的传承与创新[J]. 湖北社会科学,2013(7).

❽ 杨艳军,苏皓男. 从市场态特征看黄梅挑花的创新与发展[J]. 装饰,2018(2).

❾ 方李莉. 传统手工艺的复兴与生态中国之路[J]. 民俗研究,2017(11).

式。张毅在论文《论非物质文化遗产传统工艺项目的传承与创新》❶中，阐明了"非遗重新进入生活"是传统手工艺继续传承和发展的必然，创新设计的传统手工艺能够更好地融入当代生活，使其成为当代生活方式的有机组成部分。张君在论文《从文创设计与IP打造看传统手工艺进入日常生活的路径》❷中，认为"非遗+设计"的文创模式让手工艺遗产转化成设计与创意的文化资源，可以通过再设计重新被当代生活所用。

（三）关于传统手工艺传承和体验化发展的研究

自《中国传统工艺振兴计划》（2017）发布以来，学界围绕"传统手工艺传承和体验化发展"作了深入讨论。曹小鸥在《设计，作为一种"手段"——兼谈非物质文化遗产保护问题》❸一文中，主张以设计为手段，开创非物质文化遗产保护与传承新体系，让非遗项目的文化核心与未来发生关联性渗透。邱春林在《传统工艺的当前形势与振兴问题》❹中，从社会文化功能角度思考传统手工艺在文化创意产业和服务方面的功用，认为传统手工艺可应用于工业遗产活化、人文旅游、传统村落保护、乡村振兴、都市焦虑症治愈等方面，应以创意为驱动力，以体验为手段，将传统手工艺转入新生活美学领域，满足人民群众对美好生活的追求。孙发成在《传统工艺活态保护中的"身体"价值与"活态"空间》❺一文中认为，文化场所可以营建虚实相生的传统手工艺"体验空间"，以手艺人为核心，在与环境、材料、工具、技术、他人、自我、组织、社区等交流、互动之中，形成一个开放的现实文化场域。周文娟在《"一带一路"背景下中国传统工艺展示空间的传播观》❻一文中，认为在借助新技术营建的虚拟现实空间里，技术、展品直接和观众对话，使得传统手工艺在参与式文化流动空间中实现活态传承。潘鲁生在《工艺美术与生活价值的回归》❼一文中，认为人们通过参与传统手工艺制作可获得幸福感，在创新中复兴中华传统生活美学，在衍生中实现跨界发展。

❶ 张毅. 论非物质文化遗产传统工艺项目的传承与创新[J]. 文化遗产，2020（1）.

❷ 张君. 从文创设计与IP打造看传统手工艺进入日常生活的路径[J]. 包装工程，2019（12）.

❸ 曹小鸥. 设计，作为一种"手段"——兼谈非物质文化遗产保护问题[J]. 中国非物质文化遗产，2020（1）.

❹ 邱春林. 传统工艺的当前形势与振兴问题[J]. 中国艺术时空，2019（7）.

❺ 孙发成. 传统工艺活态保护中的"身体"价值与"活态"空间[J]. 民族艺术，2020（8）.

❻ 周文娟. "一带一路"背景下中国传统工艺展示空间的传播观[J]. 艺术百家，2018（1）.

❼ 潘鲁生. 工艺美术与生活价值的回归[J]. 民艺，2019（1）.

（四）国外关于体验式设计和艺术疗愈的研究

国外学者关于体验经济、体验心理学、体验式设计的研究成果丰富。美国积极心理学家米哈里·契克森米哈赖著有《心流：最优体验心理学》❶一书，启发读者重新思考"乐趣""复杂""休闲"，由此可推导出真正的幸福来源和产生心流的最优体验，并认为将消费者体验融入产品设计和与此相关的服务升级是文化艺术发展的法宝。日本学者柳宗悦著有《工艺文化》❷，主张吸引民众参与体验传统手工艺的秩序感及装饰法则来讨论美，助力民众在生活中践行美的法则，增强人民的获得感。日本学者山中康裕著有《表达性心理治疗：徘徊于心灵和精神之间》❸一书，论述了艺术对言语沟通上存在缺陷的患者、因人际关系难以处理而导致精神官能症的患者或有人格障碍的人际关系障碍者的疗效。

（五）已有研究的贡献与局限

学者们从不同视角对荆楚刺绣的历史文化、保护与传承、创新性应用等方面进行了深入研究，提出保护与传承的有效策略，关注荆楚刺绣的技艺特色以及在服装、旅游产品、首饰等艺术设计领域的应用，为思考荆楚刺绣的文化品格及合理利用提供了文化语境。但已有研究大多从单一问题或学科出发，呈现荆楚刺绣传承与保护的静止形态，而非一个完整的、相互关联的文化体系。学界对传统手工艺的体验式传承和生活化探索为本课题的研究奠定了基础。但是，已有成果多从宏观层面讨论，缺少根植中国艺术史、中国田野，从微观层面总结提炼的成果，这将是今后应该深化的方向。此外，在传统手工艺满足人民文化需求和增强人民精神力量等方面也还需深入研究。

❶ （美）米哈里·契克森米哈赖. 心流：最优体验心理学[M]. 北京：中信出版集团，2017.

❷ （日）柳宗悦. 工艺文化[M]. 徐艺乙，译. 桂林：广西师范大学出版社，2018.

❸ （日）山中康裕. 表达性心理治疗：徘徊于心灵和精神之间[M]. 北京：中国人民大学出版社，2018：43.

四、主要内容

（一）荆楚刺绣传承的文化语境

本书系统梳理荆楚刺绣流传区域，即湖北的工艺美术历史及现状，根据其优势、特色和发展方向，探寻湖北工艺美术的可持续发展方案。将荆楚刺绣作为旅游产品开发，注重本土性、地域性、文化性等问题，强化地域文化特色，避免与其他区域绣种同质化发展的倾向。根据传统文脉的传承语境提出"荆楚刺绣"概念，探寻荆楚刺绣传承创新的主题、图像、符号、形式及其交流传播的合理媒介，结合本地文化遗产增强荆楚刺绣的文化内涵，应用现代科学技术，顺应当代审美和文化消费趋向，将刺绣与健康、人文旅游、传统文化保护、乡村振兴等领域相融合，打造特色品牌，扩大市场，探讨荆楚刺绣现代性转化与创新性发展的可行性方案。

（二）荆楚刺绣艺术创作

本书从荆楚刺绣发展历史、文化内涵及工艺特色切入，深入发掘文化遗产与传承人口述史料，解析荆楚刺绣的审美逻辑，探寻荆楚刺绣艺术创作的可行性方案，提出"以艺养艺"的保护传承与优化发展策略。

"屈骚美学"是中国美学四大主干之一，发掘楚文化资源，秉承楚艺术传统，将楚艺术符号与精神合理应用于荆楚刺绣艺术创作，为湖北刺绣的产业化发展做铺垫。通过梳理楚地历史及已有研究，分析楚艺术精神内涵，讨论楚艺术语言特质；整理楚地艺术器物，提取图像、符号与艺术语言，探讨楚艺术的现代性转化逻辑；调研贡献卓著的刺绣传承人，从艺术批评视角，采用人类学口述志方法，充分考察刺绣艺术研究及创作成果，探寻荆楚刺绣艺术创作的合理路径；将非遗技艺与本土文化有机融合，树立文化自觉与艺术自信，打造地域特色浓郁的古雅刺绣品牌。

（三）荆楚刺绣的体验式文创产品设计

本书从跨学科视角，基于楚艺术和刺绣文化特质，结合体验经济发展趋势，探讨体验式文创产品设计与开发的客观规律，实践荆楚刺绣文创产品的创新

性设计，探寻刺绣跨界发展的创新方式。

体验式文创产品是传统手工艺体验式传承的基石，本书遵循积极心理学原理，依托最优体验（心流）的心理要素，根据文化消费趋向，讨论荆楚刺绣体验式文创产品的设计路径。设计荆楚刺绣体验式文创产品既要激发大众的兴趣，又要设定一定的挑战，帮助人们获取有幸福感的心流体验。本书从积极心理学的视角考察荆楚刺绣的体验式设计模式，广泛开展市场调研，整合文化消费、审美需求的相关数据，以满足人民精神文化需求为目标，探讨荆楚刺绣体验式文创产品设计中的年龄分层、文脉分类和诗意秩序等问题，为荆楚刺绣的产业发展提供理论支撑。

（四）荆楚刺绣的艺术疗愈设计

本书从社会文化功能角度思考传统手工艺在文化创意产业和服务方面的功用，如用于人文旅游、乡村振兴、治愈都市焦虑症等。基于情感化设计理论，借鉴传统刺绣在生活中的作用和意义，根据国内外比较成熟的艺术疗愈方法，在乐趣生活属性层面，从身体聚焦、美好生活景象、色彩疗愈、自发式画绣创作等方面入手，对荆楚刺绣的生活美育和艺术疗愈设计进行系统研究，探索荆楚刺绣融入当代生活和艺术疗愈的设计路径。

（五）荆楚刺绣体验中心的建构

刺绣可以打造成为沉浸式体验项目，建设荆楚刺绣体验中心，为联通传统手工艺文化与大众生活搭建平台，可推进文化和旅游的深度融合。这需要文化相关部门的政策支持、财税扶持和宣传服务，以及调动市场的积极性，形成多行业人才合作的机制体制。本书详细论述利用高新技术建造的虚实相生的荆楚刺绣体验和疗愈空间，探讨充分利用地缘优势，融入现代生活流行元素，借助地域性、生活化、个性化的荆楚刺绣体验式文创产品，推进传统手工艺产业化发展的合理路径。

五、主要观点

（1）文化强国语境下，合理利用文化遗产，守正创新，打造地方特色鲜明

的艺术品牌，是推进文旅融合、乡村振兴以及满足人们审美需求的积极艺术实践。非遗项目的传承创新，需要熟悉其历史、特质和传承逻辑，在地方文化中寻"根"，创作符合地方艺术审美特质和大众精神文化需求的艺术品，荆楚刺绣的传承创新正是这些策略的具体实践。

（2）人们通过参与传统手工艺制作获得幸福感，在创新中复兴中华传统生活美学，在衍生中实现跨界发展；将消费者体验融入产品设计和与此相关的服务升级是文化艺术发展的契机。刺绣是经典的幸福生活法宝，根据社会发展和生活需要探寻楚式汉绣的传承创新路径，以人民为中心展开艺术创作和设计生活化体验产品，实践生活美育和艺术疗愈，推进文化和旅游的深度融合，有助于建构文化认同。

（3）传统手工艺的本质是生活化的，其复兴是激发中华传统优秀文化生机与活力的一种重要方式；"非遗重新进入生活"是传统手工艺传承和发展的必然；"非遗+设计"的文创模式让手工艺遗产转化成设计与创意的文化资源；以设计为手段，可以开创非物质文化遗产保护与传承新体系。因此，荆楚刺绣的传承创新兼顾个性化体验与大众文化消费，遵循主题性与系列化相结合、艺术性与实用性相统一、传统性与现代性相融合等原则，组织团队实践设计案例进行专题研究，对传统美术项目的生活化发展提供资鉴。

（4）体验经济时代，需要重视用户的参与和体验，以实现生理愉悦、社交愉悦、心理愉悦和思想愉悦为目的。结合体验心理学的心理要素，情感化设计荆楚刺绣乐趣生活产品及艺术疗愈产品，让大众通过体验传统手工艺文化讨论美，据此掌握美的法则，再依靠法则为创造活动奠定基础，以美愈人，助力提升人民的生活质量，助推当代文化艺术的健康发展。

（5）按照体验主体的操作方式，荆楚刺绣传承创新的量化评估可分为观点态度测量、生理指标测量和行为反应测量等类型，以人民为中心，以增强人民群众的参与感、获得感、认同感和精神力量为标准，建构科学的荆楚刺绣传承创新评价体系，收集科学数据，为体验和疗愈设计做支撑。

六、研究框架

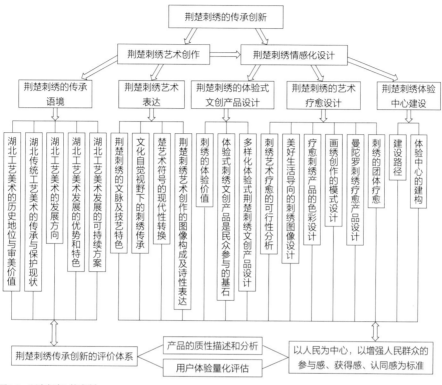

图0-6　研究框架　笔者制

七、研究方法

　　本书采用历史学、艺术学、艺术人类学、设计心理学、经济学等跨学科研究方法，把历时性艺术演变与共时性社会心理分析、国家政策研究、大众文化消费研究结合起来，系统分析荆楚刺绣传承和生活化实践的多层关系。

　　（1）田野调查法。利用田野调查法搜集材料，访谈荆楚刺绣传承人、研究学者以及相关从业人员，获取关于荆楚刺绣的文化记忆、审美逻辑及生活化实践、艺术市场等方面的一手资料，进而从艺术人类学的视角展开研究，从多维度探讨荆楚刺绣传承发展的合理路径。

　　（2）个案研究法。选取荆楚刺绣代表性传承人以及国内外传统手工艺传承创新优秀范例展开个案研究，探寻荆楚刺绣传承创新的良好参照案例。

（3）**质性描述法**。应用于荆楚刺绣的审美逻辑的论证及设计方法与质量的评估。

（4）**量化分析法**。应用于用户体验量化评估，为荆楚刺绣体验中心、荆楚刺绣文创产品设计及艺术疗愈设计路径的可行性和研究结论提供数据支撑。

（5）**形式分析法**。应用于荆楚刺绣的艺术创作及情感化设计中，制作艺术品及文创产品实践荆楚刺绣的传承创新，凸显传统刺绣的艺术特质，提升研究成果的应用价值。

壹

——

荆楚刺绣的
传承语境

图1-1　曹小琴　三星吉祥　剪纸　55cm×480cm　2019年

刺绣在中国古代归属于书画品类，明代文震亨、董其昌，民国黄宾虹都将刺绣与书画同列，其欣赏性得到充分肯定，同时也广泛应用于日常生活装饰中。刺绣在现当代被归为工艺美术学科，强调艺术性与实用性的统一。中华人民共和国成立以来，刺绣归属于工艺美术行业。在2006年国务院公布的第一批国家级非物质文化遗产名录中，刺绣被归为民间美术项目。在2008年国务院公布的第二批国家级非物质文化遗产名录中，民间美术调整为传统美术，强调其传统价值。故而荆楚刺绣的传承语境，即为所在地湖北的工艺美术传承语境。本章通过梳理湖北工艺美术的历史地位与审美价值、传承与保护现状，探寻湖北工艺美术的发展方向，继而分析湖北工艺美术的优势和特色、可持续发展方案，为讨论荆楚刺绣的传承创新做铺垫。

工艺美术是精神文化和物质文化相结合的艺术形式，与社会生产有着直接联系，具有精神生产和物质生产的双重属性。工艺美术将美学与生活结合，是艺术和物质生产的结合，与人民生活紧密相连，与大众的物质消费和文化消费息息相关，推动着社会物质与文化的发展，是文明建设与经济发展的重要内容。早在商周时期，洋溢着浪漫激情与生命活力的楚工艺品，包括青铜器、漆器、织绣品、玉器等，造型奇特诡异，纹饰生动多变，色彩庄重富丽。汉代楚工艺品中的装饰题材有所变化，出现了大量反映现实生活的图案纹样，有描绘宴饮、舞乐、狩猎、攻战以及与耕种、收获、冶炼、煮盐等生产活动场面相关的内容；也有神话题材的内容，如东王公和西王母形象为主的纹饰，青龙、白虎、朱雀、玄武四神的图案，以及祥瑞龙凤和珍禽异兽等纹样。形状大多采用剪影式平面处理，同时注意把握物体形象的动态和典型性特征，极富装饰性意味。如今，这些图像在荆楚❶民间社会依然广泛流传，比如民间最为常见的剪纸，又称"花样"，是刺绣和布贴等手工制品的稿样。花样可自制可购买，传播速度快，故而荆楚民间手工

❶　荆楚：古指湖北及周边地区，今指湖北。

艺图像具有相对固定的流行样式（**图1-1**）。

　　明清之际，西方文明对中国传统文化不断冲击。在"西化"色彩日益增强的同时，民主平等和民族自立的意识也逐渐深入人心，激起了本民族知识界潜蕴的文化热力，使湖北工艺美术的装饰与设计日益呈现多元化态势。西方大批工业商品的涌入及其在中国的生产，使湖北传统工艺和民间手工艺在激烈的中外商品竞争中处于明显的劣势。尽管传统手工产品无力抵御西方工业产品并与之抗衡，但由于传统的社会风俗与习惯仍为人民大众需要，加上海外市场对中国传统工艺也有不小需求❶，湖北传统工艺美术以及民间工艺美术在民国初年乃至现当代仍然有所发展（**图1-2**）。另外，湖北地处内陆地区，大部分民间工艺仍按照自身发展的规律保持着其固有的美学品质，具有独特的民族风格和鲜明的地方特色。20世纪以来，中国迈入了世界现代化进程。在西方工业文化强势植入和民族文化逐渐觉醒的背景下，湖北现当代工艺美术在生产形态、生产主体、产品结构、消费对象和价值观念等方面都发生了急剧的变化，传承与创新、模仿与变革、衰微与发展的共存构成了工艺美术的现状。湖北现当代工艺美术是湖北传统文化和西方文明、现当代文化发生碰撞并融合的结果，具有鲜明的时代特征和鲜活的生命力，为将来湖北工艺美术发展做了良好的铺垫。湖北现当代工艺美术的发展过程大体涉及三个方面：接受西方的制造技术、文学艺术和管理体制。与此同时，社会风俗的演进与消融广泛而明显。因此，系统地梳理湖北工艺美术的

图1-2　刘比建 梅花鹿
木胎漆 50cm × 31cm × 78cm 2018年

❶　王敏. 装饰艺术：中国近现代装饰西洋风拾遗[M]. 上海：上海锦绣文章出版社，2011：8-15.

历史及现状，厘清湖北工艺美术的优势与特色，将有助于荆楚刺绣的持续性发展。

一、湖北工艺美术的历史地位与审美价值

湖北传统工艺美术有着悠久的历史，品种繁多，质地优良，技艺精湛，是中国工艺美术的重要组成部分。湖北的地理位置独特，位于中国中部地区，江河湖泊密布，物产丰饶；文化底蕴深厚，相传是炎帝的故里。春秋战国时期的楚国创造了极富神秘与浪漫色彩的楚文化❶，赋予了湖北工艺美术浓郁的色调与灵异的气息，使其具有奇幻意趣，无论在古代或现当代文化中都极富特色，在国内外艺坛中更是享有极高赞誉。

（一）湖北工艺美术的历史地位

湖北工艺美术的历史，可以追溯至原始社会时期。最为后世瞩目的就是1995年于湖北京山屈家岭发现的文化遗址，现称为"屈家岭文化遗址"，是我国长江中游地区发现最早、最具代表性的大型石器时代聚落遗址。屈家岭文化❷展现了先祖们十分高超的艺术造型水平，其中蛋壳彩陶、彩陶纺轮尤为丰富。蛋壳彩陶以胎体薄如蛋壳而闻名，其陶鸡、陶羊等动物造型栩栩如生。彩陶纺轮不同于周边其他地区的彩陶文化，有着独特的彩绘特点，自成一体。这些陶塑装饰工艺品都代表着当时最高的生产水平，其彩绘艺术和造型艺术在楚文化的发展中有着举足轻重的地位。屈家岭文化遗址的发现改变了湖北工艺美术的面貌，大大向前推进了湖北工艺美术的历史。

战国时期，楚地丝织品最为精美，但不容易保存，早期的墓葬中只有零星发现。在湖北江陵马山砖厂出土的成批丝织品种类繁多、年代最早、保存较好，是

❶ 楚文化：楚文化是中国春秋时期南方诸侯国楚国的物质文化和精神文化的总称，是汉文明的重要组成部分。现今湖北省大部分地区、河南西南部为早期楚文化的中心地区。

❷ 屈家岭文化：屈家岭文化年代约为公元前3300—前2600年。屈家岭文化因1955—1957年发现于湖北京山屈家岭而得名。长江中游新石器时代，屈家岭文化是最为兴盛和最为强势的一种文化，分布范围最大，南北纵跨湖南、湖北、河南三个省，约20万平方公里，在中国历史上影响深远，是长江中游最有代表性的一种新石器时代文化。

研究中国丝织技术的重要材料❶。马山砖厂一号墓发现的多数衣衾以绣品作面❷。除一件绣品以罗作地外，其余皆以绢为地。绣品主要由龙、凤、虎等纹样组成，其中以蟠龙飞凤纹、对凤对龙纹、龙凤相蟠纹和龙凤虎纹最为精美。这批丝织品的质量和图案设计丝毫不逊色于后来长沙马王堆遗址出土的丝织品，都反映了战国时期湖北地区手艺人卓越的匠心和高超的技艺。此外考古资料显示，湖北地区在当时已拥有先进的提花织机和成熟的织造技术。

湖北地处长江中游，土地肥沃，物产丰富，交通便利，素有"九省通衢"之称。春秋战国、秦汉时期的墓葬，遍布全省各地，并且保存较为完好。战国和秦汉时期是我国古代漆器的繁荣发展时期，湖北出土的这个时期的漆器，不仅数量与器类繁多，而且制作工艺、器物造型和装饰纹样也都具有极高水平，是当时我国漆器发展的缩影，对之后我国漆器工艺的发展，产生了相当深刻的影响，对研究我国古代漆器艺术及其发展史，具有重要的学术价值。春秋时期楚国漆器的器类与数量较少，但战国和秦汉时期漆器的器类与数量剧增，用途广泛，尤其生活用具不断增多，并且技艺也不断优化，漆器的外观得到改良。春秋战国时期楚国漆器的器皿造型，比较讲究对称和规整。秦代漆器的器皿造型，继承了战国时期楚国实用与美观相结合的基本法则与制作规律，并加饰各种彩绘花纹。西汉时期漆器的器皿造型，又在继承楚秦漆器造型的基础上有了进一步发展：器皿造型在实用与美观相结合的制作法则与规律的掌握方面日趋成熟；在器皿表面用各种色彩描绘优美花纹也比战国时期和秦代的漆器更为普遍。楚国和秦汉时期的大批漆器，造型丰富多样，描绘了瑰丽多姿的图案，已不是一种可有可无的虚饰，而升格为一种增强美观、实用价值的装饰艺术，说明此时的漆器技艺已达到较高水平。

中国陶瓷经过魏晋南北朝的发展，至唐时，由于国家的统一、社会的安定和经济的繁荣，陶瓷业也开创了新局面。唐代制瓷名窑林立，南有善烧青瓷的浙江越窑❸，北有以白瓷闻名的河北邢窑❹，形成"南青北白"的生产格局和特点。而

19

❶ 1982年1月上旬，湖北省荆州地区博物馆在江陵县马山公社砖厂的取土场中发现一座小型墓葬，即派人进行发掘。

❷ 郭德维. 江陵楚墓论述[J]. 考古学报，1982（2）：69.

❸ 江越窑：越窑是中国古代南方青瓷窑，所在地主要在今浙江省上虞、余姚等地，因这一带古属越州，故名。

❹ 河北邢窑：窑址位于河北邢台市所辖的内丘县和临城县祁村一带，是中国白瓷生产的发源地，在中国的陶瓷史中占有重要地位。

长沙铜官窑❶瓷器釉下彩❷的普及和创烧，使楚地瓷窑在中国陶瓷史上留下了浓墨重彩的一笔。在湖北枣阳城关、襄阳观音阁都曾出土过长沙铜官窑生产的釉下彩瓷，制作十分精美，对湖北的陶瓷制造有着重要的影响。湖北素来就是一个制陶大省，民间陶艺尤为兴盛，明清和民国时期，湖北的马口窑、麻城窑、蕲春窑非常有名，产品通过密集的水网运向各地。湖北民间陶，即楚陶，也体现着楚人风骨，带有浓郁地方特色。

此外，湖北应城长江埠的木机土布、蕲春的竹器、武穴的竹编，这些都是与百姓生活息息相关的传统工艺，成本低廉，但其制作技艺极为巧妙，承载着地方生活智慧与文化记忆。

上述皆说明，湖北工艺美术在中国古代工艺美术中独具特色，具有不可替代的地位。工艺美术的发展，其实是社会经济、人类文明发展的缩影。工艺的日臻完善与人民生活水平的提高息息相关，它反映着时代的思想，也直接体现社会的生活方式；反映了人们的生活水平，体现了社会生产力的变化以及人与自然关系的变化。

（二）湖北工艺美术的审美价值

工艺美术是将物质文化和精神文化融为一体的特殊造物活动。湖北工艺美术具有悠久的历史、精湛的工艺和多样的形式，与社会密切联系：对民众而言，有着实用和审美的双重价值；对社会生产而言，在文明建设和经济发展中有着积极的作用与意义；对湖北省的区域文化而言，是荆楚文化中人文及艺术精神的重要载体。

湖北工艺美术浸透着荆楚文明的文化精神和审美意识，富有鲜明的美学个性，其审美特性突出表现为以下五个方面。

一为和谐之美。湖北工艺美术重视人和物、用和美、文和质、形和神、心和手、材料和艺术等许多因素之间的关系，主张"和"与"宜"。对"和""宜"之理想境界的追求，使工艺美术品呈现出高度的和谐性：外观所展现的物质形态与精神意涵和谐统一；实用性与审美性和谐统一；感性特质与理性规范和谐统一；材质工技与意匠营构和谐统一。

❶ 长沙铜官窑：位于今长沙市望城县丁字镇石渚湖附近。

❷ 釉下彩：陶瓷器的一种主要装饰手段，又称"窑彩"，用彩料在瓷器坯体上直接施彩，然后再罩一层透明釉，入窑后在高温中与瓷器一次烧成。常见的品种有青花、釉里红、釉下三彩、釉下五彩、釉下褐彩、褐绿彩等。

二为象征之美。湖北工艺美术历来重视造物在伦理道德及宗教信仰中的感化作用。它强调作品的实用性感官愉悦与审美情感满足的联系，并且同时要求这种联系符合伦理道德规范。受制于伦理意识，湖北传统工艺造物通常含有某种特定的寓意，常借助造型、体量、尺度、色彩或纹饰来象征性喻示伦理道德观念。这种象征性的追求常使工艺美术品沦为纯粹的伦理道德观念展示，造成矫饰之态或物用功效的损害。相比之下，更多以生产者自身审美意愿为象征内涵的民间工艺美术则显得刚健朴质，充满活力。

三为灵动之美。湖北工艺美术的思想主张心物统一，要求"得心应手""质则人身，文象阴阳"，使作为艺术创作主体的人的生命灵性在造物上获得充分的体现。大量古代精美漆器和织绣即是有力例证：造型巧妙，纹饰考究，色彩绚烂，表达人们对神灵的崇敬和美好未来的祈望。

四为天趣之美。湖北工艺美术思想重视工艺材料的自然品质，主张"理材""因材施艺"，要求"相物而赋形，范质而施采"。湖北传统工艺美术在造型或装饰上尊重材料的规定性，充分利用或显露材料的自然品质。这种卓越的匠心使工艺造物具有天真、恬淡、优雅的趣味（**图1-3**）。

五为工巧之美。讲究工艺制作是湖北工艺美术的一贯传统。丰富的实践使工匠注意到技艺产生的审美效应，并有意去除雕琢之迹，

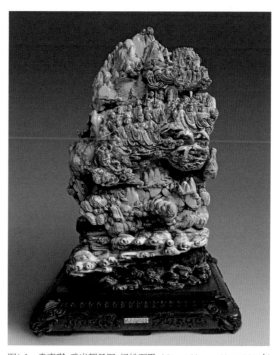

图1-3　袁嘉琪　武当朝圣图　绿松石雕　35cm×32cm×52cm　2017年

杜绝过度雕、镂、画、绘的工巧性，使其浑然天成，在精妙制作和自然天成两种不同趣味指向上追求平衡，以达到理想的审美境界（**图1-4**）。

湖北工艺美术品不仅以其丰富多彩及高超的技艺和鲜明的地方特色显示了宝贵的审美价值，而且作为一种重要的文化作品，它也具有实用价值和经济价值，影响范围涵盖了人们的衣、食、住、行和礼乐仪式、年节时令和宗教活动等，很大程度上丰富了广大群众的文化生活，影响力甚广。在源远流长的历史长河中，

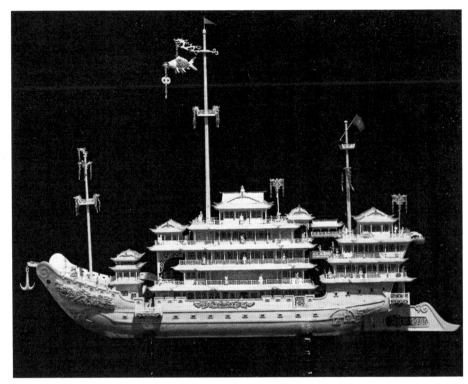

图1-4　龙勇　明代画舫　木雕　120cm×27cm×86cm　2018年

湖北人民用勤劳的双手与智慧创造出数不胜数并闻名于世界的工艺品。这些作品是祖辈留下来的宝贵财富，有着深厚的文化底蕴，凸显出独特的艺术特质。而在特殊文化语境下造就的文化遗产，对湖北当代工艺美术的传承与创新，乃至中国新时代艺术设计的发展都有着十分重要的价值。

二、湖北传统工艺美术的传承与保护现状

（一）湖北传统工艺美术的传承现状

传统工艺美术是指具有百年以上的历史，技艺精湛而世代相传，具有完整的工艺流程，采用天然原材料制作，具有鲜明的民族风格和地方特色，在国内外享有盛誉的手工艺品和技艺。传统工艺美术走过漫长岁月得以留存下来，靠的是一代代子孙的传承与保护。这些珍贵的传统文化与技艺凝聚着无数人的心血，体现了先辈们的勤劳与智慧。传统文化的成功传承依赖于两种形式：物质文化和非物

质文化。非物质文化的传承得益于精心的教育，或者是人类复杂的信仰体系，包括师父的技艺传授，以及后辈对大师作品的观摩等。其历史演进过程从广泛性而言，包括学习、实践、传承。这个过程仰仗于区域或民族群体主动汲取前代的规范与经验，并在生活中灵活创造，伴随个性化的处理及决策，不断延续着传自先辈的工艺文化。

物质文化遗产和非物质文化遗产都是社会现象。物质文化遗产流传至今，取决于器物本身的文化价值和实用价值，其品质与传统在制造、使用和交换等社会关系网络中改变与存留❶。而非物质文化遗产能够留存，是因其思想和智慧能够被人们接受，且这些符号和图像可以被识别。因此需要给年轻人或学徒提供学习技巧的机会，前提是年轻一代有意愿去学习。从物质层面而言，传承人必须能够获得必备的材料——丝线、木材、纸或陶土等。如果缺乏这些物质资源，人们可能会停止延续某种媒介，转而找寻另一种替代材料。另外，只有对某项艺术或手工艺品有持续需求，传统工艺才能传承下来。

如果一个手工艺人能通过物质媒介成功地交流其非物质文化，那么观者不仅能够识别作品所描述的内容，也能感受其中传达的思想和信念。湖北传统工艺美术以楚艺术语言表达为特色，具有阴柔之美、超时空之象和玄诞之意等美学特质；通常运用大家熟知的符号（云、鹤、石榴、竹等）表达观念、思想和期望；用龙、凤等图腾符号象征地位的尊卑等；使用丰富的材料制作工艺品，通过物质形式在民俗及信仰活动中作为重要媒介传递情感。这些正是其传承至今的关键所在。

以湖北为中心的楚国，是春秋五霸、战国七雄之一，是春秋战国时期历史最长的古国。在楚国长达800多年的历史中，因其长期的生产与生活实践、独特的地理位置及时代精神，孕育了独具特色的楚文化。湖北省楚文化专家王生铁认为，楚文化有"六大支柱"："青铜冶炼、丝织刺绣、髹漆工艺、乐舞艺术、老庄哲学与屈骚文学"❷，这些都直接或间接与工艺美术相关联，其中青铜冶炼、丝织刺绣和髹漆工艺是工艺美术中的主要品类，乐舞艺术的题材与形式反映在丝绸与刺绣艺术中，老庄哲学则是工艺美术创作的指导思想，屈骚文学中的浪漫精神也同样体现在工艺美术的创作理念中。由此可言，楚文化的"六大支柱"尽显于湖北传统工艺美术中，反言之，传承与发展湖北工艺美术，首先需要考察楚文化"六大支柱"中的艺术精神，进而在当代工艺美术创新发展中彰显楚文化文脉。

❶ 李立新. 造物[M]. 南京：江苏美术出版社，2012：140.
❷ 王生铁. 论荆楚文化及其对人类文明的贡献[M]//胡嘉猷，邱久钦. 荆楚百项非物质文化遗产. 武汉：湖北教育出版社，2009：1.

在湖北境内出土的楚文物中，无论是越王勾践剑、吴王夫差矛、曾侯乙编钟、玉佩挂链，还是江陵马山的"丝绸宝库"、漆器、玉器，都代表着古代楚国文化的灿烂和工艺美术的辉煌。汉代以后，虽然湖北屡遭兵燹战乱，可工艺美术的创制没有中断，许多古代技艺也传承至今，留存了大量艺术精品，影响深远。如漆器工艺中的荆州楚式髹饰漆器、恩施的坝漆，雕塑工艺中的武汉绿松石雕、木雕船，织绣工艺中的汉绣、西兰卡普、黄梅挑花、阳新布贴，流行于鄂州、孝感和武汉的剪纸，洪湖、仙桃的贝雕，黄陂的泥塑，等等。但是，近现代由于政治原因和战乱，湖北工艺美术事业曾出现衰败的现象，直到中华人民共和国成立后，才得以稳定地恢复生产。

（二）湖北工艺美术的保护现状

湖北传统工艺美术项目中，有11个入选国家级非物质文化遗产代表性项目名录，8个入选国家级非物质文化遗产代表性项目名录扩展项目名录，居全国中上水平。在2006年国务院公布的第一批国家级非物质文化遗产名录中，湖北省黄梅县申报的黄梅挑花入选，是国家级非物质文化遗产名录中挑花项目下的4个子项目之一。在2008年国务院公布的第二批国家级非物质文化遗产名录中，湖北省有武汉市江汉区申报的汉绣、大冶市申报的大冶石雕、武汉市硚口区申报的武汉木雕船模、红安县和阳新县分别申报的民间绣活（红安绣活和阳新布贴）(图1-5)、天门市申报的天门糖塑6个项目入选。在2011年国务院公布的第三批国家级非物质文化遗产名录中，荆州市申报的铅锡刻镂技艺、湖北省咸丰县申报的土家族吊脚楼营造技艺入选。在2021年国务院公布的第五批国家级非物质文化遗产代表性项目名录中，湖北省随州市曾都区的青铜器制作技艺（青铜编钟制作技艺）、恩施土家族苗族自治州利川市的制漆技艺（坝漆制作技艺）、荆州市的简牍制作技艺（楚简制作技艺）3个项目入选。此外，由孝感市孝南区申报的孝感雕花剪纸、鄂州市申报的鄂州雕花剪纸和仙桃市申报的仙桃雕花剪纸3个扩展性子项目入选第一批国家级非物质文化遗产扩展项目名录。老河口市的木版年画（老河口木版年画）、荆州市楚式漆器髹饰

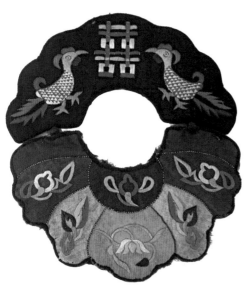

图1-5　围兜　阳新布贴　40cm×30cm
　　　　阳新县博物馆藏

技艺入选第三批国家级非物质文化遗产扩展项目名录。在2014年国务院公布的国家级非物质文化遗产代表性项目名录扩展项目名录中，湖北省通山木雕入选，是国家级非物质文化遗产名录中木雕项目下的3个子项目之一。在2021年国务院公布的国家级非物质文化遗产代表性项目名录扩展项目名录中，湖北省石雕（绿松石雕）、传统棉纺织技艺（枣阳粗布制作技艺）入选。

随着国家级以及各省级非物质文化遗产名录陆续颁布，《中华人民共和国非物质文化遗产法》在2011年正式颁布实施。2017年3月，文化部、工业和信息化部、财政部经国务院同意，发布《中国传统工艺振兴计划》。2021年5月，文化和旅游部发布《"十四五"非物质文化遗产保护规划》。2021年8月，中共中央办公厅、国务院办公厅印发《关于进一步加强非物质文化遗产保护工作的意见》。2011年11月，湖北省人民政府发布了《湖北省传统工艺美术保护规定》，从政策上为湖北传统工艺美术的保护奠定了基础。

随着人们生活水平的日益提高，工业化批量生产的日常用品难以达到个人高品质的审美需求，加上当代文化提倡回归传统与自然，使得传统工艺美术市场出现了可喜的转机。传统工艺美术文化底蕴丰厚、作品精美、爱好者渐多，为其自身的发展提供了机遇；现代市场经济的繁荣和信息技术的发展也使传统工艺美术在文化交流与传播中展现风采。经过国家及各级政府大力扶持，非物质文化遗产的保护和传承得到了有效改善，日益受到社会各界关注。面对当今大力发展文化产业的历史时机，湖北工艺美术行业应抓紧机遇，解决发展中存在的问题。

（三）湖北工艺美术传承与保护困境

（1）**乡村民间工艺美术没有受到足够关注。**由于地区经济与文化发展境况各异，湖北各地的非物质文化遗产保护工作发展不均衡，尤其是对乡村民间工艺美术的重视不够，致使其发展落后，一些优秀的民间传统手工艺难以得到传承与保护。

（2）**缺乏创新性。**现有的工艺美术种类、款式和品质，相对于传统工艺品而言呈现出结构性萎缩趋势。有些品类原有的工艺技术在降低，产品的艺术性及文化性不足，研发未得到足够重视，导致创意欠新颖。

（3）**政府的政策性指导与保护不足。**首先，对工艺美术行业的国家级、省市级大师的支持力度不足。其次，对传统工艺保护所投入的项目资金不足，或者说实际用于传统工艺美术非物质文化保护与传承的资金有限，难以有效实施可行性策略推进传统工艺美术的创新性发展。

（4）**传统工艺难觅高素质传承人。**一些传统工艺做工繁复，费时耗力，但成品的价值难以使实际劳动者获得应得的报酬。再加上西方现代生活用品和品牌消费的植入，传统工艺的审美价值及消费理念也受到冲击，传承语境变了，许多年轻人不愿意学习。

（5）**与现代工艺美术品相比竞争力弱。**传统工艺美术行业依靠纯手工制作，"小""穷""破""亏"，和机械制作、批量生产的现代工艺品相竞争优势不足。在这个追求利益与效率的快节奏社会，高成本、低效率的精美工艺品只适于某类"深谙此道"的人群。这是现代化发展过程中文明发展不平衡导致的状况，市场调节往往偏向短期的经济效益，忽略了传统文化的价值与意义，这也是政府层面的文化机构应该重视的问题，应在方针、政策上采取相应的支持措施。

（6）**传统工艺美术行业发展失衡。**随着社会发展带来的科学技术革命和人们思想及审美观念的变化，各行业发展极不平衡。少数传统工艺美术门类处于旅游、商业或文化领域，能够及时结合其他行业的发展，因而得到了应有的关注与重视。然而，大多数传统工艺美术门类处于不景气的行业中，处于萎靡状态，有些由于材料的匮乏或技艺难度大甚至濒临灭绝，因此需要相关部门通力合作，合理利用社会资源，促进传统工艺美术行业与其他行业的融合和平衡发展。

三、湖北工艺美术的发展方向

虽然传统工艺美术的发展极具挑战性，但其发展前景依旧可观。传承是发展的前提，守正创新是我国新时代文化发展的重要战略举措。有效促进湖北传统工艺美术的发展，需要遵循现代社会发展的客观规律，坚持问题导向，推进工艺美术的现代性转化和创新性发展，激活传统文化基因，服务于人们的美好生活（**图1-6**）。

图1-6 刘吴香 山水·涧NO. 1-1 大漆 76cm×11cm×3cm 2018年

首先，观念创新。以多方位、多角度的现代创新观念认识传统工艺美术。在继承传统技艺的同时，广泛吸纳现当代东西方工艺美术的优良品质，设计符合当代审美理念及生活理念的作品。用创新型、改革型的现代审美观念和文化消费趋向看待工艺美术的市场价值、艺术价值和文化价值，在思想认识上将这三种价值完美结合，以适应现代生活需求。

其次，产业创新。结合现有的技术和行业优势，将传统元素与现代元素结合，改造和提升工艺美术行业，解放和发展文化生产力，促进传统工艺美术的现代化转型。

最后，传播创新。新媒体在信息传播效率和传播速度上都有极大优势，当代工艺美术产品的营销应充分利用现代媒体技术和营销手段，建设市场营销的信息网络体系和高素质的专业营销队伍，加大网络市场营销的技术和资金投入，并对网络市场营销实施动态管理。

随着湖北经济的加速发展，工艺美术作为文化软实力的作用日益凸显。由于工艺美术创意产业是新兴的文化产业，提升空间较大。当代工艺美术作为传统工艺美术的传承者，既面临多元外围挑战，又受到内部维护机制不够完善的影响。面对国家大力发展文化产业的良好机遇，湖北工艺美术界应把握时机，认清困难，结合内部与外部多种因素，开拓创新发展的新方向。

其一，注重工艺美术历史及理论的基础研究，使湖北工艺美术的发展具有坚实的理论支撑。一些传统工艺美术传承人的文化水平不高，对文化传统的理解不够深入，使技艺的创新发展受到制约，甚至使一些作品失去了传统韵味。由此可言，在工艺美术的研究与保护过程中，需要更多博学多识的工艺美术研究者投入其中。此外，由于原有的一些工艺美术研究所被解散，专业的研究力量大量流失，给传统工艺美术的发展造成了不利因素。现有从业人员对传统工艺美术历史、技艺的掌握不到位，具有人文社会科学素养的研究者更少。因此，加强工艺美术历史与理论研究工作，开展相关史料的整理，招聘更多的专业研究人员，完善人才机制是当前湖北工艺美术想要获得长远发展所要解决的问题。我们还可以将文化生态理论及方法、文化产业等相关学科前沿理论引入工艺美术研究中，针对工艺美术与现代生活方式、现代文化转型的问题，全面认识当代工艺美术与文化生态环境的关系。这将有助于传统工艺美术的传承与保护，有利于湖北工艺美术的可持续发展。

在以往工艺美术研究中，学界的重视和学者的努力使湖北工艺美术取得了丰硕成果，其中不乏对宗教学、历史学、文化学和民俗学等相关学科的联系与探讨，但对湖北独具特色的艺术理论的深层挖掘尚显不足，对传统工艺美术的形

27

式、内涵等深层意蕴的分析仍欠深入，对传统工艺美术的现代性转化与创新性发展有待进一步推进。因此，湖北当代工艺美术的发展应以深厚的文化与艺术理论研究为基础，助力研发既有传统文脉，又有时代气息的工艺美术产品，拓展湖北工艺美术在全国乃至全世界的发展空间。

其二，注重传统的传承以及与省外文化的融合。文化是在特定空间发展起来的，也是不同空间碰撞的产物。湖北大地上生活的人们，以独具风格的生产和生活方式，养育、发展了富有地域特色的文化与艺术。湖北现当代文化与中国现当代文化有着一般性的相同特征，同时也有着湖北区域特色，包括人文资源、荆楚遗风、移民风尚、邻区风俗以及西方文化的浸染。湖北现当代工艺美术是在传承、吸收与融合当中形成，构成南北混融、东西互摄的艺术面貌。

湖北地处我国中部，唐宋以后，由于商品经济的发展与商人的活跃，其他区域的文化艺术对湖北工艺美术的发展变化产生了极大影响。尤其是明清时期，商业活动频繁，许多地方风俗的变化都归因于商人的活动。社会风俗具有文化心态与生活方式交融的二重结构，工艺美术品是文化心态在社会生活中的物化。人们的心态、观念影响着人们的生活方式，也促进了文化艺术的交流与发展。同时，历代在湖北活动的文人仕宦，也对湖北的文化艺术有着不同程度的影响。如唐代的诗文化、宋代的词文化、明清江南文人重于雅赏的物质文化都能在湖北找到例证。

湖北作为楚文化的发祥地，楚人在荆楚大地上创造了辉煌的文化成就。对先祖的缅怀与崇敬，成为荆楚遗风，影响着湖北人民的文化及消费心理，从而影响着湖北工艺美术的设计与生产。当代工艺美术的创新亦应发展荆楚遗风，突出地域文化的优势与特色。

湖北是中国历史上几次人口大迁徙的主要聚集地之一，也是一般移民迁移的中心区域之一。人口的汇集，一方面加速了湖北经济的开发与生产水平的提高，另一方面，给湖北地区带来了新的生活方式，给湖北的风俗文化及工艺美术注入了新的元素。尤其在明清时期，移居至湖北的工匠及操百技者甚多。据《武昌县志》记载："攻石之工资于大冶，攻木之工资于蒲圻，攻金之工资于兴国，安徽太湖也多有之，制皮革者资于江夏，制竹器者资于黄州府之蕲水"❶。由此可言，湖北工艺美术的制作工艺及审美特性在移民的融汇中交流发展，形成丰富与精进的工艺。

世界在发展中巨变，中国在发展中转型，信息技术高度发展，全球化脚步正

❶　风俗[M]//武昌县志（卷三）. 光绪十一年刻本.

在加速，一方面，使不同文化背景的国家和人群交流更为便捷，促进了文化的发展，另一方面，工业化与全球化也会导致文化趋同、特色消失与环境恶化。处于工业文明与生态文明的十字路口，湖北工艺美术未来如何发展是研究者与创作者不可回避的问题。工艺美术映射着时代与地域的特色，直接体现不同民族与地区的社会生活状态，展现人民的生活方式和审美意识，也体现社会生产水平和人在自然界中所处地位的变化。湖北工艺美术是湖北历代匠师、艺人的创造和传承成果，充分继承、保护与发展这些工艺与审美文化是湖北当代工艺美术从业者的责任。纵然时代在发展，创作手法、生产方式和审美趣味都在变化，但这些精良的技艺在当代中西交融的文化中仍然散发着熠熠光彩，耐人寻味。纵观各个文化大省的成功经验，工艺美术的创新需遵循地域工艺美术发展的客观规律。我们可以从湖北古代工艺美术的历史发展中，了解各历史时期的时代特点、民族特点和艺术精神，了解不同工艺美术品类的艺术特色，守正创新，创造出具有时代特色和地域特点的工艺产品（**图1-7**）。

图1-7　方兆华　太湖石NO.7
漆立体　42cm×65cm×30cm　2018年

四、湖北工艺美术发展的优势和特色

　　源远流长的古代工艺美术历史为湖北工艺美术提供了坚实的基础，是湖北当代工艺美术发展的源泉。湖北工艺美术是楚艺术中的主体部分，其源头可以追溯至公元前8世纪。道家老庄哲学孕育其自然艺术精神，对楚文化的形成与发展都有着重要影响作用。屈子楚骚滋养着湖北浪漫的文化传统，鲜活地体现于后来历朝历代工艺美术品的形制、装饰及技艺中。湖北工艺美术是中国古代工艺美术中极富特色的一部分，具有独特而又相对完整的发展体系，与中国北方中原文化圈、西北秦文化圈的艺术品类迥然不同❶。

❶　皮道坚. 楚艺术史[M]. 武汉：湖北美术出版社，2012：3-7.

（一）楚地神话增添奇幻色彩

"神话"一词来源于西欧，英语为"myth"，意为人们想象或虚构的关于神灵的故事，也常用"fairy tale（童话、神话故事）"来表示。"从语源学考察，神话一词出自古希腊语的'mythos'，意思是'故事''叙述''传说'，即关于神祇与英雄的传说故事"❶。我国神话学家袁珂认为，中国神话的起源和宗教的起源同步，产生于原始社会，到阶级社会仍然通过大众口耳相传，进行流传、发展、演变，并产生了新的神话❷。湖北地区在宗教文化与楚文化的浸润下，现实主义与浪漫主义交织，产生了大量富有地方特色的传说故事，奇幻鬼魅，幽默风趣。其中广泛流传的有：

①黄鹤楼传说：昔人已乘黄鹤去，此地空余黄鹤楼。

②伯牙子期传说：高山流水遇知音。

③木兰传说：忠孝丹心铸，英雄美名扬。

④"溅三爷"故事：智慧与侠义的赞歌。

⑤卓刀泉传说：饮泉忆古雄，乾坤正气浓。

⑥"孔子问津"传说：问津遗迹今犹在，镌得丰碑立古今。

⑦龙泉山的传说：民间传说，尽显龙泉山绝代风华。

⑧梁子湖传说：鄂地胜景飞传说，千古时光流韵长。

⑨董永传说：董永孝行，织女下凡结良缘。

⑩伍家沟民间故事：道教故事真奇幻，楚人拜日与招魂。

⑪下堡民间故事：民间口头文学，诙谐幽默，妙趣无穷。

⑫屈原传说：虚实相间，现实主义与浪漫主义并存。

⑬王昭君传说：昭君出塞，千呼万唤魂归来。

⑭炎帝神农传说：华夏文明五千年，炎帝神农创伟业。

⑮都镇湾故事：土船夷水射盐神，巴姓君王有旧闻❸。

⑯三国传说：三国群雄争霸地，传说多又奇。

⑰女娲传说：女娲造人补天，搭红盖头入洞房。

⑱尹吉甫传说：诗祖太师尹吉甫，采集诗经永相传。

⑲禅宗祖师传说：黄梅禅宗圣地，祖师传说广又多。

❶ 王增永. 神话学概论[M]. 北京：中国社会科学出版社，2007：1.

❷ 袁珂. 再论广义神话[J]. 民间文学论坛，1984（3）.

❸ 王生铁. 荆楚百项非物质文化遗产[M]. 武汉：湖北教育出版社，2009：5-35.

图1-8 何清俊 天机式古琴 漆艺 124cm×24cm×12cm 2010年

⑳黑暗传：天地起源混沌黑暗，无天无地无日月。

神话在人类历史发展中有着重要的作用与意义，正如英国人类学家詹姆斯·弗雷泽所言："许多人试图通过神话来回答较大问题，如世界和人的起源，可见的天体运动，季节的规律更迭，植物的盛衰，天空的落雨，雷鸣电闪的景象，日食月食和地震，火的发现，实用技艺的发明，社会的出现，以及死亡的神秘。简言之，神话的范围与自然本身一样宽阔，与人类的好奇心和无知一样广大"❶。神话与造物关系紧密，与工艺美术的造型、色彩及装饰内容都密切相关。楚地神话传说丰富多样，在上古工艺美术作品中，象征着这些神话的图像、符号与器形鬼魅而奇异（**图1-8**）。

巫官文化也是楚文化的重要来源之一，对于自然界变幻莫测的现象，楚人借助各种仪式面对各种事件。应此等场合需要，楚人创制了大量器物，并绘制了神秘的图案与图腾符号，以示尊崇与祈福。如鸟、鱼、蛙、蛇、鹿、蚕、蝉、龙、凤等，这些图案在现实生活中都能找到原型，与祈求丰收、祥瑞、繁殖之义有关❷，其深层的含义有待进一步发掘。湖北民间工艺品中传承了大量巫官文化图样，内容丰富，有狩猎、农事、衣食住行、婚丧嫁娶等。巫官文化是湖北传统文化的重要组成部分，刻画于龟甲之上，熔铸于青铜器中，描绘于漆器上，刺绣于织物中……渗透于湖北工艺美术的造型与装饰中，给楚地传统艺术打上了鲜明的神话烙印。

（二）老庄哲学提供哲学参照

老子和庄子是我国先秦时期伟大的思想家、哲学家、文学家，是道家学说的创始人，他们的哲学思想，被尊为"老庄哲学"。"老庄哲学"对于楚文化与艺术的发展有着深远的影响作用。

1. 道法自然

道家将自然之道与巫史传统融为一体，推崇阴柔、谦让、虚静等文化品格，贵阴尚柔，推动着楚文化的发展与繁荣[1]。"人法地，地法天，天法道，道法自然"[2]，"自然"可以看作是对宇宙万物、日月星辰等事物实体与道的运动方式的概括，道家自然主义看待世界的方式与神话的神秘主义不同，以"道"的自然性来看待现实世界，与天神论相对立。老庄哲学关注宇宙本原和宇宙万物的发生和发展，强调天道自然无为的思想。人与自然和谐共存，人在改造世界、创造文化与生活时应遵循自然发展的内在规律，强调道的本性。在工艺美术设计与创作中，汲取老庄哲学中蕴藏的深刻智慧，展示天地万物的总法则，以人为本，效法天地，效法自然，尊重自然，顺应自然，表现自然，在产品中展现自然的品性，可推进工美艺术的可持续性发展（**图1-9**）。

图1-9　邱玲　莲之魂系列55　陶瓷　200cm×120cm×80cm　2017年

❶　王生铁. 楚文化概要[M]. 武汉：湖北人民出版社，2013：96-99.
❷　道德经·第二十五章：论道[M]//论语·金刚经·道德经. 张燕婴等，译注. 北京：中华书局，2009：395.

长江中游地区具有优厚的自然资源，有助于发展以天然材料为原料的工艺美术品类。湖北既有山地❶、丘陵、岗地，也有广阔的平原，如江汉平原、洞庭湖平原等，并且水流纵横，沼泽星罗棋布，是历史上有名的"千湖之省"。这些地理条件不仅适于动物的繁殖，也适于各种植物的生长。人是自然的一部分，在工艺美术实践中，应尊重自然、顺应自然的规律，在道、天、地和人的有机联系中定位人的价值与艺术作品的价值，慈爱万物，去奢去侈，加强人类自身的修行，创造艺术、人与自然相契合的共存方式，构筑人与自然和谐共处的关系，从而实现人与社会的和谐共生。

2. 尊重生命

道家关注心灵自由，推崇人、社会的自然状态，主张以浪漫的形式鼓励人对自由的追求，富有人道主义内蕴。老庄哲学认为，人的本性为其原始性、自然性，物与人的自然本性最为可贵，超越于善恶，超越于道德。在庄子的"自然"论说中，将"自然"作为人的生命中最为重要的一部分，关注"天道"与"人道"的统一，期望达到"不以心捐道，不以人助天"❷的境界。

庄子把对"人道"的关注落实到对人性的关注上，认为对人性的偏离即是对自然的偏离。他进一步将自然内在化、人性化，主张"天在内，人在外"❸，尊重人内在的真性情，回到自然，实现人道的自然规律。当关照心灵的自然状态时，自由将是心灵的寻常需求，"自然"亦即"自由"，"自由"亦即"自然"。老庄哲学以诗人的浪漫和哲人的思辨塑造了以"真人"为代表的理想人格，是对自身肉体、世俗生活的超越，也是意志自由的化身❹。

"纯素之道，唯神是守，守而勿失，与神为一"❺。"夫昭昭生于冥冥，有伦生于无形，精神生于道，形本生于精"❻。"汝神将守形，形乃长生"❼。自然的形体与物性对于生命和生活固然重要，但心性纯一，涵养精气，精神凝聚，方能升华至养神的层面。如何养神？庄子曰："无视无听，抱神以静，形将自正。必静必清，无劳汝形，无摇汝精，乃可以长生。目无所见，耳无所闻，心无所知，汝神

❶ 湖北最高峰是神农架的神农顶，被称为"华中屋脊"，海拔3105.4米。

❷ 大宗师[M]//庄子. 孙通海，译注. 北京：中华书局，2007：117.

❸ 叶秀山. 漫谈庄子的"自由"观[M]//陈鼓应. 道家文化研究（第八辑）. 上海：上海古籍出版社，1995：131.

❹ 大宗师[M]//庄子. 孙通海，译注. 北京：中华书局，2007：256.

❺ 大宗师[M]//庄子. 孙通海，译注. 北京：中华书局，2007：231.

❻ 大宗师[M]//庄子. 孙通海，译注. 北京：中华书局，2007：299.

❼ 大宗师[M]//庄子. 孙通海，译注. 北京：中华书局，2007：188.

将守形，形乃长生"❶。虚静自然使形体保持健康和谐的状态，从而获得长生。这是庄子修养身心的良方，在艺术创作中也可以借鉴或遵循，将虚静作为艺术创作的基调，创作视觉物象，帮助人们实现身心的清静，使居者、观者、游者、用者达到"心斋"与"坐忘"，与自然之天道契合。

简言之，道家思想中的守神和养生思想可以应用于当代艺术创作与设计中，使人纯净内心，免除杂念，按照自然规律生活，达到"保身""全生""养亲""尽年"的养生目标。在造型方面，不用完全拘泥于产品的实用功能，而从艺术家个人或产品的适用人群着手，发挥自由构想，将艺术与技术完美结合，制作出具有精神内涵的工艺品，丰富文化交流与传播方式。让产品超越时空，与老庄对话，达到虚静状态，让人们与自然完美共生。

（三）道教文化丰富设计思想

两汉时期，道家黄老思想为道教的创立提供了条件。东汉时期，张陵在西蜀鹤鸣山创立五斗米道❷。道教基本的信仰是"道"，以《老子五千文》(《道德经》)为主要经典，主张内修养气，教人奉道悔过。张陵孙张鲁在巴郡传教时，与巴郡巴人同族的鄂西地区巴人由于族缘关系也信奉了五斗米道。随后，五斗米道传至禀君国全境，即今湖北巴东、建始、宜都、长阳、恩施、利川、咸丰、孝感、武昌、嘉鱼、咸宁、赤壁、崇阳、汉川等地。

自东汉始，在道教信仰需求下应运产生的工艺美术品种类繁多，其艺术形式及功能都为道教信仰服务，承载着丰富的文化内蕴。道教文化影响下的设计艺术思想构成了湖北传统工艺美术基调的一部分，为实现宗教仪节的特殊功能，在形制、图案及色彩上都呈现出诡异的特色，神秘而深沉。古树、湖石、灵芝等题材内容都被视为具有长生的象征意义。老树在工艺美术中是重要的材料来源，如树根家具，也称古藤家具，是利用树根的弯曲和根瘤、节疤的天然形态，因材施艺，加工成古色古香、浑然天成的桌、凳、几、架等各式高级装饰家具，集实用价值与艺术价值于一体。荆州出土的三国文物中，就有利用树根制作的家具杂件，明清以后，境况尤盛。20世纪70年代，武汉市工艺雕刻厂开始批量生产树根家具，除桌、椅、琴盒等传统产品外，还发展了灯架、书架、盆景、转桌等二十余种创新产品，以湖北楠木嵌花技术与树根相结合，风行一时。后来因为树

❶ 大宗师[M]//庄子. 孙通海，译注. 北京：中华书局，2007：188.
❷ 因其崇拜五方星斗和斗姆而被称为五斗米道，又因张陵自称太上老君命其为天师，故亦称天师道。

根家具除虫效果不佳，销路不畅而停产。1979年，武汉市玉器厂生产出一批绿松石佳作，其中《李时珍在武当山》和《秋翁遇仙记》两件大型人物雕像获全省质量第一名。

（四）浪漫楚辞添加浪漫风致

传世的先秦诗歌，北方有现实主义风格的《诗经》，南方有以屈原和宋玉为代表、以浪漫主义为基调的《楚辞》，后者是学习、借鉴楚歌创造的文学体式。"楚辞体"文学的出现，开创了中国诗歌史上继《诗经》后的又一辉煌时代，堪称我国诗史上的"第二个春天"。《诗经》是现实主义的发端，《楚辞》则开启浪漫主义的先河，它记述大量神话和楚文化内容，奇幻神秘，是楚地一座宏伟而壮丽的文化宝库。

张正明先生曾言："屈原以高洁的情操，巧丽的才思，博洽的见闻，无拘无束的想象，以及不懈不怠的革新精神，像庄周驱使着寓言那样，调遣着许许多多的神话、传说、史事，以及天地、日月、风云、雷电、雨雪、山川、龙凤、闲事美人、佳花芳草等，构造出独特的境界，山奔海立不足以喻其壮，鬼使神差不足以喻其怪，国色天香不足以喻其美。叙事纪游，抒情言志，无不开合多变，跌宕生姿，令读者反复咏叹" ❶。屈原以浪漫主义文风，在诗歌里构思了一个奇妙的世界，囊括天国漫游、神宫云霓、驱龙驭凤等内容，情节复杂多变，并轻松自由地运用神话传说，体现出巧妙的构思和浪漫的思想。

"鸾皇为余先戒兮，雷师告余以未具。吾令凤鸟飞腾兮，继之以日夜。飘风屯其相离兮，帅云霓而来御。纷总总其离合兮，斑陆离其上下。吴令帝阍开关兮，倚阊阖而望予。时暧暧其将罢兮，结幽兰而延伫" ❷。屈原充分地宣扬了楚人的玄想神思，营建了充盈着神话传说、风土人情、灵鸟异兽、神宫云霓、奇花异草的奇幻国度❸。湖北古代工艺美术品的主题及内容与楚辞相类，展现浪漫情怀。荆州江陵是春秋战国时期的楚都，江陵望山楚墓出土的漆器富丽鬼魅。如彩绘木雕漆座屏，瓶身用镂空的手法，雕出鹿、凤、雀、蛇、娃等动物51只，穿插重叠，追逐嬉戏，形态生动。黑漆为底，以朱、绿、黄等色漆进行彩饰。1978年，在江陵天星观墓群又发现了与它近似的一个漆屏座：彩绘双凤悬鼓，

❶ 张正明. 楚文化史[M]. 上海：上海人民出版社，1978：261.

❷ 楚辞[M]. 林家骊，译注. 北京：中华书局，2010：19.

❸ 游国恩. 离骚纂义[M]. 北京：中华书局，1981：125.

用双凤作为鼓架，两兽作为鼓座，于凤首悬一圆鼓，造型优美，极富装饰性。这些漆器作品的装饰纹样瑰丽流畅、富丽奔放，抽象化但却有严谨的造型，似图腾而蕴含着浓烈的象征意味，反映了战国时期工艺美术卓越的艺术想象力。

楚辞为楚地文化的发展勾勒出美妙的幻境，当代湖北工艺美术创作可将楚辞作为表现蓝本，将楚艺术精神融入艺术设计中，采用浪漫的表现手法，创作具有浓郁荆楚之风的艺术作品。

（五）荆楚文化提供丰富内蕴

湖北楚文化独树一帜。历代不断的努力与发展，形成了当代博大而精深的荆楚文化，为湖北工艺美术的发展提供了丰富内蕴。诚如王生铁先生在《荆楚百项非物质文化遗产》序中所言，荆楚文化包含十个方面：

（1）**远古文化**。包括近年来考古发现的屈家岭文化、石家河文化和郧县发现的古人类头骨化石等。

（2）**神农文化**。传说随州是神农故里，古城、房县、神农架等地也是神农活动的主要区域。

（3）**三国文化**。历史上，湖北曾是魏蜀吴犬牙交错、激烈争夺之地，罗贯中的小说《三国演义》中描写了大量发生在湖北境内之事，现存三国遗址或景区有多处。

（4）**巴土文化**。清江流域土家族是古代巴人后裔，土家族文化是湖北区域最具特色的文化之一。

（5）**宗教文化**。佛教和道教在湖北有着久远的历史，名山古寺众多，如道教名山武当山，佛教圣地黄梅五祖寺、当阳玉泉寺、汉阳归元寺等，为湖北文化注入了丰富的内涵。

（6）**首义文化**。1911年10月发生在武昌的辛亥革命，以及现存的红楼和起义门等遗址，为工艺美术创作提供了革命题材及内容。

（7）**山水文化**。湖北古有云梦泽，江河密布，湖泊众多。同时有神农架、荆山、大别山、大洪山等名山，这些自然景观是工艺美术创作取之不竭的源泉。

（8）**现代文化**。湖北的现代工业、农业、文化事业飞速发展，为工艺美术的发展融入了文化的现代性，为工艺美术的现代性转换与创新型发展奠定了基础。

（9）**名人文化**。湖北人杰地灵、人才辈出，自古至今流传着众多知名人物，如始祖炎帝，诗人屈原，美人王昭君，道人张三丰，能人诸葛亮，文人米芾、苏

东坡，公安"三袁"袁宗道、袁宏道、袁中道，"日本书道之祖"杨守敬，伟人董必武、李先念等❶。

湖北丰富的文化资源为工艺美术的创作提供了可深入发掘的题材内容，为工艺美术的发展奠定了厚实的文化基础，湖北当代工艺美术的发展可借此发挥优势与特色（**图1-10**）。

图1-10 钟明 灵蛇护仙草
木雕 200cm×120cm×80cm 2016年

（六）工艺传承有序增添历史温度

湖北工艺美术的品类繁多，技艺精湛，染织、刺绣、漆艺、竹编等工艺传承至今，形成了丰富而极具特色的面貌。

湖北染织工艺独具特色。荆州（古指今湖南、湖北及江西、河南一带）产玄纁。据《禹贡》记载："贡漆枲，絺纻，棐织纩"❷。1982年1月，湖北江陵马山砖厂一号墓出土的大批战国时期的丝织品中，有绢、罗、纱、锦、组、绦等，几乎包括战国时期出现的所有丝织品种类。其中尤以锦的品种为多。锦的花纹有几何纹，包括菱形纹、S形纹、六边形纹等。几何纹中饰以龙凤、麒麟等动物，此外还有人物纹。锦的色彩有朱红、暗红、黄、深棕、褐等。锦为二重经，有的在普通经线外附加经线。

马山砖厂一号墓中还出土了大批战国时期的刺绣用品，有绣衾、绣衣、绣袍、绣裤，还有夹袱。花纹有龙、凤、虎、三头鸟和草叶、枝蔓、花朵及几何纹等。针法主要为辫绣（又称锁绣），局部间以平绣。其中一件龙凤虎纹绣衣，蟠曲的龙和飞舞的凤，穿插自然，线条流畅，昂首扬尾的斑斓猛虎，张着大嘴，似在与龙搏斗。虎身红黑相间的斑纹，成为画面重要的点缀。这是一件杰出的刺绣作品，是两千多年前工艺美术匠人卓越技艺的代表作。

漆器在湖北古代工艺品中保存最为完好，体现出楚艺术精神。战国时期漆器的生产，以楚国最为发达。主要原因在于楚地气候温和，雨量适宜，作为漆器主要原材料的漆树生长较多。湖北出土的漆器，图案优美，装饰手法多样，如：

❶ 王生铁. 荆楚百项非物质文化遗产[M]. 武汉：湖北教育出版社，2009：1-3.
❷ 尚书·禹贡[M]. 王世舜，王翠叶，译. 北京：中华书局，2012：46.

①描绘，用笔在漆器上画出花纹；②针刻，用针刻画出纤细的花纹；③银扣，用银片镶口或嵌成花纹；④描金，调和金粉描绘纹样，如龙、凤、鹤、虎、鲁、猴、鱼、牛等动物纹样和云气纹、几何纹以及社会生活题材内容。

在当今保存完好的漆器中，可以管窥春秋战国时期的社会思想和审美风尚。1975年湖北云梦睡虎地秦墓出土了大量的漆器，有漆圆盒、漆方盒、漆圆奁、漆壶、漆卮、漆樽、漆凤鸟勺等，均为木胎，大部分为红里黑外，并在黑漆上绘红色或赭色花纹。1975年在湖北江陵凤凰山秦墓出土的木梳和木篦，黑漆勾线，用红、黄等色敷彩描绘人物装饰图案。人物形象生动，具有浓厚的生活气息和装饰性。

湖北传统工艺美术深刻地反映了湖北地区的文化，但步入现代后，西方现代工艺思想对传统工艺美术创作产生了较大冲击。20世纪80年代之后，湖北工艺美术行业在中西文化的碰撞及国家政策的推动下，进行了大规模的整治与改革，针对国内外市场对工艺美术品的需求变化，结合湖北工艺美术的特点，博采众长，吸收中国其他省区工艺美术的优点，重新调整了产业结构设置与产品的设计与生产。经过调整与整顿，湖北工艺美术在设计、制造工艺、生产经营方面都有所改善，产品的质量有所提高，产量有所增长，取得了较好的经济效益❶。有突出表现的是汉绣、塑料花、绢花、枕套、童车、玩具、木雕、陶瓷、铜响器、国画、童车、地毯等产品，铜响器、国画、童车、汉绣等产品的工艺及销量在全国名列前茅。绿松石雕、金银制品、地毯、塑料花、玩具、戏衣、木刻船等品种，在国内外均有一定影响。1982年，在全国轻工行业质量评比中，湖北所产铜响器中的苏锣被评为第一名，手锣被评为第二名，虎音锣和武锣获声学品单项质量第一名，此外黄杨木圆雕摆件被评为第二名，并被当时的轻工业部和湖北省授予优质产品证书。1983年，武汉的高洪太抄锣荣获国家质量银质奖。同年8月，武汉市与清华大学签订科技合作协议，引进"铁板及钦镀层彩色画"新技术，在武汉国画院试制成功，为湖北工艺美术增添了一种新的产品类型。

此外，湖北金银饰品、器皿的生产行业中，拥有一批能工巧匠，他们继承传统技艺，使产品具有地域特色。湖北金银制品按工艺分有镶嵌饰品、精细饰品、粗工饰品、银大件、珐琅饰品诸类，其中镶嵌饰品制作技术甚高。武汉技工冯福林尤以镶嵌铂金钻戒及群钻饰品见长，所制各种异形珠宝翠钻，款式多变，不落俗套。用银料制成的高档大型摆件，既可观赏又实用。武汉生产的银大件集绘

❶ 叶自鲁，马伟. 武汉市工艺美术行业志[M]. 武汉：武汉市工艺美术工业公司，1984：15.

画、放样、锻打、雕刻、抬踩等多种技艺于一身，精美而庄重❶。

湖北的玉雕、牙雕和石雕技艺也同样精良，造型独特。1980年底，武汉玉、牙、石三大雕在贯彻"调整、改革、整顿、提高"方针下，调整产业结构，成立武汉玉器厂，制作出了一批优秀的雕刻工艺品。现如今，武汉玉雕在继承传统技艺基础上，吸取东、西方现代雕塑的艺术形式及手法，借鉴我国石窟和壁画艺术，形成了造型独特、结构严谨、雕刻精细的艺术特色，产品发展为首饰和摆件两大类，尤其以镂刻古代人物见长。

简言之，湖北工艺美术优势和特色突出，其在当代工艺美术文化中依然散发着蓬勃的生命力，令人目眩神迷。

五、湖北工艺美术发展的可持续方案

中国在经历现代社会的激荡之后，艺术与文化都进入反思阶段。自全球气候变暖以来，各种自然灾害持续不断；环境污染、食品安全、交通拥堵、医疗卫生、生活指数上涨等民生问题威胁着人类的健康与安全，令大众产生焦虑情绪，社会将如何可持续发展成为公共的舆论焦点。这是我们讨论湖北当代工艺美术发展的社会背景，工艺美术的发展不是由某部分人（政府部门、设计师或消费群体）的单方意志决定，它取决于整个社会对发展认同的共识，由包括政府和公众在内的各个层面、各种资源、各种力量所达成的认知共同体才是工艺美术发展的主体。上述种种社会问题，都与生活方式、工艺美术设计有关，如何改善生活品质将成为工艺美术发展的目标❷。工艺美术的发展必须遵循社会产生和发展的生态学规律，这就要求工艺美术行业对工艺美术的发展做深入而细致的研究，统筹规划，在设计与生产过程中尊重自然与生命，提高产品的品质，注重内涵式发展，着力提高人们的生活水平，实现社会各方面的可持续发展。

如今，企业、文化事业单位等都意识到创新对于发展的重要性，这要求有远见的设计者们，观察历史与文化，并对其影响加以整合，创造出超越流行趋势、具有非凡文化意义的原创作品。充分利用地缘优势将有助于创作独特的工艺美术品，是发展湖北省文化与艺术的法宝。

❶ 叶自鲁，马伟. 武汉市工艺美术行业志[M]. 武汉：武汉市工艺美术工业公司，1984：26.

❷ 许平. 青山见我[M]. 重庆：重庆大学出版社，2009：3.

历史上，工艺美术的创造性机能模式分为两方面：技术型模式和艺术型模式。有些艺术作品由于技术的发明而得以实现，有些则在艺术形式的创新上得以实现。未来的创新部门应该是两种模式相互合作、彼此激励的平台。从某种意义上说，创新型产业需要合适的文化环境与社会环境，这也要求社会各部门共同努力，激励与支持创新。

创新对于设计者而言，有两层含义：首先，设计方案必须比已有同类物品好，要么在功用上，要么在外观上，体现其高明与独特之处。亦即是说，工艺美术作品的创新体现在功能上、审美上的改进，同时也体现在融入使用者生活后所产生的意义上。因此，如何准确定位是个需要重点思考的环节。设计思想最重要，具体制作工艺也不可忽视。创造产品的意义，亦即创新的内容，就是新产品的内涵，是解决今日市场需求的关键所在，也是划分新旧设计功能的依据。如今，设计没有固定模式，在艺术、文化和商业发展中演变与形成。其次，作为文化创造的创新需要与人的生活相关联，否则将失去意义，对文化的实践活动也难以起到应有的作用，难以促进或改变文化的发展。新产品在某种程度上会推动文化发展，如美国迪斯尼公司，聘请专家，追求完美创作，创造了一系列主题乐园，将人类对科技、文化及艺术成就应用于大众生活当中，注重融入艺术理念，推进大众文化的高品质发展，让人民不由自主地被它的魅力吸引❶。

（一）推行"道法自然"的低碳绿色设计

"老庄哲学"对于楚文化与艺术的发展有着深远影响，对湖北传统工艺美术品的主题和设计理念也有着影响作用。经过历史漫长的演化与发展，"老庄哲学"依然散发着悠然的气息，其美学思想依然值得当代工艺美术创作吸收、利用。湖北当代工艺美术设计应遵循老庄哲学中的"道法自然"思想，尊重自然与生命，以人为本。在设计中尊崇自然的生态平衡法则、生态循环规律、生态创造方式，设计既满足当代人需求，又不危及后代生存及发展的产品，实现艺术、经济、生态和社会之间的协调发展，从而实现可持续发展的目的。作品的设计强调以人、物、自然生态共生与协调发展为目标，对美、文化以及发展方向以自然为根基，将人类设计整体而有机地融入自然生态系统之中。采用自然环保的工艺材料和建构虚静、自然的艺术形式，让设计着眼于人与自然的生态平衡关系。在设计的每一个环节中都深入考虑到自然与环境，充分呈现与自然相和谐的状态，尽

❶ （美）马特·马图斯. 设计趋势之上[M]. 焦文超，译. 济南：山东画报出版社：157.

量减少对环境的破坏。这要求设计师在设计各类型的艺术产品时，放弃那种过分强调外观上的标新立异而忽视产品与自然、生态环境和谐的设计，将重点放在既崇尚自然、顺应自然、表现自然，又新颖、经久耐用的品质之上。要善于从自然界汲取设计灵感，不断推出改善人们生活的工艺产品，同时又合理利用自然资源，减少资源虚耗和环境污染。

如恩施的藤编艺术就可以推动并合理开发，顺应当代人们生活的需要，改善其外观形式及功能，从人文内涵和自然物性出发，追求造型上雅致、简约，功能上实用、装饰，以自然、和谐、美观的产品，使人在观赏时轻松、愉悦。这样不仅给人亲近自然的感受，还可减少对环境的污染，以最贴近自然、健康、环保的材料满足产品的功能需要。

湖北地区湖泽棋布，有云蒸霞蔚的平原、葱翠的高山与浩瀚的大江，自然物产丰富，工艺产品的造型与装饰都可以以大自然中的事物为素材。此外还可以将湖北森林湖泊、山脉原野的自然风光巧妙地融入产品设计中，充分考虑地域特点，从大自然中获取灵感，设计出自由自在、大胆而热情的作品（**图1-11**）。

图1-11　杨小婷　射日　汉绣　60cm×60cm　2009年　湖北省工艺美术研究所藏

（二）创新设计中融入地域文化元素

传统文化是先辈智慧的结晶，合理利用地方优秀传统文化是发展地域工艺美术的重要手法之一。

首先，对传统图案进行创新性设计。将传统图案应用于当代产品设计，赋以新时代风貌，是工艺美术设计中常用的手法。如春秋战国时期漆器上的图案，抽象化、平面性、简练而装饰性强，既适用于平面性产品，如丝巾、壁挂等，也适用于立体的产品，如陶艺与木器等。此外，汉代的生活题材特色鲜明而丰富，神话题材神秘而富有意味，这些都可以巧妙融入我们的设计中。

其次，突出楚艺术的浪漫造型特征。浪漫造型是楚艺术的典型特征，湖北当代工艺美术创作可以以湖北丰富的宗教文化、历史故事、神话传说为主题，糅和传统与现当代设计理念，融东西方之长，创作出具有浪漫之风的工艺美术品，彰显工艺美术作品的文化性与艺术性，凸显地方特色、民族风格与时代特征，使湖北工艺美术在国内外工艺美术界绽放异彩。

（三）培养复合型工艺美术传承人

湖北当代工艺美术发展中存在的一个显著问题就是传统工艺美术传承人的缺失。人才的紧缺是传统工艺难以传承的重要原因。因此，培养具有文化、艺术与技艺等综合素养的复合型人才将是传统工艺保护与发展的首选解决方案。湖北省当下的工艺美术教育应当重视"非遗进校园"，在高等艺术教育中重视地方传统工艺美术传承，充分挖掘湖北省"非遗"资源，激发产、学、研相结合的活力，建设复合型工艺美术人才培养的教育模式，完善课程体系，以适应工艺美术人才培养的需要；以满足地方、服务社会为目的，培养具有鲜明地方工艺美术素养的复合型艺术人才。

一方面，高校教学过程中既要注重传统工艺的承继，又要注重对东西方现当代新工艺的吸纳（**图1-12**）。要改变原来的工艺美术人才培养理

图1-12　刘小红　星云之梦　大冶刺绣　30cm×30cm 2016年
随神舟十一号飞船升空

念，调整现有的专业艺术院校人才培养模式，以培养大众化工艺美术技艺的艺术人才为目标，重视"非遗"工艺美术人才培养的区域性、民族性，同时注重培养学生在传承传统工艺精华基础上的创新，提高综合素养与能力，以适应工艺美术行业对人才的需求，实现"非遗"传承与可持续发展，培养既有精湛"非遗"技艺又有较强创新能力的传统工艺美术复合型人才。另一方面，既要重视实践与应用，也要注重理论研究。在传授技艺的同时，注重工艺美术史论的学习与研究。全面、深入地学习与研究工艺美术史论，为工艺美术行业的发展提供理论上的支持。同时注重提高学生的艺术鉴赏能力，使学生厚积薄发，创作出具有时代气息、富有湖北传统工艺及文化特色的作品。探寻以传统技艺为基础的复合型工艺美术人才培养模式，培养具有民族传统文脉和当代艺术创新能力的工艺美术人才。这是一项复杂的系统工程，也是一个长期的、值得深入研究的课题，是实现湖北工艺美术可持续发展的重要条件，也是当下湖北工艺美术行业亟待解决的问题。

（四）文化创意产业格局下大力促进工艺美术行业发展

如今，世界许多国家都在积极推进创意产业政策，我国通常称其为文化创意产业，以突出这类产业所共有的文化基础。通常认为，美术、设计、工艺、建筑、软件、出版、影视、传播、演艺、音乐、奢侈品及古董、游戏、时装、广告等行业属于创意产业领域。从原理上说，只要是人类的创意活动，在现代知识产权制度下，通过创意产业形成批量生产能力并在市场中创造新的财富，都可视为文化创意产业。

湖北是工艺美术大省，在近代工业社会形成之前的文化传统中建构了丰富的工艺美术体系，承载着具有鲜明特质的地域文化与民族文化。当下湖北正在大力发展文化创意产业，这是发展工艺美术的历史性契机。创意产业的实质，是创造生活艺术的产业，工艺美术正是实现生活艺术化的必需品，认真思考工艺美术生产的定位，将是重中之重的课题。诚然，这可以由市场来调节，但文化部门及生产部门的权威推导是非常必要的。

工艺美术不仅要面向历史，以发掘传统文化和地域特色，同时也要面向未来，创作出高品质、能够满足当代人们的生活需要，并在将来也能够并存的艺术样式与材质，实现可持续发展。

1. 发展独创性与文化性并重的手工艺品

"手工艺品"是指基于个人艺术创造手工生产的产品，它与机器生产方式不

同，每件产品都有手工加工的痕迹，是个人借助于手工加工工艺、结合创意的理解而完成的作品，具有独特性，凝聚了手作温度和匠人精神❶。当代人们生活品质的提高，导致对手工艺品的需求增加，为手工艺文化产业的发展提供了契机。

手工艺是历史的传承，承载着先人们生活的印记，富含人文特性。这些文化信息通过材料选择、加工方式、装饰图案以及功能取向显现出来，易于体现区域特征、历史脉络与人文意蕴，由此形成文化、创造品格。其独特性构成具有不可替代性，创意产业的文化实质，就是体现其差异性价值。每种创意手工艺品都必然有不可替代的独特品质，具有独特的文化背景与文脉关系，从而形成在国内甚至在国际上异质互补的大格局。因此，地域特色越浓的产品，就越能显示出不可替代的价值，这正是手工艺品的独特优势所在。另外，手工艺品应以人为本，服务于人的精神需求，强调文化内涵，彰显精神品质。

2. 历史机遇中重新定位工艺美术

随着文化与经济的飞速发展，21世纪的文化创意产业呈兴盛态势，这是我国传统工艺复兴的历史契机。社会各部门应通力合作，使之定位更准确。

首先是经济价值定位。如今，被纳入文化创意产业的工艺美术，不再是某种急需的简单生活用品，也不是适用于短期经济需要与政治需要的替代性产物（如20世纪50年代、80年代的两次工艺美术热潮），而是后工业时代的历史抉择，其文化价值将是首要考虑的品质。当今全球出现了由工业社会向后工业社会转化的大趋势，手工艺的经济价值和文化价值被重新认识，如捷克布拉格的手工提线木偶玩具已高达到几万欧元的价格。工艺美术行业中最令人担心的是市场环境问题，可喜的是中国市场正在朝着有利的方向扭转，设计知识产权问题也受到高度重视，人们对传统手工艺的认识也日渐加深，支持本土工艺美术的社会共识正日益形成，中国的市场环境向着有利于文化创意产业的方向发展。由此，手工艺品获得了新的经济基础，它的价值定位不再是"物美价廉"，而是集人文价值、艺术价值与使用价值于一体的新型定位，价格也可以不菲。

其次是历史价值定位。早期由于文化封闭与急剧开放导致的对传统文化与工艺美术的震荡日趋缓和，在文化自信语境下，国人以相对客观的态度看待自己的文化传统，这是新的定位基础。基于这种新的历史观，加之具备了稳健与合理的社会基础，以往辉煌的传统工艺美术复兴将成为可能。同时，我国公共政策的建设正在进入新的历史阶段，其中包括针对工艺美术和设计艺术的公共政策。政策

❶ 许平. 青山见我[M]. 重庆：重庆大学出版社，2009：125.

性支持对于文化、艺术与手工艺产业的发展前所未有，湖北工艺美术的复兴可以充分利用这些有利的政策环境争取宽广的发展空间。

借助历史机遇，湖北工艺美术可以利用现有的良好外部环境和内部环境，创造既适于人类雅致生活，又富有地域特色的工艺产品，为文化与经济的可持续发展尽其所能。

3. 遵循市场化、生活化的发展路线

工艺美术发展的路线应当遵从市场规律和生活发展的需要。与纯艺术精英文化特质不同，工艺美术品的艺术价值与市场价值都应通过市场和生活的检验实现。在文化创意格局下，工艺美术产品和其他一般工业产品形成市场分工，满足于人们多样性、高品质而趋向艺术审美趣味的生活需要，根据艺术趣味与产品质量呈现不同的价值。因此它的资源配置也是多层次的，它的用工、用材、用料也呈现出分层配置、分层定产、分层论价的多层结构特征。在工艺美术产品的生产过程中应遵循这个规律，从而制定出切合实际的研发策略与市场策略。

在新阶段，湖北工艺美术的发展还应总结历史教训、研究创意产业发展规律，调整思路，使其适应当代人们物质与精神生活需要，得以生存并蓬勃发展。其一，湖北工艺美术的发展重心应从国际市场转向国内市场。在中国市场已经国际化的趋势下，重视国内市场的介入，尤其是中高档生活用品及旅游文化产品的开发。其二，从以往的"高低两端"趋向"中高端结合"。在坚持品质的前提下，注重工艺美术品的艺术品位及文化内蕴，坚持"品牌带动"或者"市场分层"的路线。其三，从简单的"资源型"转向"魅力型"。工艺美术产品与地域、民族、自然有着必然的关系，但不能光靠这些"资源"生产出简单的工艺产品，而应结合当代生活及审美需求，发展、保护一些稀缺资源，设计出巧妙而富含文化内涵与魅力的工艺美术品。在造型方面，应当结合当代生活需要，在实用功能与审美风尚方面进行深入分析与研究，创造出具有当代审美品位，适用于生活的工艺美术品。在装饰方面，由于家居与日常生活需求的变化，用途与欣赏角度也发生变化，工艺美术产品的题材和形式都要略加调整，使其与当代文化与生活和谐一致。在材料和技术方面，有些古代和民间的材料和技术难以适应现代技术及批量生产，可以结合现代材料与技术，给工艺美术增添新的艺术表现手段，制作既经济又美观的工艺衍生品。

4. 践行工艺美术与设计结合的发展方针

在创意产业发展的形势下，工艺美术品生产结合设计创新将有效促进工艺美

图1-13 蒲合美 漆迹——心中的山水 大漆 2016年

术发展，设计出跨领域、跨文化的作品（**图1-13**）。艺术作品的本质在于创新，传承传统工艺的同时，也将传统工艺与现代设计相融合，使其进入当代日常生活，提高当代生活品质。

当代工艺美术设计可以从区域文化特质入手，将区域文化特色融入设计中，生产出独特的区域工艺美术作品。另外，可以将品牌文化理念融入传统工艺美术产品当中。品牌文化在传统工艺美术品的生产中一直受到忽视，在市场推广上难以展开，由此，当代工艺美术品应注重塑造品牌文化，发挥品牌营销策略在工艺品推广中的现实意义与战略价值。总之，湖北工艺美术应重视保持地域文化特色，树立品牌意识，创造出既有区域文化特质和独特传统技艺，又有当代文化品牌意识的工艺美术品。

小结

工艺美术是湖北地域文化的重要内容，同时又是传统文化和历史的形式及载体。对湖北工艺美术历史及现况展开深入而全面的研究将有助于我们从根源上考察湖北工艺美术的性质、内涵及特色，加深对湖北文化、艺术以及技艺的认识，厘清湖北工艺美术发展的脉络，并沿此文脉再创辉煌。

而作为湖北工艺美术中的重要门类，荆楚刺绣应在基础理论研究、产品研发、人才培养和推广传播方面增加物力及人力投入。荆楚刺绣应传承本区域文

脉，将博大精深的荆楚文化通过当代的艺术形式及产品传达出来。在注重技艺传承的同时，继续发扬南北共融、东西互借的优良作风，利用现代的科学技术和工业化生产手段，创造出既有传承又有创新，并富有时代气息，能够满足当下人们生活需要的刺绣产品。同时，注重推广与传播，关注当代人民精神文化需求，设计刺绣体验产品，加大品牌营销力度，扩大市场，通过不同渠道的增强湖北工艺美术的影响力，为湖北工艺美术争取更为广阔的发展空间。就如荆楚文化曾对中华文明做出重要贡献一样，湖北应当在当代工艺美术界再创辉煌，继续谱写灿烂篇章。

贰

—— 荆楚刺绣的文脉及技艺特色

春秋战国时期，湖北是楚国的文化政治交流中心，丝织艺术达到了极高水平，湖北随县战国曾侯乙墓出土有花卉纹辫子股绣残片，江陵望山、马山楚墓都发现有保存较好的绣品，有学者称之为"楚绣"。南北朝时期，世居江陵的宗懔在《荆楚岁时记》中记述："（七夕）妇人结彩缕，穿七孔针，或以金、银、鍮石为针，陈瓜果于庭中以乞巧"❶，当时的女子都期望自己巧于女红，刺绣成为其获取个人尊严的重要技能；又述："以五彩丝系臂，名曰辟兵，令人不病瘟。又有條达等织组杂物，以相赠遗"（五月端午习俗）。根据《孝经援神契》记录，这五彩丝是女子采用彩色蚕丝、金线绣制而成，又名"长命缕""续命缕""辟兵缯"等，赠予亲友，是显露女子蚕功的重要饰物❷。可见，自古以来楚地盛行用刺绣表明女子心性的习俗。明清至今，湖北各地逐渐兴起不同的刺绣样式，包括武汉、荆州及周边地区的汉绣以及黄梅挑花、红安绣活、阳新布贴和大冶刺绣。下文通过梳理湖北刺绣的历史和现况讨论荆楚刺绣传承的文脉及技艺特色，为荆楚刺绣的创新性传承及实践路径提供支撑。

一、精雅的楚国贵族刺绣

1982年，湖北江陵马山楚墓出土了大量的丝织珍品，被称为"地下丝绸宝库"。根据《江陵马山一号楚墓》一书中的考古报告，马山一号墓出土的丝织物品包括绢、绨、纱、罗、绮、锦、绦和绣等，其中用作衣物装饰的绣品21件，还有在枕套、席囊、镜衣（**图2-1**）、棺罩、帛画等物上的绣品❸。

马山一号墓中用作绣地的绢较为紧密，经纬密度最大的为每平方厘米164×64根。绢面平整，花纹和图像用辫绣针法组织纹理，主图用线较密，完全覆盖绣地，线条流畅。从这些绣品来看，当时已用刺绣代替早期画缋填彩的施色

❶ 宗懔. 荆楚岁时记[M]. 姜育维，辑校. 杜公瞻，注. 北京：中华书局，2018：59.

❷ 宗懔. 荆楚岁时记[M]. 姜育维，辑校. 杜公瞻，注. 北京：中华书局，2018：49-50.

❸ 湖北省荆州地区博物馆. 江陵马山一号楚墓[M]. 北京：文物出版社，1985：31-78.

图2-1 战国 凤鸟花卉纹绣镜衣 17cm×17cm×5cm 1982年湖北江陵马山
一号墓出土 荆州博物馆藏

技艺，刺绣技艺已相当成熟。罗在先秦时期较为罕见，马山一号墓出土的"龙虎
纹绣罗单衣"的绣地则为罗，用四根经线绞成网眼，形状均匀，编织技艺精湛。
在此灰白色网状丝织品上绣出细腻的彩色花纹图像，产生丰富的肌理层次，非常
耐看。此外，绣品颜色丰富，有棕、红、黄、蓝等色系。棕色系有棕、红棕、深
棕等色；红色系有深红、朱红、橘红等色；黄色系有浅黄、金黄、土黄、黄绿、
绿黄等色；蓝色系主要是钴蓝色。如"蟠龙飞凤纹绣"（图2-2）"对龙对凤纹绣"
（图2-3）❶，分别以浅黄色绢和灰白罗做底，均采用锁绣针法绣制而成。

　　马山一号墓出土绣品的图像也极为考究，有些绣品上留有淡墨和朱红色的笔
痕，可知其制作流程是先绘制图稿，再进行刺绣，在刺绣过程中继续修整图像。
从某种意义上说，这些绣品是古代楚人丝织材质的艺术创作，体现着楚艺术的造
型理念，寄托着古代楚人的生活理想与精神追求，与楚人的生活、民俗及宗教信
仰有着密切的关系。绣品上图像的艺术水平极高，堪称楚艺术的代表❷，除了一
幅有虎之外，其余全是龙和凤。龙凤图像制作精良，线条洗练流畅，形状高度概
括，与绣地颜色相得益彰，绚烂多彩，是楚人精神生活的写照。与此相对应，马
山一号墓出土的锦、绦等编织物上的人物活动形象、走兽、田猎纹、几何纹等，
则是楚人对现实生活的描绘。

❶ 耿默. 织绣品收藏知识[M]. 北京：荣宝斋出版社，2005：20-34.
❷ 皮道坚. 楚艺术史[M]. 武汉：湖北美术出版社，2012：164-167.

图2-2　战国 蟠龙飞凤纹绣（局部）1982年湖北江陵马山一号墓出土 荆州博物馆藏

图2-3　战国 对龙对凤纹绣（局部）1982年湖北江陵马山一号墓出土 荆州博物馆藏

　　春秋战国时期，以长江中游、江汉平原为中心的楚地，文化兴盛，造物神工，载道以器。楚人既承传了大溪文化、屈家岭文化和青龙泉文化，又吸纳了中原文化，建构了特色鲜明的楚文化。楚国织绣中，尊龙崇凤，绣品图像璀璨夺目，散发着熠熠光辉，富含楚艺术精神与灵光。从出土的绣品来看，凤图像在数量上要远超龙图像，而且凤的构图位置和形象塑造也要生动得多。在马山一号墓出土的18幅绣品中，有凤无龙绣品7幅，有凤有龙绣品10幅，有龙无凤绣品1幅❶。绣品中，凤鸟造型丰富多样，有飞翔奔跑、追逐嬉戏的凤，或昂首鸣叫，或顾盼回望。凤是主角，具有神奇力量，楚人常将凤与其他动物组合表达其威武之姿。有些凤践蛇而舞，有些凤与龙相蟠或相斗（**图2-4**），有些凤与虎对峙，虎的比例甚小，似仓惶逃之形态，凤则凝神观望，体态优雅娴静。同时，楚人采用波浪曲线和螺旋形等阴柔的线条语言在绣品中塑造龙凤等图像，流畅激荡，极富灵

❶　皮道坚. 楚艺术史[M]. 武汉：湖北美术出版社，2012：171.

图2-4　战国 凤龙相蟠纹绣（局部）1982年湖北江陵马山一号墓出土 荆州博物馆藏

动优雅之美。选用阴柔造型手法的重要原因就是凤具有阴性、如风般自由的象征意味。"凤凰翼其承兮，高翱翔之翼翼" ❶，凤承载着楚人的希冀，凌空翱翔超越无限而祥瑞达天。

简言之，楚人将玄妙的艺术语言与精湛的手工技艺相结合，用细腻的曲线表达他们天真浪漫的想象，他们巧妙地将物象进行有机组合，营建了丰富而广阔的神话空间，令观者深入玩味，这些绣品图像超越了生活用品的装饰功能，具有特殊的精神象征意味。

二、流传至今的楚地民间刺绣

在湖北民间，男耕女织的传统风俗留下了历史的印记。湖北古时有"无女不绣花"的说法，女孩从小学习穿针引线、挑花绣朵，长大出嫁会有绣品做"陪嫁"，寓意婚姻幸福美满，同时展示新娘的灵巧，博取夫家的赞赏（图2-5）。此外，除少数刺绣高手在官办的绣局为宫廷绣官服、宫廷用品和宗教用品外，

❶　屈原. 离骚[M]//楚辞. 林家骊，译注. 北京：中华书局，2010：30.

图2-5 民间绣品 2020年摄于黄石大冶刘小红工作室 沙丽娜摄

图2-6 枕头绣片 25cm×25cm 2020年摄于阳新县博物馆 沙丽娜摄

民间女性多为美好生活刺绣，或制作礼品，或替殷实之家制作绣品换取酬劳❶（图2-6）。绣手云集的乡镇，往往以"绣"命名，如汉口有"绣花街"，洪湖峰口有"绣花堤"，石首有"绣林镇"❷。

荆楚刺绣有浪漫、炽烈、奇异的艺术特质。楚人尚赤、喜巫，至今湖北的民间刺绣依然偏爱红、黑两色。如荆州有红色做底的刺绣枕片，红色喜庆鲜亮，活力四射；罗田有黑色做底的枕头绣片，黑色沉稳，玄奥神秘（图2-7）。湖北民间刺绣与民间剪纸有密切联系，一些地区的刺绣以剪纸为样本，有绣花小书包（在黄石一代盛行，有些是刊印的绣谱，有些是自己绘制），为绣女们提供绣花花样，方便其进行再创造，表达自己的心愿和审美意识，并代代相传（图2-8）。

湖北民间刺绣上的图像造型生动巧妙，夸张洗练，如虎的动作似人，有手而无四脚（图2-9），有些绣片上的凤与花的形状完全融合。在民间刺绣作品中，吉祥如意是最主要的母题。其中有期待人生命孕育和延续的常见主题，包括两情相悦、祈子、生子、育子、教子、长寿等与生命相关之事，也有消灾、祈福、纳吉等对未来生活的寄托。这些期望一般通过运用平面化的图案拼接而成，用符号、纹样象征生命意义和生活理想，延续先民生命一体化的神话思维，将个人生命与万物冥合：飞禽走兽、百籽果实、浓艳花朵等都成为个人生命的比照，与其他艺术门类相互交融，形成了一个丰富的符号系统❸。湖北民间刺绣的内容同样以花卉鸟兽为主，通过隐含象征意味的图像表达人寿年丰、美满幸福、家族兴旺等愿望。此外，湖北民间流传的刺绣纹样中也有龙凤的身影。凤身型变化丰富，有若

❶ 张朗. 楚艺回响：张朗工艺美术文稿[M]//武汉：湖北美术出版社，2009：282.

❷ 方湘侠. 民间美术·湖北刺绣、布贴[M]. 武汉：湖北美术出版社，1999：3.

❸ 潘健华. 女红——中国女性闺房艺术[M]. 北京：人民美术出版社，2009：50.

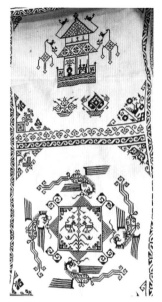

图2-7　枕头绣片 25cm×25cm

图2-8　民间挑花 25cm×50cm

图2-9　虎头饰品 40cm×30cm

以上均由沙丽娜2020年摄于阳新县博物馆

锦鸡，有似山雀，有如雄鹰，有像孔雀，尾部也有诸多变化，有一尾、二尾、三尾、五尾，甚至九尾。龙凤图像是楚艺术的早期图像，可以说是荆楚美术的母题，并持续应用于后世各类民间刺绣中。

三、作为区域性绣种的汉绣

明清时期，由于商品经济的发展，文化艺术也日渐兴盛，手工商品消费成为社会生活的重要内容。刺绣在中国各地发展迅速，绣品成为商品，由宫廷走向民间，增进了刺绣文化的交流，也刺激了刺绣技艺的进一步提高，为各地绣种的出现奠定了基础。曾盛行于武汉、鄂州、孝感、荆州、荆门、洪湖、潜江、仙桃一带，包括江汉平原和长江中游两岸的刺绣，最初从荆州流传到武昌再到汉口，当地人称之为"汉绣"。当前，业界对"汉绣"有不同的界定，有说是汉代的绣，有说是汉民族的绣，有说是湖北地区的绣。在2006年和2008年国务院公布的国家级非物质文化遗产名录中，将七个以区域性命名的刺绣列入其中，它们是苏绣、湘绣、蜀绣、粤绣、汴绣、瓯绣和汉绣。按照国家有关刺绣分类的标准，将汉绣定义为地域性绣种更为合理。

汉绣的生产中心主要分布在三个地区：荆州、武汉和洪湖。其中荆州是汉绣的早期发生地，武汉是汉绣的主要发生地，洪湖是汉绣的同源发生地❶。晚清时期，汉绣行业鼎盛。咸丰年间，汉口设有织绣局，集中绣工绣制官服和饰品。清末，在汉口的黄陂街、大夹街，武昌的营房口、塘角、白沙洲、积玉桥一带，开设有许多绣铺，汉口还聚集而成一条绣花街，形成了较为成熟的手工艺生产与销售模式。民国时期，日军侵占武汉时，汉口绣花街被付之一炬，战乱与动荡使汉绣难以为继，直至中华人民共和国成立之后，汉绣才又再放光芒。汉绣虽来自民间，但经过历代人的积极努力，形成了地域特色鲜明、具有古代刺绣遗风的绣种。现存汉绣绣品中不乏精品：1909年（宣统元年），武昌彩霞绣品公司的绣画、美粹学社的绣字获武汉劝业奖一等奖，湘记绣局、王荣兴的绣品获四等奖；1910年，武昌彩霞绣品公司、美粹学社的绣品获南洋绣品赛会一等奖；1928年，武昌彩霞绣品公司和汉口广华绣铺的绣屏一并获得特等奖；20世纪50年代末，黄圣辉参与绣制的汉绣大型挂壁《三棒鼓舞》《闹莲湘》，被选送进京做人民大会堂湖北厅挂饰。

汉绣自先秦时期的楚绣发展而来，在楚文化的土壤中生根发芽，承载着荆楚风土人情和民俗风尚❷（**图2-10、图2-11**）。它以楚绣为基础，融南北诸家绣法之长，与蜀绣、湘绣、苏绣一起并称为"长江流域四大名绣"，是富有鲜明湖北

❶ 冯泽民. 荆楚汉绣[M]. 武汉：武汉出版社，2012：22.
❷ 冯泽民. 荆楚汉绣[M]. 武汉：武汉出版社，2012：4-8.

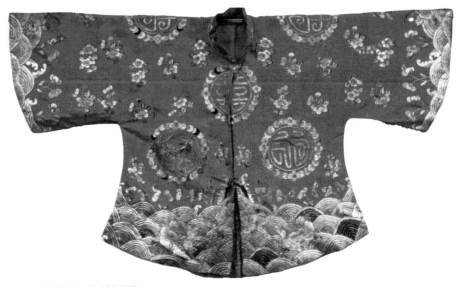

图2-10 汉绣嫁衣 武汉博物馆藏

图2-11 戴美萱 龙瓶牡丹 汉绣桌帷

文化特色的传统手工艺之一。汉绣以大件见长，绣品有寝被、抱服、戏装、寿
幛、屏风、画绣等（图2-12、图2-13）。有些绣品用料考究，增加盘金银线、点缀金
片等贵重材料和技艺，富贵华丽，与民间刺绣迥然不同（图2-14、图2-15）。在技艺
上，汉绣以巧妙运用铺、压、织、锁、扣、盘、套、掺等针法绣制而具有地方
特色，下针果断，图案边缘齐整。根据不同的绣地和题材需要，汉绣还采用垫
针绣、铺针绣、纹针绣、游针绣、关针绣、润针绣、堆金绣、双面绣等针法，
富丽堂皇，别具一格。

图2-12　嫦娥奔月　汉绣挂屏　武汉戏剧用品厂

图2-13　黄圣辉　梅花锦鸡图　汉绣　130cm×60cm
　　　　1973年

图2-14　邬小燕　富贵平安　汉绣　40cm×40cm　2022年

图2-15　邬小燕　眺望　汉绣　35cm×35cm　2022年

四、荆楚刺绣传统造型

　　流传至今的荆楚刺绣，与其他民间工艺美术门类一样，是一种世代传承、具

有普范性和固定范式的传统美术类型，与文人美术和宫廷美术并存，其实用性大于观赏性，是一种对生产、生活和环境的装饰（图2-16、图2-17）。其通常应用于特定的时间和场合，或是烘托节日气氛，或是装饰仪式场域（图2-18），造型和构图通常都遵循传统样式，强调共性，实现共情（图2-19）。比如黄梅挑花中的"年年有余""多子多孙""吉祥如意"等。

荆楚刺绣有哪些造型语言呢？

一是阴阳同构。这是最基本的构成模式，由象征阴、阳的指示符号组合成图像。阳性指示符号与天空相联系，包括鸟、蝴蝶、如意纹、回纹、云头、云锦纹等，象征男性。阴性指示符号与大地相联系，包括莲花、蛙、蟾蜍、椒刺纹、柿蒂纹、双线纹等，代表女性。阴阳同构表达阴阳互补、幸福美满等吉祥寓意。

二是异物重构。即将不同物象组合在一起，重新组合成理想的形象。其早期的文本可以追溯至《尔雅》，其中记录龙的形象："头似牛，角似鹿，眼似虾，耳似象，项似蛇，腹似蛇，鳞似鱼，爪似凤，掌似虎"。楚地汉绣的造型继续演

图2-16　阳新布贴饰品　25cm×15cm×10cm　阳新县博物馆藏　沙丽娜摄

图2-17　阳新布贴围兜　30cm×30cm　阳新县博物馆藏　沙丽娜摄

图2-18　刘小红　婚服　大冶刺绣　尺寸可变　刘小红刺绣工作室　沙丽娜摄

图2-19　姜成国　大红凤纹女罩　汉绣

绎异物重构的传统，且在不同地域形成了特色鲜明的流行图像。如汉绣国家级代表性传承人黄圣辉创作的《寿》(**图2-20**)，在寿字轮廓内植入象征长寿无疆的传统图像纹样，包括松、鹤、梅花等。

三是散点式构图。即用一张图表现一个事件的整个构成，把事件发展过程或是不同时空的图像组合于一幅图景中，重在表意，打破时空的局限。这与传统绘画《洛神赋图》《清明上河图》的全景式构图相似。如汉绣省级代表性传承人王子怡常将楚地古今的图像结合，认真考察古今楚地历史与文化，运用散点式构图，创作了一批地域特色浓郁的汉绣作品。

四是图像勾连词语。即将图像勾连，构成吉祥语。如阳新布贴中的连年有余，将儿童、莲和鲶鱼并置，用图像的谐音联通吉祥语词，祈求多子多孙、美满富足的福气。这些传统样式被广泛应用于湖北各地的绣品上。

图2-20　黄圣辉　寿字　汉绣
65cm×89cm　1980年

荆楚刺绣用品主要分为三类：生活用品、装饰用品和民俗礼仪用品。生活用品多为闺阁陪嫁之用，有绣衣、绣枕、绣鞋、寝被、门帘、帐帘、头巾、围裙、围兜、荷包、手帕等。装饰用品有壁挂、屏风、中堂、堂彩、戏装、画绣等。民俗礼仪用品有龙衣、狮皮、神袍、袈裟、彩幡等。荆楚刺绣形式多样，各个地方流行的内容和样式略有不同。以下是荆楚刺绣中较为常见的样式。

（1）绣花枕片，可见于湖北各地。枕头通常呈长方形，内置棉絮、谷壳等填充物，两端绣花，两对四片一组，题材有"连年有余""多子多孙""花开富贵""福禄寿喜"等，底色有黑、红、白等。

（2）油搽，日常生活用品，是湖北传统女性头发搽油的工具。通常为圆形，直径约2寸，用去脂棉纱制成，吸水性强，上绣花下粘油。小巧玲珑，精致可爱，女性喜欢通过它来交流、展示个人绣花技艺。

（3）绣花鞋垫，是最为常见的日用绣品，红安地区的最为精彩。鞋垫有吸汗功能，也能使鞋子穿起来更舒适，还有美化和传情意义。在红安，姑娘出嫁前要绣上十来双鞋垫，作为给意中人的信物，图案多寓意恩爱、和美等。

（4）披肩，也是较为多见的绣品，在鄂东称为"云肩"。一般人家的姑娘自

己制作披肩，殷实人家会雇请绣工精心制作，罩在新娘礼服上，光彩夺目，烘托婚庆气氛。披肩是将绣片用珠线联结而成，正面或反面开口，下接彩带，尾端系铃。新娘因披肩而增加华丽感，走动时发出清脆铃声，从视觉到听觉的不同维度为婚礼增加喜庆气氛❶。

五、荆楚刺绣常用技艺

针法是指刺绣造型的针线技法，其线性结构是体现刺绣艺术特质的重要造型语言，与色彩、媒材、图案相辅相成。在刺绣过程中，艺人以并列、交错、盘旋、编织、钉缀、放射、堆砌等方法将直、曲、绕、结的丝线固定在底料上，形成图像，得到细腻、灵动的艺术效果。针法是辨别地方绣种的重要技艺因素之一，各地针法大通大同，各个绣种都会使用相似的针法，各地或个人由于题材内容和艺术趣味不同而偏向某种针法，或针法不变绣法变，通过改变针法的某些参数，进行个性化制作，形成独特的刺绣样式。由于绣品的特殊用途和技艺流传的历史演变，荆楚刺绣以楚绣为基础，以平面的装饰性效果见长。其最为多见的技艺如下（**图2-21**）。

（一）平绣

平绣是刺绣艺术中最为常见的针法，包括齐针、抢针、套针、掺针、辑针、接针、松针、滚针、游针、点针等。湖北一带将这类针法称为"铺针"。平绣将绣线平直排列，在图像的边缘起落针，依靠针脚的长短变化构成图像。它的针迹均匀整齐，不露地，不重叠。一些装饰性图像适宜齐平针表现，绣面平整。其中掺针是汉绣较为常见的针法，掺针的长短针，每一皮（层）复掺于前一皮（层），错落有致，排列有序。掺针有直掺针、乱掺针、拗掺针，汉绣多用直掺针。掺针的色彩有渐变效果，过渡自然。平绣有两个特点：一是运针的针距短，排列整齐，线条硬朗，轮廓清晰，分层设色，色彩对比强烈，装饰性强；二是喜用"留水路"工艺，在块面之间留空一线绣地，又称为"留型"，以水路勾边，宽窄均匀，流畅饱满。许多艺人喜欢在水路中加钉粗线，使线与面交融，形成不

❶　方湘侠. 民间美术·湖北刺绣、布贴[M]. 武汉：湖北美术出版社，1999：4-5.

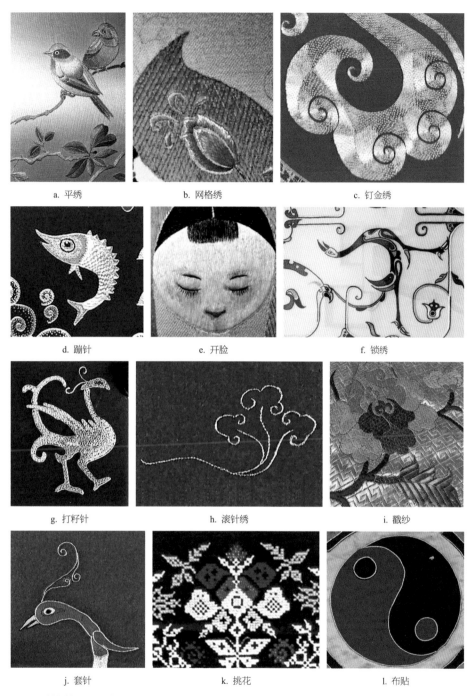

a. 平绣	b. 网格绣	c. 钉金绣
d. 蹦针	e. 开脸	f. 锁绣
g. 打籽针	h. 滚针绣	i. 戳纱
j. 套针	k. 挑花	l. 布贴

图2-21 荆楚刺绣作品局部针法

同的肌理美感。如果在水路中加钉金银线，通常称之为"勾金"（或圈金）❶。平绣赋色平整有序，给人宁静、清新的美感。

❶ 冯泽民. 荆楚汉绣[M]. 武汉：武汉出版社，2012：160-161.

（二）网格绣

网格绣是指在网格内集各种针法绣成像渔网一样肌理的针法。其以经纬线相互交叉扣压，形成不同的几何形图案，变化丰富，如同织锦一般，也称"编绣""锦格绣""纹针绣""花针绣"。网格绣借鉴民间手工编织技艺，在历史发展中形成了独具特色、丰富多样的绣制技艺："白网格""万花格""芦席格""万字锦""冰竹梅""灯龙锦"等，朴拙厚重，适合应用于平面性艺术形式，并被注重装饰性的汉绣广为采用。

（三）钉金绣

钉金绣是用丝线将金属线固定在底料上形成的一种针法。如果采用单根金线勾勒图像轮廓，称为"勾金"（又称圈金），轮廓内针法多样，常见的有"勾金打籽绣""勾金平针绣""勾金纳纱绣"。有时将金线铺成块面，称为"盘金绣""平金绣"，迄今发现最早的盘金绣是在陕西法门寺出土的唐代金衣。钉金绣材料丰富，加上不同丝线针法的巧妙组合，形成了富丽多变的艺术特色。汉绣、阳新布贴、大冶刺绣常用钉金绣，是荆楚刺绣最为突出的针法之一。钉金绣在传统汉绣的戏衣、堂彩及宗教用品中应用最为突出，特色鲜明。

（四）蹦针

1972年，黄圣辉在武汉市戏剧厂负责汉绣技术的研发与组织，接到订单制作蟒袍，由于时间紧张需要改变传统绣法，她组织团队研发新的针法制作，成功使用一种新的钉金方法制作黑莽戏衣，比传统龙鳞绣制方法快捷，所绣制的物象在平面绣地上产生活跃跳动的效果，大家称之为"蹦针"。蹦针主要运用于龙鳞的绣制，也称"蹦龙针"，也可以运用在鱼鳞、凤纹等需要获得灵动跳跃起伏效果的局部，是汉绣的独创性针法之一。

（五）开脸

汉绣在绣制人物脸部方面形成了独特的针法，采用多种针法绣制脸颊、五官和发须，俗称"开脸"或"开脸子"。通常先运用绒线铺脸部基本形状，针脚紧密，使脸部有厚重圆润感，如有脖子先铺脖子，按层次关系绣制；接着用白色绒

线横铺眼形；再按照结构变化用长短切针塑造鼻子、嘴唇、耳朵、眼睛；最后用游针、钉针绣制胡须和头发。

（六）锁绣

锁绣是从纹样根部起针，落针于起针旁，落针时将绣线留住成一个圈，第二针从圈中起针，将小圈拉紧，使绣线盘区相套，形似锁链，也称"辫子股针"。锁绣最早发现于河南安阳商代妇好墓出土铜器上的绣迹中。楚地出土的许多绣品也以锁绣为主。

（七）打籽针

打籽针又称"结子""环绣""打籽绣"，是锁绣的创新发展，用丝线结成一个个细小的线疙瘩铺展在绣面上。针从下而上穿出绣地后，用针绕线一圈，形成一个环，针在线环边上穿出，再在一、二丝距离的地方落针固定。籽应均匀、紧密、饱满，色彩过渡自然。打籽针具有空混肌理效果，灵动而兼具装饰性，常以局部点缀形式使用。

（八）滚针绣

滚针绣是中国刺绣的传统针法之一，也叫曲针，即穿针引线、从绣面上绣一针，下一针返回从前针中穿出绣面，通常返回至三分之二处，再往前绣出三分之一针的长度，依次行针可成曲线或直线。它适用于绣水纹、衣纹、叶脉、动物触须等线条造型的物象，效果极佳。滚针绣是一针靠一针的滚，不露针脚的称叶藏滚，稀疏显现针脚的称亮滚。这种针法能体现物象的自然形态，针脚形成的规律扇形节律感强，充分体现刺绣手工技艺的特质。滚针绣制的图样是刺绣艺人双手随着呼吸或心跳在移动的痕迹，充满着生命的气韵，与工业社会机器制造的无生命的冰冷产品相对照，显得无比温润。滚针的艺术效果与楚艺术精神的装饰性趣味相一致，故而在荆楚刺绣创作中尤为常用。

（九）戳纱

戳纱也称"穿纱""纱绣""纳锦""彩锦绣"，是以纱织物为地，用色线扣孔

绣成。按格出针，空眼对齐，线条排列可以横向、竖向、斜向，还可以漏空。绣线在纱网间扣绕，花纹形状呈上下左右对称，呈现八结、方形、万字、菱形等纹样。

（十）套针

套针是将长短针错落，镶嵌相套，有单套、双套、集套、施毛套等，转折灵活，色彩变化柔和，过渡自然，具有渐变晕色效果，立体感强。

（十一）挑花

挑花在湖北各地广为流行，以黄梅挑花最为典型。挑花以大布为底料，参照经纬纱线，用色线起挑制作图案。挑花以十字针法为主，辅以直针、牵针。十字针是按土布经纬线挑"十字"，组成纱眼，一般三根纱或四根纱挑一针。直针是指在图案尖端加挑直线针塑形，使图案更为细腻精致。牵针是在土布上按经线、纬线、斜线、曲线等方向下针，彩线绕针一周，边进针边绕结，得到连续图形。

（十二）布贴

布贴是运用碎布制作装饰图案的传统民间技艺，常应用于穿戴物品、嫁妆和挂饰上，在湖北广为盛行，以阳新布贴最为知名。通常在底布上构图，通过裁样、剪拼、粘贴、锁绣等程序制作完成作品。

针法在刺绣文化的交流发展中，虽大通大同，但也不断有新的绣法与组合形式产生。区域性绣种由于地方文化和审美逻辑，倾向于使用某些针法，结合地方图像、符号和特殊的审美趣味，形成了特别的刺绣习惯，故而丰富多样。荆楚刺绣惯用平绣、网格绣、钉金绣、蹦针、锁绣、套针、打籽绣等针法，秩序感强，富有装饰性美感。秩序感是人类和生物界共同追求的品性，从某种意义上说，是物体存在的本质，如有机体倾向于在整体和简化的基础上组成秩序，动植物的生存也存在内在秩序。正如贡布里希在《秩序感——装饰艺术的心理学研究》中所言："有一种'秩序感'的存在，它表现在所有的设计风格中，而且，我相信它的根在人类的生物遗传之中"❶。楚艺术品中，无论是青铜器、漆器，还是丝织

❶ （英）贡布里希. 秩序感——装饰艺术的心理学研究[M]. 杨思梁，徐一维，范景中，译. 杭州：浙江摄影出版社，1987：13.

品，其图像、纹样和制作工艺都极富秩序感。如战国曾侯乙编钟，钟上装饰纹样的线条匀称流畅，劲健有力，将自然物象抽象化处理构成图案，左右对称，每一组图案中线条的疏密关系相近，精致细腻，观之有摄人心魄的美感。由此可言，流传至今的荆楚刺绣技艺中的审美特征与楚艺术精神一脉相承，其秩序性美感应当成为荆楚刺绣传承中应发扬的重要法则。

六、荆楚刺绣赋色

荆楚刺绣界流传着一些体现地方审美习惯的俗语，如"花无正果，热闹为先""大俗即大雅"，这也是中国民间传统色彩体系中的审美习惯之一，与民间美术的仪式、习俗和功能紧密联系（图2-22）。因此，我们可以通过中国传统色彩的审美逻辑来观看传统荆楚刺绣的配色习惯及文化内涵，这对于建构具有自身逻辑的地方艺术创作体系具有重要意义。

中国传统色彩十分丰富，涉及互相交织的逻辑体系。从思想层面而言，影响深远的有：儒家伦理色彩体系，其色彩应用以伦理秩序为规则，把青、赤、白、黑、黄五色作为正色，把绀、红、缥、紫、留黄五种可由正色调和而成的称作间色，正色为尊，间色为卑；宗教信仰色彩体系，偏向于色彩与教义之间的象征关系，如佛教将象征性、装饰性和自然色彩融为一体，浓重肃穆，道教则知白守黑，见素抱朴，主张素淡的色彩观；五行色彩体系，受到五行思想影响，将五

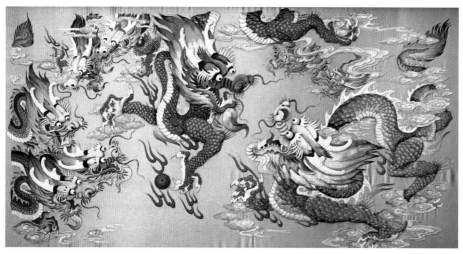

图2-22　张先松　龙腾盛世　汉绣　108cm×80cm　2019年

正色与五行相对应，青配木，赤配火，黄配土，白配金，黑配水，依据其相邻、相隔关系，具有相生相克的特性，将色彩的物理属性与文化意涵相对应。不同群体对色彩应用持有不同的色彩观，形成了大相径庭的色彩体系：宫廷尊卑有序的浓丽色彩体系，受儒家、五行、宗教思想影响交融而成；文人古旧淡雅的色彩体系，受道家出世思想的影响，追求有色向无色的超越；民俗的祥瑞色彩体系，与早期宗教信仰和五行思想勾连，也与宫廷和文人色彩相呼应，偏向于装饰与祈福功能。从流传至今的荆楚刺绣作品中，可以看到手艺人传承了中国传统的色彩体系，根据绣品的不同功能使用色彩。

在宗教信仰色彩体系中，色彩是人神沟通的载体（**图2-23**）。殷商至周，色彩在巫术活动中具有重要功用，人们将色彩作为与鬼神沟通的法器。在古代的礼制社会，色彩是等级秩序的主要表征，皇家通常顺应德运使用色彩。在周代，色彩是礼制的外在形式表征，使用的器皿也必须差别化：正色为尊，间色为卑。自魏晋以来，文人逐渐形成一个特殊的群体，以魏晋名士为风范，具有独特的审美趣味，至今仍作为主要的审美标准被大众追随。文人崇尚荒寒、简淡、清素的色彩，绘画善用水墨，主张"运墨而五色具""得意忘色"，旨在"画以载道"，表达文人高雅绝尘的审美趋向，实现文化认同。

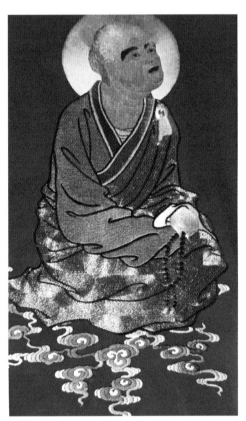

图2-23　任本荣　栖隐寺汉绣佛像

体系完备、风采多姿的传统色彩，是当代荆楚刺绣创作的支撑，并被合理应用于相关主题艺术创作中。如黄圣辉在20世纪80年代，经常到武汉的工艺美术公司交流，与国画造诣深厚的画家们合作，将文人绘画中的古雅配色应用于汉绣创作。在她的代表作《小鸡丝瓜》（**图2-24**）中，可以看到她配色古雅，绣画欣赏价值极高。此外，在楚国出土的刺绣丝织品中，色彩雅致，多用同类色，这种古雅的色彩关系一方面是由历史的侵蚀褪色促成，另一方面也说明楚人浪漫的色彩观，重视色彩的精神表达而超越物象的客观再现。

图2-24 黄圣辉 小鸡丝瓜 汉绣 50cm×96cm
1975年

荆楚传统美术在与宫廷文化、文人文化的交流互动中形成，其视觉符号往往与祈福纳吉相联系。色彩在民俗活动中承担着重要作用，在漫长的历史发展中，楚地形成了既相互交融但又不尽相同的配色习惯，与宫廷和文人色彩截然不同，鲜活生动（**图2-25**）。阴阳五行是民间色彩应用的主要指导思想，如常利用色彩之间的相生原理纳吉。如五色齐备象征祥瑞，象征阴阳的正色与间色搭配谓之相生，五行相生之配色（青生朱，朱生黄，黄生白，白生黑，黑生青）预示吉祥等。此外，人们还将地方和个人对色彩的认识纳入其中，发挥想象，巧妙比附，并在与其他类型的文化交流中演变发展，绚烂多姿（**图2-26**）。

图2-25 福禄寿三星图 汉绣 个人收藏

图2-26 清代汉绣绣片 个人收藏

综上，荆楚刺绣色彩具有丰富的内涵及多样的秩序体系，宫廷受儒家伦理思想影响的浓丽色彩、文人淡泊明志的清雅色彩、民间祈福纳吉的五行色彩交相辉映，异彩纷呈。荆楚刺绣创作中可以充分利用传统色彩的多样化审美习惯，创作出符合人民审美心理的艺术作品，助力当代生活与艺术实践，推进基于传统审美逻辑的手工艺行业的创新性发展。

小结

荆楚刺绣历史悠久，从现存文物来看，可追溯至战国楚绣，是楚艺术的重要形式之一。流传至今的荆楚刺绣丰富多样，其图像和技艺在湖北不同区域各有不同，在生活物件和民俗仪式活动中扮演着重要角色，使民众的生活丰富多彩。中华人民共和国成立以来，荆楚刺绣得以再续辉煌，成了地域特色鲜明的绣种。然而，面对人民日益增长的文化及审美需求，荆楚刺绣的传承创新具有进一步提升的空间。

荆楚刺绣源于生活，是湖北城乡文旅融合发展的重要人文资源，顺应旅游"本地生活化"需求，探索荆楚刺绣的创新性传承及生活化实践路径是当下亟须解决的问题，也是丰富荆楚刺绣的活态传承需要考虑的问题。我们可以加强融合传统节日、文化和地域符号的荆楚刺绣艺术创作与体验项目设计，促进荆楚刺绣与旅游的融合发展，助力打造具有鲜明特色的主题旅游线路和研学旅游产品；推进传统手工艺的当代生活化实践，探索利用荆楚刺绣文化设计以美好生活为中心的文创产品的路径，打造增强人民群众精神力量的刺绣项目和产品。此外，培养德才兼备，具有较高理论和技艺素养的高层次刺绣传承人是荆楚刺绣发展的重要支撑，是推进乡村振兴，加快文化强省建设的有力保障。

叁——

文化自觉视野下的
刺绣传承

刺绣是地域文化品牌打造的珍贵文化资源，凸显地域文化特色才能在国内外文化交流中具有影响和价值。如今，荆楚刺绣的艺术创作绚丽多彩，可以复古，让观者一眼千年，亦可通今，时尚炫酷，美妙绝伦。当代刺绣传承人，肩负着承上启下、革故鼎新的文化使命，需要创作出既有传统手工技艺和审美趣味，又有新时代文化气息的艺术作品。本研究将汉绣代表性传承人作为非遗传承研究的典型范例。从艺术批评视角，探讨非物质文化遗产中传统美术项目的艺术性创作意义，从个案切入考察非遗传承人增强文化自觉和文化自信的路径，探讨传统手工艺的传承创新、个性化发展，赋予传统技艺以新时代内涵的方法和形式。

经过20年来非物质文化遗产保护工作的开展，以荆楚文化为背景，以武汉及其周边城市圈为中心的区域性绣种——汉绣建构起较为完整的知识体系。界内基本达成共识，汉绣以楚绣为基础，融汇南北诸家绣法之长，以"平金夹绣"为主要表现形式，与"四大名绣"相异，富有地方特色，色彩浓艳、构思大胆、手法夸张、绣工精细。近年来，学界对汉绣进行了广泛研究。冯泽民、赵静等学者系统梳理汉绣发展的历史、文化内涵及工艺特色，并对汉绣艺人的从艺经历、技艺特色和贡献作了详尽的记录和分析，深度解析经典汉绣作品的技艺规律和艺术特色，探寻汉绣的可行性保护和传承措施❶。黄敏、汪小娇、高峰、赵静等学者研究汉绣艺术的文化内涵及特质，考察汉绣衍生产品及市场行情，讨论汉绣设计与开发的原则，探讨其发展模式和合理方案。已有研究为进一步探讨汉绣的传承创新奠定了基础。

本研究运用艺术批评学和人类学口述志的方法，考察在刺绣文化传承上成绩斐然的王子怡。王子怡是湖北省工艺美术大师，汉绣省级代表性传承人，作品多次在中国工艺美术学会大展中荣获金奖，在外交部和湖北省全球推介活动中任汉绣代言人，曾任武汉大学硕士研究生校外兼职导师，湖北美术学院视觉艺术基础部中国传统造型语言课程外聘教师，曾受邀参加文化部、驻外大使馆、省市级相关宣传部门和文化部门主办的非遗文化交流活动，为国内外文化交流作出了贡献。她的刺绣启蒙源于苏绣而成于汉绣，本研究通过发掘她热爱汉绣而深入实践

❶ 冯泽民. 荆楚汉绣[M]. 武汉：武汉出版社，2012.

冯泽民，赵静. 汉绣文化内涵及其传承发展[J]. 丝绸，2010（4）：50-54.

的艺术自觉，从非遗技艺与本土文化的有机融合中，分析她建构汉绣艺术品格的路径。同时，从其传承谱系、传统工艺创新、授徒教学等方面考察刺绣的艺术传承问题，即艺术家由自知到自觉，再到艺术反思，最终达于文化自信，谱写艺术新篇章。

一、艺术自觉与汉绣寻根

王子怡自幼跟随母亲做女红接触刺绣，装点生活。日常生活是非物质文化遗产传承和发展的土壤，成为非遗传承人艺术表达的阳光与水源，人的价值与目的从中得以深度发掘。在日常生活中，王子怡长期醉心于制作传统手工艺品装饰家居、制作礼品等，尤在编制中国结方面达到了极为精深的境界，曾在武汉市独领风骚。生活的艺术性具有文化意味，我们应将生活回归到人的精神需求方面，将物质需求放在次要位置。人与人的交往是生活的基本形式。在艺术生活中，人们分享价值和情感，传播认同和理念，建立人与社会、人与自然的内在逻辑，化解不同阶层和不同利益的矛盾冲突，融入新的意象和结构，实现寻常生活所不能实现的整合功能，提升人的精神力量。非遗活动中的艺术属性赋予非遗传承人独特的文化身份，他们在重要的时间节点和生活事件中华丽出场，常常以才艺非凡的能人形象呈现自己。如非遗技艺的现场展演、制作精良的作品，成为非遗传承人的艺术情景，艺术也就标识了非遗传承人区分于常人的身份。传承人在创作中植入的文化基因与当代生活建构了密切联系，探讨非遗传承人的认同价值和凝聚功能有助于厘清多元主体来源，为非遗传承的主体建设提供新路径。对于艺术类非遗项目的创新发展研究，我们有必要从非遗传承人对待项目技艺和创作的态度和观念入手，调整视角，建构谱系，分析非遗传承人的日常性与艺术性，期望从非遗传承人的传承理念中找到文化艺术的价值与认同❶。正如中国艺术研究院邱春林所言："由于手工艺本身承载着最正统的中国传统文化，它既是物质的，又是精神的，所以，自然地它在今天成了文化认同的重要载体之一"❷。汉绣作为区域性绣种，凝结着楚地的民间智慧和文化记忆，对新时代中华民族的文化认同和文

❶ 孙正国，熊浚. 乡贤文化视角下非遗传承人的多维谱系论[J]. 湖北民族学院学报（哲学社会科学版），2019（2）.

❷ 廖明君，邱春林. 中国传统手工艺的现代变迁[J]. 民族艺术，2010（2）.

化自信建构具有重要的价值。

然而，基于同一文化基础上产生的认同并不是一蹴而就，需要顺势而为，在现代生活中利用各种力量互动生成，这是伴随着对"他者"的认知而逐步建构，也是通过对"他者"的排斥而得以体现。自幼潜藏于心的刺绣情结伴随王子怡的成长，她近年来将刺绣从生活应用转向艺术创作。她曾到江苏、湖南和贵州学习苏绣、湘绣和苗绣，被不同绣种的艺术魅力吸引，有志于学习不同绣种的特色技艺。在学习苏绣灵动的猫、湘绣逼真的虎和苗绣自由绚烂的龙之后，王子怡的刺绣技艺日臻成熟，面对未来创作，开始思考文化归属问题。2000年，她开始寻找湖北本地刺绣，开启文化寻根之旅，那时民间流传的汉绣并不多见。在一次参观荆州博物馆时，楚墓出土的大批绣品让她首次领悟到楚绣的灵动。后来她又接触到粗犷朴实的荆楚民间刺绣，于是开始深思哪一种刺绣才能代表湖北的刺绣技艺水平与特质。2008年，随着汉绣经国务院批准列入第二批国家级非物质文化遗产名录，汉绣活动逐渐增多，她也逐渐了解汉绣。2009年初，王子怡初学汉绣，得到任本荣老师的帮助与指导，绣制完成了《大富贵》《百花福》两幅汉绣作品。2010年，王子怡拜汉绣代表性传承人黄圣辉（2018年获评为国家级非遗传承人）为师学习汉绣。在汉绣学习过程中，她时常和同道讨论汉绣的特质。有人认为汉绣讲究"俗"和"满"，这是汉绣传承应该赓续的文脉，但王子怡并不认为这是汉绣的本质特征。跟随黄圣辉师父学习了汉绣的掺针、蹦龙针及配色技艺后，她萌生了强烈的愿望，就是寻找汉绣的独特性语言，并结合当代人的审美需求进行个性化艺术创作。2013年，王子怡和师父建立大凤堂汉绣艺术工作室，全力投入汉绣艺术创作中。2015年，王子怡获得机会去清华大学非遗研培班学习，在专家和学者们的指导下，逐渐明确汉绣创作的方向和路径，即将传统楚艺术的图像符号和审美逻辑应用于汉绣的当代创作中❶。

改革开放以来，文化艺术发展取得了飞跃发展，也涌现诸多问题。现代社会需要合理建构文化认同感以进行社会动员，这亦是建构多元和谐社会的可行性路径，需以文化自觉为基础。费孝通先生认为对本土文化的自知之明是为了加强对文化转型的自主能力："文化自觉是指生活在一定文化中的人对其文化有'自知之明'，明白它的来历、形成过程、所具有的特色和它的发展趋向，不带任何'文化回归'的意思，不是要'复旧'，同时也不主张'全盘西化'或'全盘他

❶　王子怡口述，笔者在2019年6月28日采访于王子怡家。

化'"❶。1997年，费孝通在北京大学作"反思·对话·文化自觉"主题发言，详尽论述了"自知之明"的目的，即加强文化转型的自主能力，以使文化个体在新环境、新时代文化语境中取得理性选择的自主地位。非物质文化遗产中的传统手工艺项目，经过代代相传，承载着浓郁的文化记忆和艺术精神，是文化自觉语境下发展当代文化艺术的优秀资源。但随着社会的发展，人们的审美趣味和交流方式已然迥异，如何将传统文化技艺转换为适应当代审美需求的艺术形式和产品，是当代非遗传承人面临的重大课题（**图3-1**）。

图3-1　王子怡、邬晓燕、韦秀玉、金纾　继往开来，勇毅前行　汉绣　80cm×50cm　2019年

❶　费孝通. 中国文化的重建[M]. 上海：华东师范大学出版社，2014：127.

二、地域文化符号与汉绣技艺的融合

2003年，联合国教科文组织公布《保护非物质文化遗产公约》，2004年，中国加入该公约，2006年，中国实施非物质文化遗产四级代表性传承人制度，即按照国家、省（自治区）、市、县（区）四级划分非遗代表性传承人，中国非物质文化遗产工作进入新的阶段。通过实施这些制度，非遗传承人被提升到高层级的文化结构中，成为非遗领域的精英代表，其文化身份使其脱离纯粹的民间生活而成为区域乃至国家文化的代言人。因此，制度谱系的代表性传承人不是独立于非遗传承人的特殊群体，而是凝聚、引领、激活非遗传承人文化信心的制度符号，为守护优秀传统文化与技艺提供保障，也为职业化的非遗传承人群体设定了国家层面的标准，对非物质文化遗产的社会化和市场化产生了深远影响。可以说，传承人的概念，是从日常生活的传承出发，面向社会需要而成为一种职业，被国家文化系统认定为传统文化的守护者、宣传者和传承者，将人的活动、价值与目的赋予特定的意义，凝聚生活智慧，为中国传统文化振兴确定主体力量。

新时代语境中的非遗传承人，有一个基本的文化归属，即民间传统的继承者。作为中华优秀传统文化重要组成部分的非物质文化遗产，它的本源是民间文化传统，这一传统决定了传承人的文化担当与精英品格。非遗传承人的文化担当是民族、民间文化传统的延续力量，具有文化担当的内在逻辑，是一个文化传统的接受者与传播者，具有文化自觉意识与文化认同情感[1]。非遗传承人承担着文化使者的重要职能，"发掘中华优秀传统文化的丰富宝藏，为世界文化的继承和发展贡献独具一格的中国智慧和中国价值"[2]。文化担当不仅是持续的实际行为，更是特定的情感流露和精神品格。国家要求非遗传承人遵循推陈出新、与时俱进的历史发展规律，坚持传统本源，融入时代和生活元素，结合师承与自学，突出文化自身的特质与优势，不断强化固有文化传统的积极价值。因此，非遗传承人需要成为具有文化自信与文化创新能力的开拓者，才能承担文化使命，延续与开拓文化传统；非遗传承人需要提升技艺技能，丰富非遗的地方性知识，总结承继非遗的生活经验与谱系智慧，自觉、及时地反馈时代因素。国家把非遗作为发展

❶ 孙正国，熊浚. 乡贤文化视角下非遗传承人的多维谱系论[J]. 湖北民族学院学报（哲学社会科学版），2019（2）：9-16.

❷ 郭英德. 中国古代文学研究的文化担当[J]. 文学遗产，2016（5）：15-19.

民族现代化的一个重要举措，不仅给传承人提供了参与民间文化建设的政策支持，而且创新了传承人的发展路径，将传承人与文化建设密切联系，还原了传承人的历史功能，赋予其新的时代意义和要求。如今，众多传承人肩负文化使命，成为名副其实的文化开拓者，不拘泥于旧的文化传统，顺应时代文化发展需求，以开放的心态参与当代文化和艺术实践，积累了丰富的成果。

刺绣传承人担当着传承和发展优秀刺绣文化的重要使命，以明确的价值观和高超的技艺技能、丰富的地方文化知识，传达世代积累的文化理念与生活信仰，并以地方形态展现地方文化记忆、人的智慧、审美与爱的意义。2015年，王子怡受邀参加文化部在清华大学举办的"中国非遗传承人群研修研习培训计划"。此次研修班的主旨是通过研培为非遗传承人搭建传统工艺与学术、艺术、现代技术、现代设计、当代教育以及大众生活的桥梁，提升非遗传承人的综合文化修养，提高其设计创新能力，催生具有民族特色的知名品牌。文化部对非遗传承人明确提出要求：复兴传统文化和工艺，强基础、拓眼界，立足当代、面向未来，创作具有创新理念的作品。王子怡在研修班学习后，确定了自己创新实践的方向，将寻找自己家乡的文化根脉作为汉绣创作的基石，在楚文化艺术中发掘适于汉绣创作的艺术符号，将包含楚文化基因的非物质文化遗产以新的气象面世，纯粹而厚重。在清华大学研修期间，王子怡创作了汉绣《东湖楚韵》(**图3-2**)，其中的主体形象凤参考了楚艺术绣品，在造型和色彩设置方面作了适当调整。凤处于一个空旷的场景中，单脚屹立于东湖清和桥，远处有东湖楚城的双阙望楼，编钟悬挂于空中，似乎刚举办过仪式活动，清脆的旋律依约在耳，余音缭绕。由此作品可以看到王子怡已然从一个传统手艺人转向一个具有独立精神的艺术创作者，在作品中表达个人对文化的反思与对艺术的追问。她顺应国家对非

图3-2　王子怡　东湖楚韵
汉绣　59cm×39cm　2015年

图3-3　王子怡 秋高气爽（局部）　汉绣 25cm×40cm 2013年

遗传承的要求，将传承人对文化传统的传承守护向现代制度的文化担当转变。

　　将王子怡2015年之后的作品与之前的（**图3-3**）对比可以看出，在清华大学接受了系统培训之后，她在创作中体现了艺术自觉和文化自信，以个性化汉绣创作实践传统手工艺的创新性发展。非物质文化遗产源自农耕文明生活，体现区域性文化特质，长期以来是非主流文化，在现代社会发展中是小众文化，受到关注较少，学术性探讨不足。许多传承人由于文化程度不高，也没有合适的交流平台，对传统工艺缺乏深度的系统理解，对非遗在当代语境中的现代性转型认识不够。非遗传承人研修班针对传承质量提高和创新发展问题，加强非遗传承人的文化主体意识，提高非遗传承人的文化艺术修养，提升传承与创新能力。王子怡在此阶段创作的作品中，最突出的变化是文化自塑能力，这是非遗传承的内驱力，是其汉绣创作的原基础。她的汉绣创作不再是传统形式的复制，而将汉绣技艺从传统的装饰实用功能转向艺术性表达，发掘地域图像与符号，根据个人理解进行主题创作，巧妙使用传统技艺展开当代艺术创作。

　　在汉绣艺术创作中，王子怡注重汉绣传统技艺特色的传承，并精益求精，以个性化形式诠释文化自信。技艺是传统美术实现其物质形态的关键，技艺也蕴含了传统手工艺价值和区域文化的精神内涵，亦即是说，传统手工技艺蕴含了非遗活态性特征，这一特征除了体现在技艺的制作方式上外，也体现在传承人对技艺研习的精神态度上，即当代尤为倡导的工匠精神，这是非遗文化的核心价值。从王子怡的汉绣作品中，我们不难看到，她严谨地使用汉绣传统针法，构图灵活，巧妙使用线条、色彩和空间等艺术语言，适度地抽象化，传达个人细腻的情思，为观者提供了特别的艺术体验。由此可言，对非物质文化传统手工艺的创作除了要掌握传统手工的精湛技艺外，还要对项目内涵、创作理念进行精心设计。技艺是一种实践技能，需要传承者研习多年才能应用自如，但在

当代传承中，不能固守成规，丧失非遗传承的时代活力和手工艺作品的艺术魅力。

三、蕴含楚艺术品格的汉绣创作

汉绣是一个具有历史性和地域性的概念，当代汉绣应该具有什么样的文化品质，不同的传承人和专家学者对此看法不同。学术争鸣是文化繁荣的一种迹象，有碰撞就有思辨，文化在对话交流中得以发展，汉绣的传承发展同理。王子怡潜心研究汉绣及相关艺术门类的历史与艺术理论，以个人的传承创新实践回应各种质疑。2015年，她创作了《凤凰来仪图》**(图3-4)**，荣获中国工艺美术"百花奖"金奖；

图3-4　王子怡 凤凰来仪图 汉绣 39cm×39cm 2015年

2018年，她的作品《楚天神鸟》被国务院外交部推介会选中参加文化交流，为非遗汉绣"活化"传承提供了良好范例。

王子怡汉绣作品的格调与传统汉绣截然不同，自从转向楚文化专题创作以来，她善于采用浪漫、疏朗的线条造型。她认为长期流传的"满""板"的传统表现手法难以表达楚文化的浪漫气质。这种个性化处理源于她长期对汉绣和楚文化之间关系的思考。她认为发掘楚文化资源进行汉绣创作符合文脉传承的内在逻辑，还尤为重视创新性艺术实践：一方面，提高汉绣的艺术审美价值，将传统重实用功能转向纯粹欣赏目的；另一方面，讲求制作工艺的精致性，将技艺与造型紧密联系，强化汉绣技艺特质。在此基础之上，再开发衍生品，让传统手工艺走近大众，融入日常生活。这是汉绣创新传承的经验，也是其他传统手工艺创新发展中可以借鉴的经验，即提升艺术性，同时注重非遗与生活之间的融合。如要推进传统手工艺在现代都市生活中复活，应当思考诸多问题，既要重视传统手工艺文化的先进性，又要兼顾它的大众性，要在艺术创作中提升它的艺术性，在衍生品设计中坚持它的日用性。

王子怡通过汲取古楚艺术的审美理念来增强汉绣创作的艺术性和文化内涵，得到了社会各界好评。正如刘玉堂先生所说："实质上，'浪漫'只不过是楚人艺术精神的外化表征，唯有追求个性和自由才是楚艺术的精神特质"❶。楚艺术是以审美意象来反映现实，呈现空灵之象。楚人通过想象，高度抽象化建构艺术形象，幽渺空灵，象外无穷，在艺术创作中寄予他们的玄诞之意、浪漫之情、幽雅之思。如1974年湖北江陵李家台4号墓出土的"虎座立凤"（战国中期漆器，通高103厘米，现藏湖北省荆州博物馆），楚人发挥其"流观"❷的审美观照建构奇幻空间，十分巧妙地把凤鸟、鹿角和老虎并置于作品中。造型自由凝练，不拘泥于客观事物外在形貌而追求精神性象征意味，超越现实而获得亦梦亦幻的视界❸。王子怡在汉绣创作中，同样采用"流观"的空间构成方式，如她常将传说中的神鸟作为画面的主体组织画面，这只神鸟图像也许来自楚国的刺绣、漆器，也许来自她的心中，加上楚地丰富多姿的物象，组建一个瑰丽的王国。神鸟与战国编钟、东湖景致、滚滚波涛、灵动祥云、仙花香草巧妙组合，创造一个令人产生无限遐想的古雅梦幻空间。另外，王子怡善于采用留白、曲线承继楚文化的浪漫与自由，留给观者无限遐想的创造性空间。她创作的汉绣作品中，都有大面积留白，表达楚人崇尚高洁的精神和有神鸟降临的仙境。这些作品中的祥云图像，如果做满难以让观者产生玄幻的感觉，也少了韵味❹。她通过曲线造型强调神韵的传达，把观者带入遥远的历史时空，利用画面虚幻的元素和图像的灵异组合使观者产生仙境幻觉（图3-5）。

清代丁佩言："五采章施，原期绚烂，然而亦有雅俗之分"❺。用刺绣可获取绚烂美丽的色彩效果，但历来有雅俗之别。现存楚艺术作品色彩对比强烈，加上灵动的线条，艳丽多姿。王子怡依照楚艺术的配色逻辑，运用浪漫、绚烂又带着古雅韵味的色彩组合，创作出令观众惊艳的汉绣作品。她的创作中，配色与楚艺术的色彩审美逻辑遥相呼应，大面积的盘金熠熠生辉，匀称、细腻的盘金技艺使金银丝线的肌理和颜色变化规律而丰富，耐人寻味；另外，她巧妙使用对比色，绿色绣地上饰有小面积的红色，色彩浓丽，却不喧闹（图3-6）。"物之富丽者，莫

❶ 刘玉堂. 楚艺术的精神特质[J]. 理论月刊，1994（4）.

❷ 刘纲纪. 楚艺术美学五题[J]. 文艺研究，1980年（4）：81-96. "'流观'与审美相连，但这种'观'又有一重大特点，那就是'游目'而'观'，'览相观于四级'，'周流观乎上下'，'经营四荒兮，周流六漠'。因此，这种'观'，其视线是流动的，并且不局限于一事一物，而是以整个宇宙为'观'的对象。"

❸ 韦秀玉. 视觉艺术语言研究[M]. 武汉：武汉大学出版社，2017：39-41.

❹ 王子怡口述，笔者在2019年6月28日采访于王子怡家.

❺ 丁佩. 绣谱[M]. 姜昳，编. 北京：中华书局，2012：38.

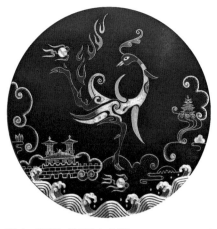

图3-5 王子怡 楚楚动人 汉绣 30cm×30cm 2019年
2019年10月参加国务院新闻办建国七十周年全
球推介新闻发布会

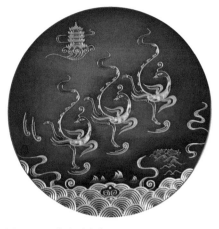

图3-6 王子怡 丝路欢歌 汉绣 49cm×49cm 2022年

锦绣若也"❶，刺绣最本质的美学特征就是富丽的色彩，王子怡以楚式浓丽的色彩隐喻楚人自强不息的气度，将汉绣的技艺特性和楚艺术的浪漫风致巧妙融合，承继楚人自信、通达的气质。

小结

刺绣传承需要有思辨精神。作为汉绣代表性传承人，王子怡执着地追求传统刺绣的精湛技艺，秉持追求卓越的精神，精益求精地改进刺绣技艺，进行汉绣个性化艺术创作。同时，她不断努力拓展刺绣技艺、图像和构图的创新组合，以蕴含楚地古今文化艺术精神的图像符号为创作元素，合理采用诗性艺术语言，以此回应新时代人们的精神生活及审美需求。正是她对创作品质的高度专注，才能将极其普通的丝线制作成为精美的作品，打造出精致浓丽的汉绣艺术品，并在国内外文化交流中取得了令人瞩目的成绩。

在文化强国语境下，如何合理利用文化遗产，既赓续传统文脉，又兼顾创新发展，在世界艺术之林中独树一帜，是新时代中国文艺工作者面临的最重要的课题之一，文艺工作者需要潜心修习，自觉承担历史使命。王子怡的刺绣经验为

❶ 丁佩. 绣谱[M]. 姜昳，编. 北京：中华书局，2012：145.

传统艺术的当代传承提供了可资参考的优秀范例，即传承人在文化艺术遗产的传承创新中需要加强艺术自觉和文化自信，以此建构文化认同。其一，在非遗项目的传承创新中，应当熟悉该项目的历史、特质与传承逻辑，坚守底线。既要梳理非遗传承的"根脉"，并在创新发展中合理利用与转化，又不能随意"嫁接"。其二，传统手工艺的艺术创作要符合中国传统审美逻辑。充分发挥技艺特色，吸纳其他传统艺术的优秀基因与艺术精神，增加非遗艺术创作的历史厚度和审美维度。有些流传至今的传统手工艺是在特殊历史时期满足人们社会生活需要的产品，有一定的局限性，如今的生活方式已然改变，从技艺到审美理念方面都需要创新性设计，需要适度地拓展其表现形式及内容，提升传统手工艺的审美价值。其三，可以将技艺传承与区域文化、当代审美趋向有机结合。传承人的本职工作是传承技艺，但在传承过程中，亦应强调思辨精神，取其精华，去其糟粕。可以发掘地域文化资源，吸纳古今中西合宜的艺术语言与理念，创作具有时代精神的艺术作品，满足人们的审美需求。简言之，在传统手工艺传承中，我们可以拾起历史的碎片，传承技艺，选择合宜的艺术形式，完成高品质的艺术创作，以此推进传统手工艺的活态传承。另外，从当代艺坛角度观看传统美术的传承与创新，其价值不可估量，是助力中国当代艺术多元化发展的宝贵资源，可以增添历史的厚度，有效拓宽中国艺术的内涵与外延。

肆
——
楚艺术符号的
现代性转换

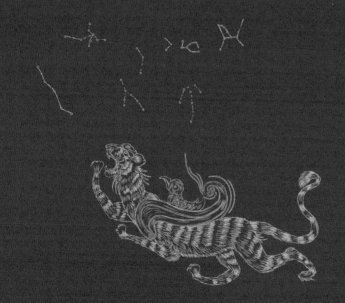

本课题关于荆楚地域文化讨论中，涉及的楚艺术是指广义上的先秦楚地艺术，研究对象主要是河南、湖北、湖南等地的先秦工艺美术器物。楚工艺美术器物集审美与实用功能为一体，有些是在特殊仪式或场景中使用，审美价值极高。楚艺术符号可以归结为两个方面的内容：一是装饰纹样，涉及题材内容；二是楚艺术语言，涉及艺术形式及相关的审美问题。

关于楚艺术符号的研究是楚文化研究者们关注的热点问题，已有的研究相当丰富。如吴艳荣有论文《楚凤》《论楚国的灵凤》等，采用美学的研究方法梳理了相关文本中所描述的楚凤精神特质；吴海广有论文《论楚凤图像的自由艺术精神》《论楚凤造型艺术特征的文化意涵》❶等，从图像学的视角阐释楚凤图像艺术的渊源、艺术特征、自由艺术精神及其产生的社会背景及思想特质；另外，还有大量的文献研究楚凤艺术的分期、发生机制和美学特征等。如刘纲纪的《楚艺术美学五题》❷、刘玉堂的《楚艺术的精神特质》❸等，对楚艺术的美学及精神作了精辟论述；皮道坚的《楚艺术史》❹详尽地梳理与分析了各个时期的楚艺术遗存。这些已有的研究成果为本课题的研究奠定了坚实基础。李泽厚把中国美学的四大主干归纳为"儒家美学""道家美学""屈骚美学"和"禅宗美学"。刘悦笛认为近年来的"屈骚美学"难以为继，阐发屈骚美学者甚少，以至于学界一般认为中国美学发展的主干是儒、道、佛（禅）三家，这不利于中国文化艺术的多元化发展。楚艺术研究的现况也相似，在皮道坚的《楚艺术史》之后，鲜见力作。至于楚艺术精神在当代艺术研究与实践领域的阐发也未受到应有重视。同时，工艺美术品也严重同质化，这是当代文艺工作者面对的严峻形势。发掘楚文化资源，继承楚艺术传统，将楚艺术符号与精神合理应用于当代工艺美术创作与设计，是楚地传统手工艺活化传承的重要方向。

下文以楚器物上的纹饰和艺术语言（线条、空间和色彩等）为研究对象，结

❶ 吴海广. 论楚凤造型艺术特征的文化意蕴[J]. 华中农业大学学报（社会科学版），2004（2）.

❷ 刘纲纪. 楚艺术美学五题[J]. 文艺研究，1980（4）.

❸ 刘玉堂. 楚艺术的精神特质[J]. 理论月刊，1994（4）.

❹ 皮道坚. 楚艺术史[M]. 武汉：湖北美术出版社，2012.

合相关的美学文论阐释楚艺术符号的美学特质，采用美学、艺术心理学和历史学相结合的研究方法，尝试以新的范式观察楚艺术。然后，结合社会和艺术的现代性表征，以十二相属为例，探讨楚艺术创新性发展的路径。

一、楚器物的纹饰特征

楚国由于保留有原始氏族的社会结构，发展形成了绚烂鲜丽的远古艺术传统。在《楚辞》《山海经》等文本中，弥漫着奇异的想象和炽烈的情感[1]。楚国的视觉艺术文本中呈现了鲜活图腾的神话世界，与屈骚文本中的美人香草、百亩芝兰、芰荷芙蓉、芳泽衣裳、流金铄石、八龙婉婉、虎豹九关、一夫九首等意象相呼应，深沉而缤纷。楚器物的装饰纹样怪诞奇异，瑰丽绚烂，是中华民族传统工艺美术的重要形式。

楚器物纹饰有以下几个特征：

第一，楚器物纹饰几乎不存在纯粹的植物纹饰，较为少见的植物通常出现在主体人物或动物图像中的次要位置。先秦时期楚地器物多为祭神而作，纹饰的题材内容皆以远古流传下来的神话和故事为主，有着深沉寓意和神秘象征的奇禽异兽成为楚器物的主要装饰形象。

第二，楚器物上的动物图案丰富，装饰繁复，细致精巧。图案内容除了鸟、凤、龙、蝉、虎、牛、羊、鹿、鹤、饕餮等可以清晰辨认的动物，还有一些难以归类的奇异动物（**图4-1**、**图4-2**）。同时，纹饰中配置有丰富的几何图案，如鸟兽有着灵动的冠毛或尾羽，连接身体的一些螺旋形纹饰和几何纹饰交织缠绕，造型复杂多变，造就了奇幻的视觉效果。作为主体形象的动物灵动传神，比如"彩绘木雕小座屏"[2]中的神鹿和凤鸟，"龙凤虎纹绣"[3]中的奔虎、游龙和飞凤，"三首凤纹绣"[4]中的三首凤等。这些神鸟异兽的造型优雅夸张，使用流畅的曲线伸展形成极尽华美的图案，精妙绝伦，在配色、技艺方面都和谐富丽。这些纹饰

[1] 李泽厚. 美的历程[M]. 桂林：广西师范大学出版社，2000：93.

[2] 彩绘木雕小座屏，战国中期，通长51.8cm，高15cm，屏宽3cm，座宽12cm，1966年湖北江陵望山1号墓出土，湖北省博物馆藏。

[3] 龙凤虎纹绣，战国中晚期，纹样长29.5cm，宽21cm，1982年湖北江陵马山1号墓出土，湖北荆州博物馆藏。

[4] 三首凤纹绣，战国中晚期，纹样长57cm，宽49cm，1982年湖北江陵马山1号墓出土，湖北荆州博物馆藏。

图4-1　西周　铜编钟
通高46.5cm
2013年湖北省随州叶家山M111出土
随州市博物馆藏

图4-2　西汉　凤云纹圆盘
高3.7cm　口径44.1cm　足径38cm
1992年湖北省荆州江陵高台墓地出土
荆州博物馆藏

多以重复排列，常是对称的，但又不是特别规则，根据画面需要自由组合。鸟
兽的头和脚常被处理成装饰图案的终点，根据身体造型而点缀的曲线纹饰变化
丰富，有时扭结成夸张的漩涡，有时凝结成珍珠或玉坠，优雅而饱满。

　　第三，楚器物纹饰中最具特色的图案是螺旋纹。这些螺旋纹大多以单线盘曲
而成，线条从起点向其反端出发，抵达由其他曲线构成的图案，或长或短、或粗
或细，构成了楚器物繁复、神秘、富丽的装饰艺术趣味，淋漓尽致地表达出楚人
浪漫的精神气质。楚地出土的青铜器、漆器、织绣物、金银器、玉器和绘画上都
可以看到大量以螺旋纹为主要装饰图案的纹样。

二、楚艺术语言的审美特质

　　楚国在原始农业时期，便对凤鸟寄予了殷切的期望（**图4-3、图4-4**）。楚人崇凤
的历史可以追溯至传说中的楚国始祖火神祝融，"其神祝融……其精为鸟，离为
鸾" ❶。祝融部落先是依附于夏王朝，商取代夏后，又依附于商朝，受到商文化的

❶　班固. 白虎通[M]. 乾隆四十九年清刻本.

图4-3 战国 鹿角立鹤 青铜 通高143.5cm
1978年湖北省随州曾侯乙墓出土
湖北省博物馆藏

图4-4 战国 虎座飞鸟 漆器 通高117cm
1978年湖北省荆州天星观2号楚墓出土
荆州博物馆藏

影响而成为崇凤之族❶。后来周成王在楚蛮之地建立了国家，融合北方中原文化和当地苗蛮文化，创造了富有特色的楚文化与艺术。由于凤为氏族图腾，于是楚人在凤艺术创制中赋予其丰富的意涵，以供特别仪式与场域使用。下文以楚凤艺术作品为例，从三个方面阐析楚艺术的审美特质。

（一）阴柔优美的曲线造型

《诗经·商颂·玄鸟》有记载："天命玄鸟，降而生商"❷。在古代诗歌中传唱着殷商的先祖——契是由玄鸟所生，而后建立了强大的商朝。玄鸟即为凤崇拜的雏形。凤凰有阴阳之别，所谓凤为阳，凰为阴。但与龙相对应，凤凰在中国文化发展中整体上由阳转化为阴。这种转化在战国时期已然开始。如在湖南长沙出土的战国时期的两幅帛画：《龙凤仕女图》（图4-5）和《人物御龙图》（图4-6），描绘的都是墓主人肖像，从中我们可以明显地看到龙与凤的象征意味。在《龙凤仕女图》中，画的主体为一妇人，妇人上方有飞腾的龙与凤，呈现出龙凤呈祥的局

❶ 吴艳荣. 论楚国的灵凤[J]. 江汉论坛，2012（11）.
❷ 诗经[M]. 刘毓庆，李蹊，译注. 北京：中华书局，2011：888.

图4-5　战国　龙凤仕女图　墨绘淡设色　31.2cm×23.2cm
1949年湖南陈家大山楚墓出土　湖南博物院藏

图4-6　战国　人物御龙图　墨绘淡设色　37.5cm×28cm
1973年湖南长沙子弹库楚墓出土　湖南博物院藏

面。相对于凤而言，龙居于次要位置，其形体小而单薄。而在《人物御龙图》中，同样是龙凤并置表达龙凤呈祥的主题，但该画中男子驾驭着一条巨龙（也可能是龙舟），形状威武而多变，凤置于龙尾次要的位置，比例也小得多。由此不言而喻，楚文化中凤凰和龙都是楚人崇拜的神物，龙象征男性的阳刚之气，凤则象征女性的阴柔之美。

波浪形曲线是楚凤图像的典型性造型语言。古时凤与风相通，楚国先民将凤具有如风般自由、和顺的特质通过视觉语言表现出来。楚凤艺术中的造型大多运用流畅的线条，使凤具有悠扬婉转的阴性之美。如《龙凤仕女图》中凤的翅膀，三组柔顺的波浪线随风飘扬，生动地表达墓主人所祈之愿：乘凤飞仙。犹如和风飘过的轻盈与灵巧，波浪形曲线优美地塑造了仙性灵凤。诚如屈原在《离骚》中的描述："驷玉虬以桀鹥兮，溘埃风余上征。朝发轫于苍梧兮，夕余至乎县圃。……鸾皇为余先戒兮，雷师告余以未具。吾令凤鸟飞腾兮，继之以日夜。飘风屯其相离兮，帅云霓而来御。纷总总其离合兮，斑陆离其上下"❶。凤具有神性与灵性，可以如风般疾速前行，载着圣人，朝发苍梧，晚至县圃，自由驰骋，浪漫而奇幻。

此外，螺旋形线条在楚凤形象塑造中也较为多见，用来表现凤的神秘特质和

❶　屈原. 离骚[M]//楚辞. 林家骊，译注. 北京：中华书局，2010：19.

楚文化的玄诞。螺旋形线条直击心窝，引发观者想象，如藤蔓植物的枝条，肆意生长，表现出极为旺盛的生命力，对称的陈列方式则预示生命的秩序与安宁，呈现了一个尽善尽美的神性世界。如1982年在湖北江陵马山1号墓出土的丝绣制品"飞凤纹绣""龙凤虎纹绣衣残片"（**图4-7**）"凤鸟花卉纹绣镜衣""蟠龙飞凤纹绣"❶等，都采用了螺旋形线条表现凤的灵性与通达。在"龙凤虎纹绣衣残片"中，凤与龙并举，极度的抽象化处理，动物形状弱化，强化凤图腾的神性象征意味，以螺旋形线条为主造型，注重艺术形式与情感的联结，可见楚国先民们用心体会凤的象征意涵，以曲线的阴柔造型表达凤的向天、达天、自新、秉德、兆瑞、崇高、好洁、示美、喻情等神性意味。

由此可言，楚人采用波浪形曲线和螺旋形线条等语言塑造楚凤图像，流畅激荡，极富灵动优雅之美。选用阴柔造型手法的重要原因就是凤具有阴性、如风自由的象征意味，"凤凰翼其承兮，高翱翔之翼翼"❷，凤承载着楚人的希冀，凌空翱翔超越无限而祥瑞达天。楚国先民将玄妙的艺术语言与精湛的手工技艺相结合，精致地塑造灵凤形象，使楚凤艺术呈现精雅、肃穆、圣洁的至上之美。

图4-7　战国　龙凤虎纹绣衣残片（复原图局部）长192cm
1982年湖北江陵马山1号墓出土　荆州博物馆藏

❶ 1982年湖北江陵马山1号墓出土，战国中晚期，湖北省荆州博物馆藏。
❷ 屈原．离骚[M]//楚辞．林家骊，译注．北京：中华书局，2010：30.

（二）超时空组合的空灵之象

不少学者认为先秦神话经典《山海经》是楚人的作品，对楚文化影响至深。《山海经·大荒北经》中记载："大荒之中，有山名曰北极天柜，海水北注焉。有神，九首人面鸟身，名曰九凤"❶。可见，楚人可能崇拜的一种九头神鸟，名为九凤。《山海经》中还有诸多关于凤的描述：凤是人、鸟与兽的合体，具有腾跃千里、直冲云霄的神力。楚人崇凤，凤代表着楚人部族，昂首向天，双翅飞扬，立于其他部族崇拜图腾之上，表达楚人期盼自己部族强盛的愿望。楚地不只丝织品、服饰上常绣织凤鸟或以凤鸟为图案，民间剪纸艺术中，凤鸟题材也众多。楚地出土的青铜器、漆器和兵器上亦多饰凤鸟纹。此外，流行于春秋战国时期楚国的凤书（也称"鸟虫书"，其经典之作为楚器"王子午鼎"和"楚王孙渔戈"上的铭文），将凤形糅合于文字，表达对凤的崇尚，如此"寓真于诞，寓实于玄"，创制了玄妙的凤书艺术。刘玉堂先生曾言："实质上，'浪漫'只不过是楚人艺术精神的外化表征，唯有追求个性和自由才是楚艺术的精神特质"❷。楚凤艺术是以审美意象来反映现实，具有空灵之象。诚如叶燮所言，艺术是"幽渺以为理，想象以为事，惝恍以为情"，楚凤形象是想象的结果，是高度抽象化的艺术形象，如"空中之音，相中之色，水中之月，镜中之像"❸，幽渺空灵，虽无一象及于事实，而象外无穷。

楚国先民在艺术作品中寄予了他们对玄诞之意的表达。其凤凰图腾不是现实中存在的动物，而是多种动物整合起来的神物形象。凤凰崇拜不是一般的动物崇拜，而是建立在诸多动物崇拜之上的神物崇拜，是动物崇拜的升华，具有神奇、灵异的特质。在手法上，楚人以超越时空的组合表现凤的神性。1974年湖北江陵李家台4号墓出土的"虎座立凤"❹是这一艺术语言的典型性代表。为了突出楚人的尊凤理念，将老虎的比例缩小，凤的比例夸大，以表达希望楚国凌驾于其他部落之上的愿望。最为奇特之处在于凤背插了一对权桠张扬的鹿角，以活力四射之势立于虎背之上，凤昂首展翅，鸟喙微张，展示着旺盛的生命力。充满灵性的鹿角在凤背上方展开，据考古学者考证鹿角为龙的象征，鸟形翅膀位于鹿角下方。这件艺术品自由地将不同动物的形体组合成凤形，表明此凤为龙凤共生之神

❶ 于江山. 山海经[M]. 王学典，译注. 北京：中国纺织出版社，2015：291.
❷ 刘玉堂. 楚艺术的精神特质[J]. 理论月刊，1994（4）.
❸ 叶朗. 中国美学史大纲[M]. 上海：上海人民出版社，1985：556.
❹ 虎座立凤，战国中期，通高103cm，湖北省荆州博物馆藏。

物。造型新颖而浪漫，不拘泥于客观现实而追求精神性象征意味，超越现实而亦梦亦幻。

采用超时空组合手法的楚凤艺术品还有湖北荆州天星观2号墓出土的"蟾蜍与凤鸟神人" ❶ 和"凤鸟莲花豆" ❷、湖北九连墩战国楚墓2号墓出土的"虎座凤架鼓" ❸、湖北江陵望山1号墓出土的"彩绘木雕小座屏" ❹等作品，都是将凤与人、鸟、鹿、蛇、蟾蜍、莲花等自由组合并置，创造超越时空的神性世界。

此外，楚人好乐舞，出土文物中出现了大量有凤造型的乐器。江陵、信阳、长沙等地的楚墓中出土了多件虎座凤架悬鼓，长沙楚墓还出土了蛇座凤架鼓。各种乐器的凤造型新颖，各不相同，其共同之处在于形式所赋予的乐感。"凤凰于飞，和鸣锵锵" ❺，将"凤凰和鸣预示吉祥"的传说应用于乐器设计当中，把器形的玄诞之意与乐器的清阳之声完美结合。由此可言，楚人还将不同时空中的动物、凤图腾与音乐乐器组合，其视觉图像符号除了象征图腾崇拜意涵之外，还有听觉维度的抽象隐喻，其意味精深而隽永。

（三）神秘绚烂之色

楚凤艺术品的色彩大多以黑色、朱红和金黄色为主，与曲线、螺旋形、S形塑造的符号相结合，具有神秘、怪诞的意味。如"彩绘双凤纹耳杯" ❻、"凤鸟莲花豆"等，色彩对比浓重强烈，表现了楚人对色彩的审美理念："佩缤纷其繁饰兮，芳菲菲其弥章" ❼，"建雄虹之采旄兮，五色杂而炫耀" ❽。1987年在湖北荆门包山2号楚墓（又称包山大冢）出土的漆器中，有大型彩绘龙凤漆棺，除底面外，以龙凤纹为主题满幅彩绘，运用黑色打底，红色和金黄色绘图，辅以绛、褐、白、灰等色，并以金粉绘饰龙身。楚人喜欢繁复绚丽的色彩，即使有些楚凤艺术

❶ 蟾蜍与凤鸟神人，战国，2000年湖北荆州天星观2号墓出土，湖北省荆州博物馆藏。

❷ 凤鸟莲花豆，战国，通高25.9cm，通长28cm，通宽21.8cm，2000年湖北荆州天星观2号墓出土，湖北省荆州博物馆藏。

❸ 虎座凤架鼓，战国，通高117.4cm，1965年湖北江陵望山出土，湖北省博物馆藏。

❹ 彩绘木雕小座屏，战国中期，通长51.8cm，高15cm，屏宽3cm，座宽12cm，1966年湖北江陵望山出土，湖北省博物馆藏。

❺ 出自《左传·庄公二十二年》："初，懿氏（陈国大夫），卜妻敬仲，其妻占之曰'吉'，是谓：'凤凰于飞，和鸣锵锵。有妫之后，将育于姜。五世其昌，并于正卿。八世之后，莫之于京。'"杨伯峻. 春秋左传注[M]. 北京：中华书局，1990：35.

❻ 彩绘双凤纹耳杯，战国，长15.7cm，宽10cm，高3.3cm，1982年湖北江陵马山1号墓出土，湖北省荆州博物馆藏。

❼ 屈原. 离骚[M]//楚辞. 林家骊，译注. 北京：中华书局，2010：12-13.

❽ 屈原. 离骚[M]//楚辞. 林家骊，译注. 北京：中华书局，2010：175.

品只用两套色彩，其造型的丰富变化也使颜色耀眼夺目，如1977年在湖北云梦睡虎地34号墓出土的"变形凤鸟纹漆盂"。

黑色是楚凤艺术品中应用最广的颜色，富有神秘意味。在客观世界中，黑色与黑暗相连，通常来自黑夜、黑洞、阴暗和影子等光线未能触及的地方，观者观看时自然会将之与以往的视觉经验相联系，从而联想到神秘、好奇、恐惧、神性、鬼怪等。从这个意义上说，楚凤艺术追求的色彩并不是简单的艳丽，不是自然界中给人审美愉悦的美艳，而是在黑色基调中抽象化、象征性的浓郁之色，引人深思而玄妙无比。这与道家美学中的神仙学、巫学相呼应。正如屈原在《离骚》中所描述："望瑶台之偃蹇兮，见有娀之佚女……凤凰既受诒兮，恐高辛之先我"❶。楚人常常选取神秘的色彩表现楚凤形象，寄托他们乘凤飞仙的愿望。

此外，大部分楚凤艺术品为祭祀所用，追求优美与灵异的视觉效果，期望由此使神灵喜悦而庇佑四方安乐。如楚漆器中对比强烈的红色、黄色与黑色：红、黄都为暖色，激昂奋进，雄壮奇伟，以曲线勾勒形状，多变而优美绚烂，以愉悦诸神而获得神灵的护佑，使民众喜乐安康。正如屈原在《九歌》中所描述："灵偃蹇兮姣服，芳菲菲兮满堂。五音纷兮繁会，君欣欣兮乐康"❷。黑色为底色的基调，既表达楚人对未知领域的追问："遂古之初，谁能道之？……明明暗暗，惟时何为？阴阳三合，何本何化"❸，也表达楚人对于天地神灵的敬畏与期盼，符合祭祀过程中的神秘体验："吉日兮辰良，穆将愉兮上皇"❹，"浴兰汤兮沐芳，华采衣兮若英。灵连蜷兮既留，烂昭昭兮未央"❺。

三、楚艺术符号的现代性转换：以十二相属的刺绣创作为例

纵观全球艺术发展史，艺术作品中的时间表达反映了不同时代和地域文化的时间观，是审美逻辑的重要表征之一。中国古代不同艺术流派所表现的时间感大相径庭，宋代郭熙在山水空间经营中采用"三远法"表现画者取景时流动的时

❶ 屈原. 离骚[M]//楚辞. 林家骊，译注. 北京：中华书局，2010：22.
❷ 屈原. 离骚[M]//楚辞. 林家骊，译注. 北京：中华书局，2010：39.
❸ 屈原. 离骚[M]//楚辞. 林家骊，译注. 北京：中华书局，2010：80.
❹ 屈原. 九歌·东皇太一[M]//楚辞. 林家骊，译注. 北京：中华书局，2010：37.
❺ 屈原. 九歌·云中君[M]//楚辞. 林家骊，译注. 北京：中华书局，2010：41.

间过程，可以来自登山过程中的不同时段；清代石涛"搜尽奇峰打草稿"则意味着取景时间的灵活性，画中景象不受时间与地点的约束而随心所欲选取，但画面效果又浑然一体而自然含蓄。西方自文艺复兴以来，许多艺术家致力于表现错觉式空间，在画布上强调表现观看过程中某一刹那的戏剧性效果，有些画家用古旧物象和具有时间象征意义的物件表现特定历史时间：毕加索以立体的观看方式描绘物象重新构成一个碎片式画面，表现不同时间观看到物象的不同维度；未来主义画家则以重影的方式、多义的轮廓线表现运动的过程；超现实主义画家强调时空的跨越，将过去、现在、未来、神话等意识中的境象合于一体，或加速或放慢，或停止或倒退，在画布上自由驾驭时间。传统媒介的艺术创作以静态的艺术形式（绘画、雕刻、制陶等）表现动态的时间观，行为艺术、电影和新媒体艺术等现代综合视觉媒介则以运动为主要元素表现时间。不同区域不同时代的艺术家们出于各自迥然不同的审美逻辑和艺术理念在艺术作品中演绎了不同的时间观❶。

下面以十二相属的时间观为切入点，从图像、空间、语言等方面探讨当代荆楚刺绣艺术的叙事方式，讨论当代刺绣创作中将传统艺术符号进行现代性转换的合理路径，为当代中国刺绣创作与设计提供资鉴。

（一）十二相属的时间观

十二相属又称"十二属相""十二生肖"，指与时间相配的动物。它也是用于纪时、纪月、纪年的一套符号，是古代天文历法的一部分。术家拿十二种动物来配十二地支：子鼠、丑牛、寅虎、卯兔、辰龙、巳蛇、午马、未羊、申猴、酉鸡、戌狗、亥猪❷。在湖北省云梦县城关西睡虎地秦墓出土的竹简《日书》中，记录了十二地支与十二相属的对应关系。在甘肃省天水市北道区党川乡放马滩出土的秦简《日书》中，有一段有关盗者的生肖记录，这一套生肖与地支的对应，除"辰虫"和"巳鸡"以外，其他属相皆与今相同，说明十二相属文化在春秋战国时期已然形成。从6世纪之后的墓葬出土文物中可以看到各种类型的十二地支动物形象。在金元时期的著作《大汉原陵秘葬经》中记录了从皇帝到平民都将棺

❶ （美）简·罗伯森，克雷格·迈克丹尼尔. 当代艺术的主题：1980年以后的视觉艺术[M]. 匡骁，译. 南京：江苏美术出版社，2012：125.

❷ （清）赵翼. 陔余丛考·卷34[M]. 上海：商务印书馆，1957：726-728.

椁置于十二地支构成的框架中❶。隋唐道教法器中有十二相属铜镜（**图4-8、图4-9**）。宋代理学家朱熹的诗文中也涉及昼夜的十二时辰与辰兽配属的密切关系❷，至今民间仍流传着大量与此相关的神话故事。清代学者赵翼也对十二相属的源起及不同时期的信仰作了梳理❸。

图4-8　隋 十二相属铜镜 15cm×15cm
　　　　中国国家博物馆藏

图4-9　唐 十二相属八卦纹铜镜
　　　　湖北省荆州市开元观馆藏

用于纪时、纪月、纪年的十二相属，是一种轮回的时间观。同时，它也与宗教信仰密切联系，在个人生辰、重大活动中用来测算运势，在社会生活中影响广泛，并形成了丰富的艺术作品。这种时间表现的主题内容在古代艺术史中具有重要意义，在不同的朝代有不同的表达，媒介、图像、功用及形式都多种多样，形成了一个多元的时空表达象征体系。在媒介的应用方面，有石雕、铜镜、纸上墨彩、陶瓷、刺绣等材料。在图像表现方面，有些将生肖与飞仙纹饰结合，有些将八卦与生肖组合，有些将四神八卦、二十八星宿、十二宫与生肖组合。这些图像组合常出现在传世的生肖铜镜中，具体功用有所不同：有些是法器，如隋唐的铜镜；有些是纸上墨彩，表达吉祥或多子的期望，如明代朱瞻基的《瓜鼠图》《三阳开泰》等画作；有些则是瓷器，供日用，如明代成化年

❶（美）巫鸿. 时空中的美术：巫鸿中国美术史文编二集[M]. 梅枚等，译，北京：生活·读书·新知三联书店，2009：181-182.

❷ 朱熹《十二生肖诗》："昼闻空箪啮饥鼠，晓驾羸牛耕废圃。时才虎圈听豪夸，旧业兔园嗟莽卤。君看蛰龙卧三冬，头角不与蛇争雄。毁车杀马罢驰逐，烹羊酤酒聊从容。手中猴桃垂架绿，养得鹅鸡鸣角角。客来犬吠催煮茶，不用东家买猪肉。"

❸ 赵翼. 陔余丛考·卷34[M]. 上海：商务印书馆，1957：727、728.

间的《鸡缸杯》。在形式方面，最为常见的是圆形构成，如汉代的灯柱、香炉，隋唐的香炉和明代的瓷器等，都表现轮回的时间观。

如何在当代视觉艺术创作中表现时间？表现是一个象征过程，在此过程中采用艺术语言与图像指涉抽象的存在。当代中国的时间观既承继十二相属反映的轮回时间观，又与现代科学和现代文化借助新科技所呈现的相对性和同时性中形成的时间观共生共存。当代艺术创作中可以用十二相属代表时间的概念表达社会生活中的秩序与结构，可以纪时、纪月或纪年，用图像表现时间观，将辰属的象征图像与现实图像并置，表现空间的不同维度。十二相属在荆楚刺绣作品中较为多见，尤其在迎接新年到来的作品中，从某种意义上说，它是在隆重节日里最能引发共情的视觉图像系统（**图4-10至图4-13**）。

图4-10 十二相属·寅虎 阳新布贴
60cm×50cm 阳新县博物馆藏

图4-11 十二相属·卯兔 阳新布贴
60cm×50cm 阳新县博物馆藏

图4-12 十二相属·巳蛇 阳新布贴
60cm×50cm 阳新县博物馆藏

图4-13 十二相属·戌狗 阳新布贴
60cm×50cm 阳新县博物馆藏

（二）古今图像组合表现轮回时间观

在前现代时期，时间往往与空间紧密相连，十二相属有着对应的空间关系，通过与之对应的图像呈现出来。中国传统纪时十二地支的"子"与生肖、节气、月份、时刻、五行、阴阳对应的是鼠、大雪—小寒、11月（农历）、23时—1时、水、阳等，与此相关的图像有鼠、雪景、寒冬、黑夜、水、属阳、万物初发等，具有丰富的形象信息，意涵丰厚。现代纪时方式在全球化语境下具有一致性，具有标准化的日历，但是弱化了时间与空间、文化之间的关系❶。我们可以通过艺术的表达追溯时间的历史与文化，思考时间与生命、社会的关系。

西方发明的机械钟表的纪时方式是我们当下生活的重要依据，但是，传统的纪时方式是我们宝贵的文化记忆，用其象征性图像表现时间的内涵可以成为当代艺术表现的题材内容。艺术史中以高度象征化手法表现历史、文学、神话、自然风光和宗教的作品非常之多，丰富艺术内容的同时会融入时间的元素，使艺术创作具有文化的厚度和历史的记忆，这对传承民族艺术基因有着重要意义。其价值如同春节，试想有一天大家只过元旦而不再过春节会是怎样的情境，这将是一种文化上的悲哀。笔者并不是说要排斥现代标准时间的纪时方式，这是社会发展的一种方式，是现代社会的重要表征，但我们可以将古今的时间表现相融合，以更为丰富的时间结构表现我们的文化记忆与当代生活的交融，以时间为结构重组图像是把抽象的时间概念用于视觉形式表达的一种尝试。以下列举图像组合的几种方式，探讨运用图像组合表现时间的路径。

（1）将十二相属与其相关的传说、节气、月份、时刻、五行、八卦、阴阳的图像或符号组合，通过视觉语言表达传统十二相属的文化内涵。

（2）将十二相属与象征个人生活特质的图像组合，表达个人的身份认同。十二生肖图像象征中国文化中的轮回时间观，表达时辰的阴阳属性，是个人生辰的属相。虽然我们生活在现代都市中，但是生肖文化已经融入我们的生活，丰富着我们对生命的体验，使工业化生活空间具有温度与灵性。

（3）将生肖图像与荆楚文化象征符号、图像组合，表现荆楚生肖文化。采用艺术人类学的研究方法，调查荆楚生肖文化，探寻地域性时间表现方式，将荆楚不同时间与空间的图像相结合，艺术性地表现特定区域的时空关系。

（4）将传统生肖图像与现代性图像组合，展现传统生肖文化在当代传承的妙趣景观。灵动的生肖图像置于工业化现代都市空间，犹如时间精灵一般穿梭于城

❶ （英）安东尼·吉登斯. 现代性的后果[M]. 田禾，译. 南京：译林出版社，2011：17.

市当中。将历史、文化、神话图像融入当代生活场景，使传统文化切实融入我们的生活，实现文化认同。如用生肖图像符号的时间观传达列车时刻表中的时间，与到达地点的标志性图像相对应。艺术性表达能够启迪观者对传统时间表述的思考，使艺术具有历史的厚度，丰富人们的感知。

（三）连续性空间表现传统与现代并存的时间观

20世纪以来，许多艺术家都在尝试不同的空间表现。有些艺术家采用空间分隔法表现多重空间的共存或同一空间的多重视角。如凯里·詹姆斯·马歇尔融合写实风格、平面图像、装饰图案和拼贴元素绘制芝加哥建筑方案系列图像；朱莉·美瑞图把机场规划图、气象图、体育场座次排列表、新旧楼房的建筑示意图的图像剪辑后叠加，建构了多重、密集的城市空间❶。如何在当代刺绣艺术创作中表现中国十二相属的轮回时间观，同时又具有现代性特质的艺术空间是个重要的议题。借鉴古今中外关于空间的创造性实践将是解决问题的良好方案。

（1）利用楚艺术"流观"视角和连续的空间表现十二相属轮回的时间观。楚艺术推崇"周游观乎上下"游目而观的空间构成方式，如在荆门包山楚墓出土的彩绘漆奁《车马出行图》中，通过描绘同一人物所处的不同场景表现出行的过程。这种连续的空间表现手法在古今中外都有经典范例，如东汉时期柱式构成的百花灯、圆形的十二生肖铜镜、埃舍尔的连续性空间等。轮回的时间观突破如照片一样静止的瞬时空间感，产生不断轮回的魔幻性意涵。它注重表现个人生理、心理、文化的体验过程而不是瞬间客观存在的表象，带领观者游走于轮回的空间中，感受时间的更替，体悟文化的深层意涵。虽然如今我们使用的是世界公用的纪时方式，但传统的十二相属的纪时方式仍存在于我们的记忆和对传统文化的回味当中，将这些传统的文化基因融入当下生活的情境将丰富我们对世界的深度感知，引发我们的思考，这也是艺术创新发展的目的之一。

（2）交叠是中国传统历法中采用十二相属纪时、纪月、纪年方式的特质，与现代性时间—空间分离的特性有异曲同工之妙。即同一时间具有的多重属性，不同的艺术门类可以通过特殊的技术、语言或渠道表现这种多重空间。英国社会学家安东尼·吉登斯对现代社会的时间与空间关系作了细致的分析："时间和空间的分离。这是在无限范围内时—空伸延的条件，它提供了准确区

97

❶ （美）简·罗伯森，克雷格·迈克丹尼尔. 当代艺术的主题：1980年以后的视觉艺术[M]. 匡骁，译. 南京：江苏美术出版社，2012：174-175.

分时间—空间区域的手段"❶。吉登斯认为社会由此形成了脱域机制，使社会行动得以从地域化情境中抽离出来，跨越广阔的空间距离而重新组织社会关系与活动。现如今，借助网络技术，这种跨越时空的交流活动快速进入各个领域。在艺术创作中，我们需要对现代性的特殊时空关系进行反思，采用具有时代特点的空间艺术形式表现现实生活。置身于当代社会，个人的心理空间不再受到时间的控制，具有朝向无限空间延伸的可能。借助网络和现代技术，我们可以即时获得远方的信息，或与之互动；借助科技手段，我们可以跨越星球，探索宇宙的奥秘；借助历史的记忆，我们可以体味传统的情致，欣赏古国文明。

（3）全景式构图的连续性空间。采用不同的视角和时空收集图像与符号，将中国轮回的空间感融入不同的艺术创作范式。不同范式的实验将丰富艺术表现的可能，拓宽刺绣当代表达的内涵与外延。可以进行二度平面的艺术创作，借鉴郭熙、石涛、埃舍尔等艺术家的空间营建方法，在平面的基底上创作奇幻的连续性空间。另外，可以采用色彩、线条、图像符号等表现时间的视觉语言营建空间，邀请观者开启视觉的旅程；还可以运用综合媒材、新的科学技术将艺术与科学进行对话、交融，拓宽艺术表达的边界，这是当代艺术的历史使命。例如，采用光色变化象征季节的更替，建构运动的轨道来演绎中国传统十二相属的轮回与交叠关系等，让观者在这个空间中观览十二相属相关的神话故事、传说图像，并置于现代生活，体验十二相属轮回的时间观。

图4-14　韦秀玉　十二相属·金牛献瑞
　　　　汉绣　35cm×35cm　2021年

为了迎接2021辛丑牛年的到来，笔者创作了画绣《金牛献瑞》**（图4-14）**，采用盘金绣制金牛，金牛足踩祥云降临江城，长江之水滚滚流淌，青山绿水常在，芝兰玉树芬芳，用汉绣的秩序性针法绣制荆楚大地来年吉祥如意的愿景。2022壬寅年，笔者创作了画绣《寅虎添翼》**（图4-15）**，将长江流域远古先民崇拜图腾之一的虎作为画面主体形象，因为古时人们认为虎是沟通天地神人的媒介，具有却敌、逐怪的功能。作品中寅虎背伏小鸟，增添了

❶　（英）安东尼·吉登斯. 现代性的后果[M]. 田禾，译. 南京：译林出版社，2011：46.

图4-15 韦秀玉 十二相属·寅虎添翼
汉绣 35cm×35cm 2022年

图4-16 韦秀玉 十二相属·玉兔欢舞
汉绣 35cm×35cm 2023年

温情及祥瑞色彩，再添加翅膀强化寅虎通天的神性，以此祈求壬寅年风调雨顺，人们如虎添翼，万事顺遂，吉祥平安！2023癸卯年来临之际，笔者创作了《玉兔欢舞》（**图4-16**），通过三兔追逐营造欢乐气氛，玉兔跳跃在桂树之间，围合成隐约的圆形，以此表达祥和、顺遂的祝愿。玉兔欢舞桂树间，时来运转万物兴。期望观者随着玉兔欢舞的节奏，大步跨越过往，迈向快乐幸福的未来。

十二相属呈现的是轮回和交叠的时空观，与现代性脱域时空观不同，将这两种时空观有机结合可以成为荆楚刺绣艺术创作的时空表达形式，即通过将不同时间、空间的图像并置，以空间的连续循环和交叠进行表现。另外，现代性的时间与空间脱域要求我们对此做出有效回应。我们可以将象征现代性时空的元素嵌入轮回性空间中，也可以将荆楚图像中的十二相属轮回象征元素融入我们的现代生活空间中，使荆楚传统文化基因与现代生活景象交融，在荆楚刺绣艺术创作与设计中增添文化记忆符号，在现代都市生活中添加历史的印记，丰富视觉与生命的感知，实现文化认同。

小结

荆楚刺绣艺术创作应注重艺术范式的创新，倾向于智性表达，担当时代赋予的历史责任。在传统文化中，十二相属文化符号极具价值，因为它们蕴含着世代相传的时空观，至今依然与人民生活和地方社会紧密关联。生肖传统是一种将对

行动的反思与地方的时—空组织融为一体的系统，它是驾驭时间与空间的手段，可以把任何一种特殊的行为和经验嵌入过去、现在和未来中。过去、现在和未来本身，都是由反复进行的社会实践建构而成，如此深入反思时间观将有益于现在和未来的艺术创新。另外，当代艺术致力于艺术范式的创新，注重观念与文化内涵的表达，通常采用雅文化的媒介、形式与语言，而十二相属与个人的俗世生活息息相关，涉及民俗学的内容。由此可言，本课题将艺术学与民俗学相结合进行跨学科的研究与艺术实验，是雅俗文化之间的互动。通过荆楚刺绣的创新性发展实现当代艺术思潮与传统文化的深度交融与渗透，让艺术与大众生活对话，拓宽艺术创新的题材内容，提升当代艺术内涵，推进艺术与文化的繁荣与高质量发展。新时代新要求，建立文化自觉要求我们重新审视传统文化与当代生活之间的联系，吸纳优秀的传统文化基因，发掘传统艺术中美的法则，应用于当代艺术创新与生活实践中，结合现代性特质进行创造性表现。这是合乎时宜的传统艺术传承创新路径，以学理性艺术实践，助力构建新时代中国特色艺术实践体系，打造具有中国风格、中国气派的艺术精品。

伍
——
荆楚刺绣艺术创作的
图像构成及诗性表达

刺绣是楚地源远流长的艺术形式，近年来的传承与保护工作取得了初步成效。然而，如何将刺绣技艺和审美理念进行创新性发展，满足当代人民日益增长的审美需求，还需要深入地进行学理性探索。荆楚刺绣艺术创作是其创新性发展的基础，本章以汉绣创作为例，以荆楚文化为基础，实践刺绣的艺术创作。通过梳理汉绣的文化渊源及审美逻辑，提出"楚式汉绣"作为汉绣艺术创作的实践方向，探讨古楚与现当代地域图像融合的可行性，以及合理利用楚艺术的赋色逻辑，结合楚地典型性刺绣针法及其审美法则，通过抽象、诗性艺术语言创作荆楚刺绣的合理路径。

有关汉绣的历史和源头问题，目前学术界主要有"汉绣始于汉代"❶与"汉绣始于清代"❷这两种观点。由于汉、魏、唐、宋、元、明时期关于楚地刺绣的历史文献和考古资料的匮乏，楚绣至汉绣之间的演变脉络很难梳理清晰。故流传于楚地的汉绣可以追溯楚艺术的审美逻辑与艺术元素，正本清源，强化地域文化特色。经典的传统孕育繁荣的未来，正如日本工艺美术家柳宗悦先生所言："只有传统，才是民族固有的、切实的发展基础。真正的创造不是否定传统，而是应该在肯定传统的基础上寻求稳健的发展，并将其精髓发扬光大，这才是我们的任务。应该以传统为基础来建立新的世界，只有传统才能说明一个国家的历史。如果传统是无益的，则无法使民族的独立性得以显示"❸。在中华民族伟大复兴语境下，文化艺术的复兴强调回顾历史，守正创新。经过笔者的大量实地调研，当下各地的绣品同质化趋向明显。汉绣业界对汉绣的特质也有争议，盖因流传至今的地方刺绣亦有趋同倾向。因此，发掘楚地艺术传统，撷取合宜的元素与法则，融入汉绣创作中，是打造特色鲜明区域绣种品牌的有效路径。目前关于汉绣的研究，学者们多侧重于历史、文化、工艺以及传承与保护的视角，对汉绣创新性发展的研究不足。本研究从艺术学视角探讨楚式汉绣艺术创作的可行性路径，通过审美逻辑、图像与符号提取和艺术表现三个方面展开讨论，为汉绣的创新性发展提供理论支撑，为汉绣手工艺品和衍生品设计奠定基础，助力汉绣手工艺的产业化发展。

❶ 胡嘉猷等. 荆楚百项非物质文化遗产[M]. 武汉：湖北教育出版社，2007：124.
❷ 名家说汉绣. 武汉旅游[J]. 2004年春季刊：32.
❸ （日）柳宗悦. 工艺文化[M]. 徐艺乙，译. 桂林：广西师范大学出版社，2018：156-157.

一、楚艺术的审美逻辑

楚艺术是中国中古时期的南方艺术，浪漫奇诡，洋溢着旺盛的生命力，其影响不仅波及中国整个南部，甚至还北向推移。有关楚艺术的审美逻辑，刘纲纪先生在《楚艺术美学五题》❶中将之归纳为五点。即欣赏方式下的"流观"视角，推崇"周游观乎上下"游目而观的方式；在造型艺术方面崇尚"生命运动"之美，表达对生命的热爱；在色彩的运用上追求"惊采绝艳"之美，使之呈现繁杂富丽、鲜艳强烈的特点；在艺术创作中"发愤抒情"，重视情感表达，兼具"神与物游"的想象力；在精神追求上崇尚"好修为常"的道德修养，坚持修炼自身理想的崇高品质。

楚艺术中的图像组合，如刘纲纪先生所言，有着"流观"视角。从审美角度而言，是游目骋怀的观察方式造就了楚艺术的幻化空间，形成了基于大胆想象的图像组合方式。如战国楚墓帛画"人物驭龙图"和"人物龙凤图"都是以生动流畅的线条勾勒出墓主畅游天地的自由状态。画中的人物、龙和凤，远离现实物象，处于不受客观存在限制的冥想世界。主人公遨游于"天国"，人与龙凤并驾齐驱。画者将幻象与现实人物图像并置，造型夸张，将人们的愿望诉诸画面，营建一个神秘的视觉空间。

楚艺术的造型语言浪漫绮丽，极富动感的线条以表意为主，灵巧生动而具有抽象性。楚艺术中较为多见的蟠龙和飞凤，二者来源于自然物象，但又经过高度的概括，是抽象与具象的巧妙结合，也可以说是人心营构之象，具有怪诞神秘之趣、自由飘逸之美。比如江陵马山楚墓出土绣片上的飞凤纹样，展开双翅的凤鸟对称构成，使人在视觉上获得无可挑剔的平衡感，造型以曲线为主，给画面增添了灵动感。这是理性与感性的巧妙结合，既可以说是主观创造，也可以说是自然物象的缩影。

流传至今的民间汉绣主要应用于民俗仪式或日常生活，装饰性强，强调平面性。汉绣技艺具有规范化程序，秩序感强，常用针法包括打籽、滚针、齐平针、接针、抢针、套针、掺针、辑针、锁针、订金绣等。打籽可得饱满而富于变化的点；滚针可绣制流畅的线条，第一针6毫米左右，从针脚回到上一针的三分之二处出针，往前走三分之一，具有秩序性节律感；齐平针可得平整的块面，通过调整形状的变化获得华丽的装饰效果；掺针通过针线颜色的交融而获得丰富变化的

❶ 刘纲纪. 楚艺术美学五题[J]. 文艺研究，1990（4）：81-96.

色彩效果；订金绣（盘金）适合盘福、寿、喜等祈福文字，也可以作为轮廓线与其他针法并用，具有富丽华美、干脆利落的艺术效果，这种钉金绣边线与其他针法相结合的方法又称为平金夹绣❶。汉绣国家级传承人黄圣辉在20世纪80年代研发了蹦龙针，是高效绣制鳞甲的方法，也是秩序性针法，可以灵活应用于规律性起伏的器物塑造中。楚地民间对汉绣有这样的评价："花无正果，热闹为先"❷，我们可以从两个层面理解，一是浪漫的表现手法，不拘泥于客观现实的物象再现；二是色彩对比强烈，追求浓丽的装饰性色彩效果。

简言之，楚艺术是从"流观"的视角撷取物象，并通过极富生命力的艺术语言展现一个灵异浓丽的艺术视界。楚式汉绣将赓续楚艺术的审美逻辑，提取勾连地方文化记忆的图像符号，发扬汉绣技艺的装饰性审美特质，结合新时代精神与艺术审美趋向，创作融古入今、符合人民审美需求的工艺美术品（**图5-1**）。

图5-1　王子怡　东湖仙境　汉绣　49cm×49cm　2017年

❶　王子怡口述，2019年6月28日，采访于武汉大凤堂汉绣艺术工作室。

❷　汉绣省级代表性传承人张先松口述，2020年6月3日采访于荆州张先松汉绣工作室。

二、图像与符号的提取

现如今，满载温情与记忆的手工艺品在文化传播与交流中仍然有着重要价值，多层次的消费需求日益增加，独立的文化品格应是手工艺创作首要考虑的问题。因此，楚式汉绣的图像符号提取应遵循彰显古楚艺术和地域特色的原则，使汉绣产品成为联系地方文化记忆的器物，继而展开文创产品开发，推进文化的深度交流。

在古楚图像与符号的选取中，所有楚地遗留器物上的图像与纹饰都可以纳入图库。可将古代楚绣图像作为主要来源，因为这是汉绣的直接源头，器物类别相同，也更为适用。而楚地出土的青铜器、漆器及其他器物的图像与纹样则作为补充，包括楚简等文字符号，这是个庞大的楚艺术图像符号体系。楚地出土丝织绣品中的图像和纹样，主要包括动物和植物两大类，动物类图像多以龙凤为主，有少量虎、蛇等。植物类图像多为画面点缀，有花卉、藤蔓等植物。江陵马山一号楚墓出土了大批丰富多样的凤鸟图像丝织品，有蟠龙飞凤纹绣、对凤对龙纹绣、龙凤相蟠纹绣、舞凤逐龙纹绣、舞凤飞龙纹绣、龙凤相搏纹绣、飞凤纹绣、凤鸟纹绣、凤鸟花卉纹绣、凤鸟践蛇纹绣、龙凤虎纹绣等十多种。楚地青铜器的图像更为丰富，除了较为多见的龙凤图像外，还有蝉、蛇、怪兽、蛙等，造型夸张，形象生动，组合灵动。楚地漆器上的纹饰除龙凤外，还有蟾蜍、虎、鹿、蛇等，造型简洁凝练，倾向于意象表现，色彩浓丽，线条富丽精致，如彩绘虎座飞鸟（荆门包山一号墓出土）。除了器物的纹饰外，也可以把器物造型当作视觉元素应用于创作中，比如古楚编钟，可以作为承载着楚地悠远音律的图像符号，给视觉作品增添听觉的维度。

现当代荆楚图像与符号的选取，可以从饮食文化、历史事件、地标建筑、人文与自然景观等方面着手。从饮食文化来看，知名楚菜包括沔阳三蒸、珊瑚桂鱼、黄州东坡肉、潜江油焖小龙虾等。楚地的历史事件数不胜数，包括赤壁之战、武昌起义、八七会议、千里挺进大别山等。拿武汉来说，武汉的名胜古迹有黄鹤楼、晴川阁、古琴台等，现当代地标建筑有武汉长江大桥、东湖楚城、江汉关大楼、武汉国际博览中心、湖北省博物馆、光谷转盘、武汉站、户部巷等。武汉小吃也极负盛名，包括热干面、豆皮等美食。被誉为"千湖之城"的武汉，水产丰富，毛主席有"才饮长沙水，又食武昌鱼"的诗句。这些都可作为现当代的地域符号使用，例如，王子怡创作的《楚天神鸟2》**(图5-2)**，将楚凤图像与火焰、祥云等元素并置，表达楚天神鸟祥瑞、激昂、达天的品质，营

图5-2　王子怡　楚天神鸟2　汉绣　80cm×110cm　2020年　湖北省博物馆收藏

建一个朝气蓬勃的空间，激励观者热情地生活；《武汉印象》，将楚凤图像与武汉城市地标黄鹤楼并置，直观体现武汉城市的精神与气魄（**图5-3**）。

地域图像与符号的选取，可以单纯从古代器物中提取图像创作富含古意的作品，也可以采集现当代图像创作具有时代气息的作品，还可以将二者并置，创作古今融合的作品。这取决于作者的选题意旨，合理利用承载文化信息的图像符号创作作品，才能更好地实现艺术的传播与交流。

图5-3　王子怡　武汉印象　汉绣　59cm×89cm　2020年

三、诗性艺术语言的表达

　　笔墨当随时代，工艺美术亦同理，其创作及品评应以人民为中心，以是否能够满足当代人民的审美需求为标准。楚式汉绣艺术创作中的图像表现应符合现代性审美规律，灵活使用诗性艺术语言，为人们呈现创造性文本，满足当代人的诗意栖居需求。以《楚辞》和老庄哲学为代表的文本体现了楚艺术精神中的诗性内涵，诸多楚学研究者都已对此达成共识。张正明先生在《楚文化史》❶中将楚文

❶　张正明. 楚文化史[M]. 上海：上海人民出版社，2009：3.

化归纳为六大要素，其中包含老庄哲学和楚辞，在文体和内涵方面都体现了诗性特质。屈原坚持"九死不悔"的精神品格，就是一种对理想品质的高度诗性概括。《道德经》《庄子》《楚辞》等经典文本是承载楚艺术精神的代表作，是楚艺术传承创新的重要理论依据。

正如20世纪善于运用线条的画家琼安·米罗所言："画布上的每一根线条都是我内心真实形象的表现"❶，每一根线条勾连着观者个人内心的图像，抽象化的艺术语言远离客观现实事物，为观者提供一个发挥想象的场域，使得视觉审美得以升华至精神层面，将外在物性对象转换为观者内心的诗意幻象。楚艺术作品中，浪漫的波浪线是最为常见的艺术语言，圆点和抽象几何纹样也极为多见。楚艺术中的图像通常较为概括、凝练，明确表达楚艺术的浪漫、诡谲意味。楚式汉绣创作需立足当代，秉承楚艺术精神，将诗性语言融入艺术表现中，采用抽象化艺术形式或者概括提炼现实物象，提升物象的诗性品质。汉绣针法灵动、规律，也适于诗性表达，如打籽绣可以得到轻松的点，滚针和钉金可以得到流畅的曲线，创作者可将汉绣针法与楚式图像有机结合，为观者呈现一个古雅的诗性艺术世界（**图5-4**）。

图5-4　韦秀玉　湘夫人·麕　汉绣　40cm×55cm　2021年

通过丝线获得夺目的色彩是刺绣最本质的艺术特征，同时，从流传至今的楚艺术和楚学文本中也可以看出其具有色彩浓丽的审美倾向。如《楚辞·东君》中的"青云衣兮白霓裳，举长失兮射天狼"，以及《楚辞·招魂》中的"红壁沙版，玄玉梁些"，都是注重描述绚烂的景致。此外，楚漆器的色彩配置多采用黑、红、黄等浓丽色彩，在黑底上绘制细腻的色线，这是楚人表现旺盛生命力的独特艺术模式，也可以创造性应用于当代艺术创

❶ （西班牙）吉玛·嘉丝奇，琼瑟·阿什辛. 线（西班牙绘画教程）[M]. 黄超成，韦秀玉，译.
南宁：广西美术出版社，2007：144.

作。因此，楚式汉绣可以选用重色绣地，使亮丽的绣迹和图像与绣地产生强烈对比，与楚人自信的气质相类，加之汉绣常用的平金夹绣，明亮的艺术语汇与图像在绣地上明朗闪亮而熠熠生辉（**图5-5**）。

王子怡在汉绣创作中承继楚艺术传统，至今创作了大批采用楚艺术图像及符号、体现楚艺术精神的作品。她以"针法不变绣法变"的新思维，绣出灵动、幻化、古雅的装饰性艺术效果，凸显楚艺术的浪漫特质。在她2018年创作的《楚天神鸟》作品中（**图5-6**），将古

图5-5　王子怡　我从长江来　汉绣　42cm×65cm
2019年受邀为武汉第七届世界军人运动会所作

楚凤鸟、编钟、水纹和武汉地标建筑磨山楚城城门并置，类似祥云的曲线将城门和水门萦绕，看似将建筑置于湖面，又似和神鸟一样傲立于云端，圆弧曲线似云似雾，为观者创造了一个多义的空间，浪漫玄幻。神鸟的造型与楚绣中的凤鸟动

图5-6　王子怡　楚天神鸟　汉绣　49cm×49cm　2018年

态相似，但造型更为夸张，变化丰富，尾羽翩翩，针法细腻紧致，将凤鸟达天的气度表现得惟妙惟肖。波浪图像抽象概括，采用渐变的盘金表现，获得射目绚烂的动感，与画面静态的建筑形成动静对比，节奏丰富。画面中的抽象曲线和点散置于物象之间，融贯古今，联通天地，激发观者的诗意遐想，将楚艺术精神与汉绣技艺完美融合，是楚式汉绣的极佳范例。

小结

荆楚刺绣的艺术创作应将楚艺术作为传承创新的根脉，以刺绣项目的典型性技艺作为表现手段，创作地域特色浓郁的刺绣艺术品，赓续楚文化传统，融古入今展开艺术实践，让观者体味手工技艺的温度。地域图像与符号的选取具有主题性、典型性、精神性、开放性等特点，与每一专题创作对应的是符合一定逻辑的知识体系，需要进行学理性论证。在图像符号的选取中，荆楚刺绣可以紧紧围绕以地域图像符号为基础，采用楚艺术"流观"的构成方式，跨越古今，提取古代和现当代具有代表性的地域图像，建构符合楚艺术浪漫精神的玄幻时空。对于图像的艺术表达，可以承继楚艺术夸张、概括的造型手法，使用绚烂的装饰性色彩，富有节律感的刺绣针法，结合抽象化的诗性艺术语言进行刺绣的创新性艺术创作。

在科技飞速发展的图像时代，大众更渴望具有历史厚度和人性温度的传统手工艺作品，让观者可以在喧嚣的都市中驻足，体味慢生活及其艺术的奥妙。荆楚刺绣及相类的传统手工艺文化在现代生活中可以承载大众对文化的期待，也可以作为当代艺术创作的突破口，还可以与我们的生活紧密相连，为我们的日常增光添彩。另外，挖掘传统地域图像，结合现当代的图像和艺术语言创作地域特色浓郁的传统手工艺产品及衍生品，可以为文化产业赋能，丰富文化消费市场，点亮大众生活，满足人民日益增长的文化及审美需求。这是个艰巨的任务，需要相关领域人士的共同努力，守正创新，推进文化艺术的繁荣发展。

陆——

荆楚刺绣的体验式文创产品设计

体验性和参与性已经成为大众文化活动的客观需求，因此文创产品设计需要遵循大众的文化心理。文化和旅游部计划在"十四五"期间建设多样化的非遗体验中心，这也需要设计合宜的体验式文创产品作为支撑，既要激发大众的兴趣，又要设定一定的挑战，帮助人们获取具有幸福感的心流。本项研究从积极心理学的视角考察刺绣的体验价值，以及体验式荆楚刺绣文创产品的必要性和设计要素，再结合消费趋向、审美需求等因素，以满足人民文化和精神需求为目标，探讨荆楚刺绣体验式文创产品设计中的年龄分层、文脉分类和诗意秩序等具体问题，为荆楚刺绣的产业发展提供理论支持。

2021年，文化和旅游部印发《"十四五"文化产业发展规划》，提出"强化科技在演艺、娱乐、工艺美术、文化会展等传统文化行业中的应用，推动传统文化行业转型升级。……继续实施中国传统工艺振兴计划，加强对传统工艺的传承保护和开发创新，全面提高传统工艺产品的整体品质和市场竞争力"。如今，人们已不再满足文化艺术消费产品的膜拜价值与展示价值，更期待无差别体验和无隔阂触碰的互动体验价值，因此，体验式文化艺术消费产品是顺应社会发展需要的产物。

非物质文化遗产中的传统美术和传统技艺，包含大批与人们日常生活紧密相关的传统手工艺项目，如刺绣、挑花、布贴、编织、剪纸、灯彩、年画等，又被称为"传统美术""民艺"等，是参与性体验活动项目的宝贵资源。但参与性体验活动项目通常需要丰富多样的体验产品作为支撑，设计适于当代生活和审美需求的体验式文创产品也是体验活动得以实施的依托。

一、刺绣的体验价值

传统手工艺区别于今天所说的美术或纯艺术（专为欣赏而创作的，强调自由表达的艺术），而被称为实用艺术、实际艺术、应用艺术或装饰艺术，与人们生活关系密切。美术追求自由的美，而工艺美术则讲求秩序之美。传统的工艺美

术通常具有统一的信仰性样式，工匠通常不署名而藏匿于样式的传承中❶，致力于表达信仰与美。美术创作强调个性、自由与批判精神，是个人主义的显现，是更依赖天赋的职业，所创作的美术作品，甚至进入玩味的境界，追求高级、纯洁与深奥的纯粹性。生活需要与美结合，民众同样需要文化艺术体验幸福，传统手工艺是民众生活幸福的文化记忆，是实现以人民为中心的艺术媒介。与实用相结合的传统手工艺是当代文化艺术发展的重要资源，是面向现代社会实践美的合理媒介和形式，可以借此建构和美世界的秩序，提高生活品质。在文化艺术日益走向综合的新时代，以人民为中心的传统美术可以向工艺文化转化，创作工艺性作品，进行普及性交流与传播，使其艺术价值找到归宿，实现其社会价值❷。

《"十四五"文化产业发展规划》中，基本原则第二条强调：坚持以人民为中心。坚持以满足人民美好生活需要为根本目的，牢固树立以人民为中心的创作生产导向，不断扩大优质文化产品供给，更好满足人民精神文化生活新期待，更好推动人的全面发展、社会全面进步。中国现当代出现的美术与传统工艺的分化，是一个历史进程，是综合前的准备，新时代要求调节美术与工艺的关系，研发合理的文化产品来满足人民的美好生活需要。契克森米哈赖的心流理论（全神贯注做某些事时达到的投入忘我状态）已经成为今日盛行的积极心理学的基石，成为产品设计的重要考量指标。他从心理学、生物学、社会学等跨学科的研究方法论述人类获取幸福的路径，对我们探讨传统手工艺的文创产品设计有参考意义。物质文化日益丰富的今天，人们的抑郁和焦虑情绪却不断增加，房产、名车、奢侈品一度成为一些人生活的目标，我们需要探讨控制欲望的深层问题。契克森米哈赖认为改善生活品质的策略主要有两种："一是使外在条件符合我们的目标；二是改变我们体验外在条件的方式，使它与我们的目标相契合"❸。也就是说当我们拥有满足生活基本需要的物质条件以后，可以通过调整体验方式改善生活品质，诸如参与文化精神活动，获取内心的平静，感受幸福，体验乐趣改善生活。契克森米哈赖做了大量实验，认为构成乐趣的心流体验包括8项要素（**表6-1**）❹。

❶ （日）柳宗悦. 工艺文化[M]. 徐艺乙，译. 桂林：广西师范大学出版社，2018：24-27.
❷ （日）柳宗悦. 工艺文化[M]. 徐艺乙，译. 桂林：广西师范大学出版社，2018：23-45.
❸ （美）米哈里·契克森米哈赖. 心流：最优体验心理学[M]. 北京：中信出版集团，2017：119.
❹ （美）米哈里·契克森米哈赖. 心流：最优体验心理学[M]. 北京：中信出版集团，2017：126-127.

表6-1　构成乐趣的心流体验要素（根据契克森米哈赖的心流理论制作）

基本条件	可完成的工作任务（挑战与技能相配）	体验式项目
	明确的目标	
	即时的反馈	
体验过程	全神贯注于所做之事	活动经验
	自由控制自己的行动（潜在的控制感）	
体验结果	"忘我"的状态，阶段性的强烈自我感觉	乐趣的效果
	时间感会改变，特别快或特别慢	
	深刻的愉悦感，扩展成极大能量	

契克森米哈赖的调查显示，在作曲、攀岩、舞蹈、下棋等活动中，传导的心流效果特别好。活动的规则需要一定的技巧，有着明确的目标，并在每一个动作后都有回馈，参与者容易集中注意力，进入极为愉悦的心理状态。这便是运用肉体与心灵创造心流的方法，不受外在条件限制，调动自主能动性改变生活品质。

根据这些心流体验要素，笔者及研究团队设计了关于荆楚刺绣体验的调查问卷，结果显示，在52位有过刺绣体验的人群中，88.4%的人觉得刺绣有一定挑战；所有人都表示能够在老师指导下顺利掌握技巧，在刺绣过程中精力容易集中，有乐趣，可以作为修炼心性的方式；94.2%的人认为每一针都有效果，可以获得即时反馈；88.4%的人在刺绣过程中能达到忘我的状态；96.1%的人觉得时间过得特别快。一些没受过艺术训练的体验者还表示，之前不敢想象自己能做到这种效果，为自己的进步感到由衷的喜悦。

刺绣是实用性装饰的工艺美术类型。荆楚刺绣中的汉绣、黄梅挑花、阳新布贴、红安绣花、大冶刺绣等，装饰性强，具有规律的秩序美，来自生活，适于融入日常生活，可以有效提升大众生活品质。综上可言，荆楚刺绣可以打造成为面向大众的体验式项目，引导民众动手创造工艺品，点亮生活。

二、体验式刺绣文创产品是民众参与的基石

当我们欣赏传统手工艺文创产品时，感念古人的造物智慧，就会感到幸福，但我们也应实践传统手工艺，将这样的幸福传送给未来。我们不能仅仅欣赏

传统，这是怠惰的鉴赏方式，是安逸的享乐，而应投入到创造美的工作中，基于历史传统创造未来幻象❶。传统手工艺文化蕴藏着爱与温情。生产与消费传统手工艺文创产品，可以传递温暖，可以获得幸福、平静与美。因此，设计适于大众参与的手工艺产品需要符合广大民众的消费和审美需求，应强调体验性、实用性及普及性等特点，使人们在独处中找到乐趣，拥有一套自己的心灵程序，充分掌握自己的世界，达到心流状态。

根据契克森米哈赖最优体验获取心流的理论，在技能和挑战适中的活动中，人们通过奋斗、坚持甚至挣扎实现目标，就能够体验到美妙的感觉——心流。可见，人们需要通过复杂的心智来理解生活，进入私密的自我体验，使自身在生活与意识之间来回整合，产生喜悦。反之，人们在低挑战和低技能的活动中易体验到焦虑、厌倦和冷漠。音乐、建筑、绘画、诗歌、戏剧、舞蹈、体育等都是克服空虚的好活动，然而，技艺有高下，体验到心流的难易程度因人而异，有些项目需要系统的学习与训练，达到一定水平才能享受其中。非遗项目中的传统手工艺流传广泛，如刺绣、布贴、挑花等材料普通的传统门类，可以说是经过历史验证的优秀传统艺术形式，能够修炼身心，适于广大民众体验。但是，有些技艺出现了文化断层，传承人不足，加之单调的形式及内容，当下难以激起人们的兴趣。因此，有必要联合美育工作者、行业协会以及社会力量，设计丰富多彩的体验式传统手工艺产品，作为满足人们文化体验的重要媒介，并提供相应的技术支持与服务，引导大众学习基本技能接受挑战，获取最佳体验。

正如日本民艺家柳宗悦所言："一个国家或许只可以推出少数几个非同寻常的人，然后再去夸耀其名声。但是，一个国家的文化程度的实际状况如何，则应该根据普通民众的生活来进行判断，最显著的反映就在于民众平时使用的器物上"❷。也即是说，在艺术领域培养优秀的艺术家固然重要，但关注普通民众日益增长的文化与审美需求，研发适于大众体验、融入人们日常生活的文化产品将更有利于提升全体人民的生活品质，有助于提高一个国家的文化程度。对比人们到美术馆欣赏刺绣艺术作品而言，体验式刺绣文创产品更关注人们的生活品质和文化精神体验，为大众提供深度参与文化艺术创造的机会，并且可以持续性融入个人生活，使人们产生最佳体验，塑造个性化艺术人生。

❶ （日）柳宗悦. 工艺之道[M]. 徐艺乙，译. 桂林：广西师范大学出版社，2018：151-153.

❷ （日）柳宗悦. 民艺四十年[M]. 石建中，张鲁，译. 桂林：广西师范大学出版社，2018：219-220.

三、多样化体验式荆楚刺绣文创产品设计

根据心流体验要素，如要顺利接受挑战和完成任务，需要设定适当的目标。设计师可以按照年龄特点、个人能力、审美需求、消费趋向、地域特色等因素，设计多样化并具有吸引力的体验式荆楚刺绣产品。下面探讨体验式荆楚刺绣文化产品的设计路径。

（一）面向不同群体的分层设计

根据契克森米哈赖的构成乐趣的心流体验要素，体验式刺绣文创产品设计的基本要素可以概括为：明确的目标、可完成的工作任务、即时的反馈。心流体验需要明确的目标，才能顺利获得，才能产生即时反馈，这要求针对不同人群设计不同类型的体验式传统手工艺文创产品。参与者学习一定的技巧，接受适度的挑战，经过一定难度的技能操作完成任务，会觉得自己更有能力，进而加深自我认同，实现自我成长。我们可以根据技艺难易程度进行分类设计，将体验式刺绣文创产品分为初级、中级和高级，由初级开始，配备相应的视频或课程，使参与者可以在短时间内进入手工艺品的制作中，快速掌握该产品技巧。再逐步增加难度，使体验者得到进步，收获乐趣。每一层级都有多样生活用品与风格供消费者选择，以产品的有用价值和个性化品质增加吸引力。

根据第七次人口普查数据表明，我国0～14岁人口为2.53亿，占总人数的17.95%。由此可测，以家庭为中心的亲子文化体验产品市场将呈现良好发展态势。《中国文旅创新创业指数报告2021》指出，2021年文旅双创的业态与产品模式中，亲子与研学旅游占44%，定制游类占39%，文创产品类占39%，文旅融合类占39%，承载丰厚历史文化的荆楚刺绣体验项目皆可融入这些领域。青少年是祖国的未来，是传统手工艺传承的重要群体，针对亲子体验需求，可以设计符合他们审美特点的产品丰富研学文化资源。如针对青少年的审美特点，体验式刺绣文创产品的题材可以是十二生肖、花鸟、地方文化形象或符号、现当代流行的卡通形象等，采用简洁、明快的艺术语言，使刺绣形象生动、活泼，为传统手工艺增加亲和力，让传统文化与当代符号相碰撞，焕发出新的魅力。此外，体验项目中的技艺应尽量简单，便于掌握。比如刺绣中的滚针、锁绣、打籽绣等，能快速习得，坚持制作一段时间即可获取装饰性效果，得到即时的反馈。

2021年，DT财经联合第一财经商业数据中心（CBN Data）发起"2021年

轻人消费行为大调查"，显示三大趋向：一是生活化，"生活中需要"和"性价比"是消费中的最重要决策要素；二是体验品质，如果能提升自己的体验，愿意接受商品溢价；三是个性化，"彰显个性"的消费需求仍旧存在，但可能不全是为了炫耀。因此，面向年轻消费者的体验式传统手工艺文创产品设计，需要考虑几个因素：其一，根据年轻人的消费心理，使产品生活化，比如采用扇面、画绣、抱枕等刺绣半成品，且性价比要高；其二，强调体验性品质，提供相应服务，帮助消费者参与体验传统手工艺的魅力，制作出精美的工艺品，让他们获得最佳体验；其三，根据年轻人的审美趋向，设计富有朝气的新颖艺术图案，并允许一定程度的创造性制作，使消费者在掌握技艺的同时彰显个性。

青少年和年轻消费者是传统手工艺体验项目的主要群体，但随着社会老龄化的发展趋势，中老年人也是传统手工艺体验项目需要关注的群体。借鉴西方文化艺术消费的经验，中老年人可以是文化艺术的消费者、体验者和赞助者，况且他们的成长经历与传统手工艺或多或少有过交集，这些文化记忆使他们倍感亲切，更愿意在充裕的闲暇时间投身其中，也更愿意接受传统的形象和技艺，体验原汁原味的传统手工艺文化。

综上，体验式荆楚刺绣文创产品的设计需要考虑不同年龄人群的特点，如青少年轻松、活泼的特点，年轻人生活化与个性化的需求，中老年人传统与沉静的特质，以及技艺的难易程度，生产出多样化的体验产品，帮助不同的消费者体验乐趣，超越自我，实现成长。

（二）为人民增强精神力量的神话主题

在体验式荆楚刺绣文创产品设计中，通过让人们绣制具有神话色彩的图像和符号，可以帮助人们获得精神力量。神话故事的核心在于超越世俗，营造一个神灵世界，或早于人类，或是历史智慧的凝结。这一世界是生灵之本源，赋予宇宙生气，传达先民认可的精神意志，并代代相传。如神话中有众多神明，每一位神灵都具有不尽相同的特异功能，都与人类基本需求相关，掌管着爱情、财运、生育、艺术、降雨、健康、农耕和战事等。但也有一些危险的神灵和怪兽，象征未被驯化的混沌，扮演捉弄人的角色，需要神灵去战胜、征服，他们是神话故事中的调味剂。

现代社会存在差异、排外与边缘化，在保持解放、自由的同时，也制造着自我压抑与焦虑。"自我身份认同的叙事需要在与不断变迁的本土和全球社会情境的关系中被塑形、修正并以反身性方式被保持。个体必须以这种方式把多元化的

传递性经验所产生的信息与本土的实际生活相整合，从而使未来的投射与过去的经验得以通过一种合理且连贯的方式实现联结"❶。艺术提供了文化经验和体味世界的特殊路径，个体的艺术经验成为构筑主体身份和认同感的重要元素❷。艺术参与者的认同实践，是社会美育的重要议题和前沿导向，从某种程度而言，主体的身份归属和情感认同取决于从事的审美形式和艺术样态。心理学家卡尔·荣格认为，人们潜意识中留存着远古神力，因为世间流传的神话故事总会涉及一些无所不能的神明，战胜各种邪恶势力，把人们从苦难甚至是死亡中解救出来。虽然传统社会中的牛鬼蛇神从理性层面上说已然不存，但从某种意义上说，这些"怪物"被现代人的焦虑、恐惧和精神混乱而取代❸。

图6-1　王子怡、韦秀玉　虎符佑安　汉绣体验产品
15cm×15cm　2022年

鉴于此，本课题组选择十二生肖、龙凤、花鸟、鹿等传统祥瑞图像作为体验产品的装饰图样。如在《虎符佑安》(图6-1)体验产品设计中，选取圆形概括生肖虎的脸部形貌。荣格曾言："圆形是心灵的标志，方形是束缚宇宙物质的象征……谁也无法忽视它们的地位，好像有某种神奇的力量一直在连接着它们，将它们所象征的生命本源转化为意识"❹。抽象化虎图像中的圆形具有象征生命本源的力量而威风凛凛，通过刺绣制作，让体验者沉浸于对祥瑞的想象，聚灵明于指尖，疗愈身心。

❶　(英)安东尼·吉登斯. 现代性与自我认同：晚期现代中的自我与社会[M]. 夏璐，译. 北京：中国人民大学出版社，2016：200.

❷　Tone Roald, Johannes Lang, eds. Art and Identity: Essays on the Aesthetic Creation of Mind [M]. Rodopi B. V., 2013: 7-212.

❸　(瑞士)卡尔·荣格. 潜意识与心灵成长[M]. 常春藤国际教育联盟，译. 北京：现代出版社，2016：119-121.

❹　(瑞士)卡尔·荣格. 潜意识与心灵成长[M]. 常春藤国际教育联盟，译. 北京：现代出版社，2016：71.

（三）融荆楚图像符号引领大众体验荆楚地域文化

传统手工艺承载着丰富的历史与文化，故体验式荆楚刺绣文创产品设计在注重视觉审美的同时，亦应重视文化内涵。传统手工艺是技术和经济、艺术的融合，是习俗、生产和生活方式的物化形式，其题材、造型语言及功用皆与传统文化相映照。设计者应充分发掘手工艺相关的知识体系，合理应用于体验产品的设计中。其一，研发荆楚刺绣体验产品，可设计丰富的题材内容供消费者选择，使人们在多种技艺与深厚文化的沐浴下实现共情。例如，可强化楚学奇幻的浪漫品质，将楚艺术精神融入现代生活，撷取具有象征意义的古楚图像或当代图像，为产品增加奇幻的维度，丰富感知；其二，可凸显地方民俗节庆的祥瑞图像，荆楚刺绣与民俗、节庆关系密切，选取吉祥纹样制作精美作品，可装点生活，祈福求安。

体验式荆楚刺绣文创产品主要包括刺绣技艺和地域文化两个层面，地域文化则聚焦于传统图像符号和楚艺术精神。刺绣产品的重要价值就在于它的独特性，包括主题、图像、技艺等内容。目前市场上刺绣产品同质化现象的主要原因就是图像的相似度太高，因为刺绣针法大通大同，如果图像再相似就难以体现地方特色。因此，应发掘地方图像符号作为刺绣产品的主要构成元素，合理融入相关产品中，增强产品的地方文化属性。如荆楚刺绣与剪纸有密切联系，一些地区的刺绣以剪纸为样本，沿用世代相传的经典剪纸符号。还有一些刺绣的内容多以花卉鸟兽为主，通过隐含象征意义的图像表达人寿年丰、美满幸福、家族兴旺之愿望，等等。楚地早期丝织物上的图案有龙、凤、奔兽、麒麟、舞人等，在设计体验式产品时，可以提取这些传统的图像符号，根据当代的审美需求和产品特性进行现代性转换，设计出既有地方特色，又有时代精神的图案，供消费者体味传统文化的同时，参与制作装点生活的作品（**图6-2**）。

简言之，体验式荆楚刺绣文创产品的图像内容可以将传统图像、纹样和现实

图6-2　金纾　伏羲女娲绣袍　汉绣体验产品　140cm×50cm　2022年

生活图像相融合，创造性地使用色彩、线条、形状、空间、肌理等艺术语言，营造一个灵异的视觉空间，满足当下人们个性化的审美体验。

正如罗素论述闲情逸致时有言："一个明智地追求快乐的人是会在其赖以生存的核心兴趣之外让自己拥有很多附带的兴趣的"❶。人们需要获得一定的技能训练，培养深度的兴趣，借助个人内在力量达到平安喜乐的境界，这也符合蔡元培先生倡导"以美育代宗教"的主张。设计富含深厚楚文化内涵的荆楚体验式文创产品，可以帮助民众培养有一定高压而持久的兴趣，在心中营建一个纯净的寓所，在遭遇苦难或烦扰时唤起逃离眼前之事的其他联想和思绪（**图6-3**）。

图6-3 韦秀玉"龙凤呈祥"汉绣旗袍体验产品 2022年

（四）诗意秩序性设计

传统手工艺的复兴目的不是为了满足日用需求，而是为了满足人们个性化、艺术化、地域化的消费需求，体验式刺绣产品设计的核心目标是帮助人们搭建技艺与文化的体验平台，提升人们的生活品质。由于大部分体验者是利用闲暇时间开展活动，故而体验式手工艺产品应是小而特、小而精、小而美、小而强的模式，这同样也符合传统手工艺生产的历史规律❷。

1. 共享性技艺

传统手工艺的价值，体现在手工造物的行为和制作过程中，人们需要超越物质层面而用心领会其精神内涵，拓宽认知传统文化的深度和广度。如今，我们生活在工业化建设而成的空间中，躁动、喧闹、冰冷充盈着都市的角落，手工艺制作中创造的美和欢乐可以使我们变得睿智，而不至于沦落为迟钝的劳动者

❶ （英）罗伯特·罗素. 幸福之路[M]. 刘勃，译. 北京：华夏出版社，2016：202.
❷ 邱春林. 工艺美术理论与批评（戊戌卷）[M]. 上海：上海古籍出版社，2019：4.

与轻浮的寻欢作乐者[1]。传统手工艺包括技能、技巧和技术三部分，技能与个人技术的熟练程度和艺术修养有关，经验性强，难以口述，但可身授而让他人体悟；而技巧（处理具体问题的经验性诀窍）和技术（包括工艺流程、工艺法则、实体性工具等）相对客观，可以量化，用语言、文字和数据加以描述[2]。技巧和技术涉及普通性和私密性内容，普通性内容可以成为供大众体验的共享性技巧和技术，让大众成为文化遗产的拥有者和使用者，使大众成为繁荣文化与艺术的强大推手。当传统技艺传播给大众后，可以很好地自主融入现代生活，推进文化再生，实现更为广泛而深刻的创造性转换和创新性发展。比如刺绣体验中，可将比较常用的针法，如齐平针、掺针、套针、滚针、打籽、锁绣、钉金绣设置为共享性技艺，建立数据库，通过多样化体验式产品，结合数据库接口的开放，实现对传统手工技艺数据的合理应用[3]，使大众感受和传承手工艺文化，合理融入个人生活（**图6-4**）。

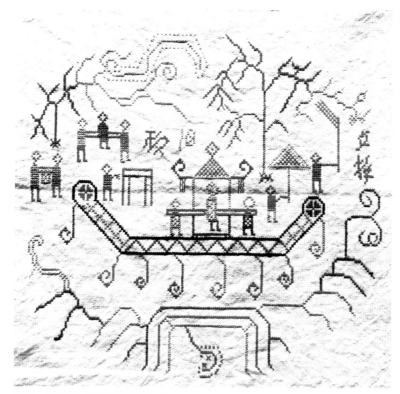

图6-4 老鼠娶亲 黄梅挑花体验产品 25cm×25cm

❶ 高强兵等. 工艺美术运动[M]. 上海：上海辞书出版社，2011年，第113.

❷ 廖明君，邱春林. 中国传统手工艺的现代变迁——邱春林博士访谈录[J]. 民族艺术，2010（2）.

❸ 郭寅曼，季铁，闵晓蕾. 非遗手工艺的文化创新生态与设计参与价值[J]. 装饰，2021（5）.

蕴含着历史厚重美的荆楚刺绣技艺及其审美体系，是开展社会美育的珍贵资源，适于广大民众学习体验。将装饰性荆楚刺绣文化融入人们的生活，能够赋予人们一种新的愉悦感。近年来，荆楚刺绣的保护与传承工作获得了令世人瞩目的阶段性成果，然而，与大众的亲近感有待进一步培育。因此，本团队选用钉金技艺设计生肖虎和龙凤等纹样，使神话图像更富张力，技艺单纯，易于掌握，肌理感强，容易获得良好艺术效果。花鸟题材的体验产品选用锁绣、掺针、打籽、套针等较为古远的传统针法，具有装饰性、秩序感，与现代扁平化审美趋向一致。另外，图像与形式强调极简风尚，将古雅与现代有机调和，大面积留白，既节约制作时间，也给观者更多遐想空间。通过创造性制作具有神话内涵的图像和符号，"人们创造性地与他人相处，或融入客观世界，某种意义上讲就是心理满足和发现'道德意义'的基本构成部分" ❶。

设计特色浓郁的荆楚刺绣体验式衍生品，需要考虑图像、符号及技艺特点，其技艺应是初学者在短时间内可以掌握，并适用于大众日常生活的，可以从造型的基本语汇——点、线、面入手，同时参照荆楚刺绣历史上生活用品的实用性和难易程度。王子怡总结她近年来的文创产品设计经验时说："汉绣文创产品，以原创作品的元素符号、纹饰、造型为基础，在现代产品设计中既发挥实用功能，又传达文化属性，使汉绣文化得以延续发展。这样，汉绣艺术家走出了原作的局限，拓展其发展空间，艺术也回归于民间，生命力更为旺盛。"

简言之，体验式文创产品的研发中，可针对产品的功能和消费群体选择适宜的针法和材料，使之成为共享性技艺，进而引导民众体验楚式汉绣的技艺内涵和装饰美，提升大众的审美能力和文化生活质量。

2. 诗性艺术语言

中国古代画论中对诗意审美的讨论着笔甚多，如郭熙在《林泉高致》中引用前人所述"诗是无形画，画是有形诗" ❷，来阐释诗与画的内在联系；清代黄钺根据唐代司空图的《二十四诗品》撰写《二十四画品》，系统论述绘画评价的品类，其品质与诗品评述相类，包括气韵、神妙、高古、苍润、沉雄、冲和、澹远、朴拙、超脱等 ❸。可以说诗性审美是中国视觉艺术中较为突出的审美传统，文人画尤甚。画面留白是诗性意境营建最典型的手法之一，通过演绎道家之学中的"知

❶ （英）安东尼．吉登斯．现代性与自我认同：晚期现代中的自我与社会[M]．夏璐，译．北京：中国人民大学出版社，2016：38.

❷ 郭熙．林泉高致[M]//黄宾虹，邓实．美术丛书·17．杭州：浙江人民美术出版社，2013：19.

❸ 黄钺．二十四画品[M]//黄宾虹，邓实．美术丛书·04．杭州：浙江人民美术出版社，2013：23-30.

白守黑"理念，空白之处可以联想为水面、天空、旷野等，加之"逸笔草草"的虚化或简化处理，不追求外在形貌的相似，以少胜多地抒写胸中意气，营建简雅的诗性意境，为观者提供自由畅想的空间。宋代苏轼、元代倪瓒、明代陈洪绶、清代朱耷所绘也都是诗意绘画的典型范例。

现当代艺术中的一个显著特征就是诗性语言的强化，讲求诗意的传达和语言的原创性，在视觉艺术中可以理解为远离模仿自然的抽象化。诗歌的显著特点是意向的跳跃，现当代艺术家通过简雅的图像、符号和艺术语言表达时间、空间、场域和主题词间的跳跃❶。在体验式荆楚刺绣文创产品的设计中，诗意形式可以说是符合传统文脉和现当代审美趋向的合理模式，其艺术语言可以借鉴中国传统艺术的经典作品，融合现当代的审美意象，生产亦古亦今的产品，满足大众的文化需求。如在汉绣体验产品设计中，由于丝线细腻，对于大面积造型费时较长，不适宜现当代快节奏的生活方式，故而在设计体验产品时，应以大面积留白的诗意、简雅形式为主，让体验者不费太多时间即可获得艺术效果。当然也需要设计较为丰富、尺幅略大的产品，让体验者可以长时投入，接受更复杂的挑战，获得积极体验。

3. 秩序性法则

社会和动植物的活动都存在内在秩序，是人类生存的基本形式。"秩序感"存在于人类所有的创造活动中❷，是美学的重要成分。亚里士多德在《形而上学》中，将美的最高形式界定为"秩序、对称和确定性"❸，秩序是人类艺术活动中亘古不变的法则，正如学者曹晖所言："无论是生命感还是对永恒绝对的追求，都是人类秩序感的来源之一，也是人作为有机体亘古不绝的人性和文化需要"❹。手工艺人使用材料作为艺术表达的媒介，制作器物时需要有秩序地安排这些零散的材料。有时聚集成浓密的块面，有时散布成点或线以获得稀疏的效果。这都需要某些方法把材料固定成形，就是我们所说的技艺。忠实于材料，才能发挥手工技艺的独特魅力。如果让材料违背它的属性，把木头做得像花边，把刺绣做得像绘画，这是手工艺人的非凡雄心，需要长期的摸索与实践，但不适于普通大众对传

❶ 韦秀玉. 视觉艺术语言研究[M]. 武汉：武汉大学出版社，2017：159.

❷ （英）贡布里希. 秩序感——装饰艺术的心理学研究[M]. 杨思梁，徐一维，范景中，译. 南宁：广西美术出版社，2015：73.

❸ 亚里士多德. 形而上学[M]//亚里士多德全集：第7卷. 苗力田，译. 北京：中国人民大学出版社，2015：296.

❹ 曹晖. 秩序的知觉：贡布里希的"秩序感"解读[J]. 河北大学学报（哲学社会科学版），2020（5）.

统手工技艺的掌握和体验。在刺绣中，柔软的材料在制作过程中既要考虑托靠性，又要创造图案，受到几何学法则的限制。手艺人善用制作法则，用最简单的制作单元建构出多义而繁复的排列。例如马山一号墓出土的绣品，利用单纯的锁绣技艺，制作出了结实而装饰感极强的艺术效果，展现了楚艺术的浪漫精神。

代表性刺绣传承人承袭了先贤的智慧，流传着大量凝结着秩序之美的口诀，是艺术体验和文化发展的宝贵财富。比如王子怡回忆任本荣先生（汉绣国家级代表性传承人）描述汉绣构图时曾说："汉绣构图像一桌菜，要有四菜一汤"❶，形象生动。设计体验式刺绣产品，针对初学者，可以单纯以技艺为主，让体验者按照设计程序和图案要求有序制作完成工艺品即可。针对高水平消费者，秉持循序渐进原则，可以设计程序更为复杂、耗时长、效果更为富丽的体验产品。欧文·琼斯曾说："真正的美来自心灵的宁静，来自视觉、思维以及情感获得充分满足而别无他求"❷。秩序感强的刺绣制作活动可以让大众按照程序法则参与美的创造活动，思考其蕴涵的深刻文化，寄予其情感与期望，获得心灵的平静而达于幸福。

4. 体验式半成品的创意设计

刺绣是古时女子妇功的重要内容，这种修炼方式在当代生活中依然有着积极意义，可作为践行传统生活美学的重要内容。因此，研发符合当代审美精神的体验式刺绣文创产品具有重要价值。体验式刺绣文创产品可以设计为半成品，配合线上教学视频，让消费者参与制作过程，使传统文化切实回归日常生活。比如，一块净色围巾或一件素色旗袍，配上可供顾客选择的绣线和图案，便可参与制作完成。自己亲手完成的服饰具有特别意义，馈赠亲友或自用都将别有风味。也可以将大众喜爱的刺绣图稿扫描为电子图像，或提取刺绣作品中的元素设计产品，再利用机器喷印在绣地上，这样，即使没有绘画基础的顾客也可以根据教学视频绣制作品，获得深度的艺术体验。当然，也可以设计净面的生活用品，支持顾客自行设计图案，绣制个性化作品。如湖北黄石大冶刘小红刺绣艺术馆研发的针对儿童刺绣体验的半成品，平实易操作，通过刺绣文化开展美育活动，社会反响良好（**图6-5**）。

❶ 王子怡口述，2021年11月8日采访于武汉大凤堂汉绣艺术工作室。

❷ （英）欧文·琼斯. 装饰的法则[M]. 徐恒迦，黄溪鸿，译. 南京：江苏凤凰文艺出版社，2020：扉页.

图6-5　刺绣体验半成品 刘小红刺绣艺术馆 20cm×20cm

　　设计地域特色浓郁的体验式荆楚刺绣文创产品，需要关注以下三个问题。其一，合理选择荆楚刺绣技艺，使用打籽、滚针、齐平针、掺针、盘金、布贴等易于掌握的技艺，设计适合普通大众操作的体验式刺绣产品。其二，将地域图像符号进行现代性转换。充分利用楚地艺术奇幻的图像符号，创造性使用色彩、线条、肌理、空间等造型语言增强其诗性意味，设计既有中华传统审美特质，又符合今人求新求变审美需求的产品。其三，设计生活用品半成品，如扇面、丝巾等，搭建联通刺绣与生活的桥梁。刺绣可以作为美育的重要资源，既可以培养美的感觉，也可以践行美的大道，给人们带来的不仅仅是装饰性效用，还有调整性情、增进感情、促进和谐、技艺传承与文化交流的多重功能。如今，美学与艺术领域的主要发展趋势是与生活相结合，刺绣可以借此回归生活。全面认识地方绣种与人们美好生活以及地域文化发展之间的关系，对于建构文化自信与和谐社会具有积极意义。

小结

　　非物质文化遗产中的传统手工艺文化，与民众生活联系紧密，至今依然活跃于民间。其传统工艺和审美逻辑是文化创意产业发展的正确方向，因为这是健康之美、寻常之美。传统手工艺是复兴优秀传统文化的重要资源，可以成为满足人民日益增长的文化和精神需求的源头活水。而刺绣体验活动可以有效促进传统文化与大众日常生活的融合，可将之视作理想的社会美育活动。诚如欧文·琼斯所言："只有所有阶层、艺术家、工匠和公众接受了更高的审美教育，这些基本艺

术原则才能够得到更为广泛的认可，那么当代艺术才能有所进步" ❶。承载优秀传统文化基因的传统手工艺的传承与发展，有赖于从业人员及大众的参与和认可，方能得到真正意义上的振兴。

将传统手工艺文化建设为体验项目，需要理性探讨合理方案。体验式传统手工艺产品是这一体验设施体系的重要组成部分，其设计需要考虑年龄特点、文化内涵、技艺特色及审美需求等因素。根据积极心理学理论、市场消费调查报告、传统手工艺的文化特质以及当代审美趋向，体验设施体系的建设需要调动手艺人、市场和高校等行动主体的积极性，凭借资源优势共同努力推进。可以根据不同年龄阶段的心理特点，分层设计体验式传统手工艺产品，安排合宜的艺术形式与技能激发体验者兴趣；依据神话故事及地域文化进行设计，承袭传统文脉，以此使人们感怀平安与喜乐；遵照现代生活节奏进行诗意秩序性设计，选取适于大众体验的共享性技艺，设计诗性简雅的艺术形式，合理利用秩序性法则，使顾客能够顺利、愉悦地完成工艺制作，获得良好的深层次体验。

总之，我们可以通过体验传统技艺来讨论美，据此掌握美的法则，再依靠法则为创造活动奠定基础。通过传统艺术原则的推广促进文明社会的进步，助推当代文化艺术的繁荣发展。

❶ （英）欧文·琼斯. 装饰的法则[M]. 徐恒迦，黄溪鸿，译. 南京：江苏凤凰文艺出版社，2020：扉页.

荆楚刺绣的艺术疗愈设计

艺术是人类的精神花园，具有疗愈功能。与蔡元培先生倡导的"以美育代宗教"同理，人们通过体味艺术之美可以漫步精神的空间，借助工艺达到神圣的美学情境，以美的修习代替传统的宗教信仰。与药物治疗不同，艺术疗愈通过艺术制作调适人们的心理状态，提高生活质量，让整个人生获得最大限度的改善。世界卫生组织在2019年发布《艺术改善健康与福祉的证据是什么？一份广泛调查》报告，该报告综合了过去二十年来的研究成果，论证了艺术对人的身心健康有着全方位的积极作用，呈现了艺术和文化项目作为健康干预方案的可行性。该报告适用于全年龄段，提倡身心健康的整体观，并强调艺术治疗促进个体身心健康的效用。英国在艺术疗愈的社会推进工作中处于领先地位，其已推行二十余年的"艺术处方"被收入这份报告，作为一项跨部门的社会工程，"艺术处方"在医疗系统和艺术文化体系之间建立起了行之有效的联动机制，英国不同地区的评估显示，"艺术处方"有利于提升人的福祉❶。加拿大蒙特利尔美术馆和加拿大法语国家医师协会在2018年推出了《蒙特利尔计划》，重视文化艺术对健康的意义。加拿大法语医师协会的副会长赫莱娜·博耶从医学角度提出论证结果："艺术活动可以增加人们的皮质醇和血清素水平，当人们参观美术馆时，会分泌对健康有益的荷尔蒙"。

艺术疗愈过程中，艺术的创造性制作是核心，身心合一，利用个人内心深处的创造力开启个人的心灵之旅，从而让人获得更深层次的心理疗愈。手工艺可以成为一种人生价值信仰，一种生活方式，一种工作态度，可以帮助人们达到马克思所说的"一种人的本质力量的确认"境界❷。自从发明了针，人们便开始制衣御寒，逐渐发展成今日的服饰时尚。其中刺绣扮演着重要的角色，是生活美学的重要器物与技艺载体，具有日常性和普适性。技以载道，道不远人，存乎匠心，通过刺绣技艺的修习可以让人体悟道，使生活有美而变得充实，通过手作联动心灵，营建精神家园。

❶ Daisy Pancourt, Saoirse Finn. What is the evidence on the role of the arts in improving health and well-being? A scoping review[R]//Health Evidence Network synthesis report 67. World Health Organization (Europe), 2019: 22.

❷ 邹其昌. 工匠美学——一种新的美学框架[M]. 刘悦笛. 东方生活美学. 北京：人民出版社，2019：216-219.

人类存在的孤立状态主要源于道德资源的分离，因为道德资源是人们获得圆满、惬意生活的重要条件。在本土与全球之间关联紧密的当下，对生活方式的选择会引发道德问题，涉及个体和集体层面的自我实现问题❶。如若采用与道德资源相关的艺术资源进行艺术疗愈，逐步形成一种生活方式，将更易于取得理想的效果。中国刺绣是优秀的传统文化遗产，是传统妇功修炼的重要技艺，在传统社会中是女性品德的重要内容之一，这种文化记忆必然留存于集体潜意识中。加之近年来非遗保护工作的推进，使得刺绣在国际文化交流中承担着重要角色，刺绣的研习和传播与文化自信建构相关联，故而可以说，刺绣文化是一种道德资源。

本研究团队经过长期的实践，发现刺绣艺术制作与实践展现出来的创造力是人调适心态而达于疗愈的理想文化资源。技艺的练习与创作可以让心理疗愈过程变得简单，通过创新性转化设计，比如用彩笔代替针绘制，所有人都可以参与。在刺绣艺术疗愈过程中，自己就是艺术治疗师，可以独立完成治疗过程。

艺术疗愈的研究成果在近年大量涌现，大多关注宏观的理论问题，从微观层面展开设计实践的成果不足。荆楚刺绣艺术中包含着楚地先民古朴的生活智慧，可以说流传至今的传统技艺和艺术图像皆可成为营建美好心灵花园的资源，是艺术疗愈的宝贵资源。荆楚刺绣是通过秩序性技艺将具有象征性意味的图像呈现出来，参与者从中可以获得疗愈、创造力以及最佳体验。通过技艺制作获得最佳体验的逻辑在前一章已借鉴契克森米哈赖的心流理论详尽论述，此处不再赘述。本章主要讨论应用荆楚刺绣技艺进行艺术疗愈的可行性，以及艺术疗愈文创产品的图像、色彩以及自发性画绣的设计路径，并通过大量的调研进行调整，结合理论转化成疗愈产品及活动，探讨实施艺术疗愈的合理方案。

一、刺绣艺术疗愈的可行性分析

传统手工艺的价值在于富含民族色彩及精工细作的艺术魅力，在文化自信的语境下，人们通过参与、体验而获得自由和责任感，手工制作过程充满了愉悦感，创造力也得以培养。由此可言，手工艺制作可以传递给大众向上的精神力

❶ （英）安东尼·吉登斯. 现代性与自我认同：晚期现代中的自我与社会[M]. 夏璐，译. 北京：中国人民大学出版社，2016：8-10.

量。正如日本民艺家柳宗悦所言："说起来手和机器不同之处就在于心手相应，而机器没有情感。这是手工艺具有魅力的原因所在。手的灵动在于其乃心之所向"❶。人们用匠心之技创造器物，在制造过程中可以获得劳动的愉悦，人们借此领悟美感，在日后的生活与交流中遵守美的法则。

融古今精义于一体的荆楚刺绣，重视楚艺术审美逻辑、中国传统针法与图像以及当代诗性表达的融合发展，可以说是连接地方族群记忆的传统艺术形式。它凝结着传统的审美法则与智慧，深刻体会可以从心理层面改变我们，引领我们找回自我，追溯爱的本源，从而完成个人心灵满足之旅，获得创造力和精神价值。

（一）刺绣的具身心理治疗

具身心理治疗是以身体为媒介，调动身体机能为手段的心理治疗方式，包括身体治疗、舞蹈治疗、运动治疗、表达性治疗等，强调身体动作促进心理的改变，提升心理治疗效果。具身治疗专家坦泰尔认为：身体是自我参照的根本对象；身体动作和身体空间具有象征性和联想意义；通过身体开发可以挖掘内稳记忆；通过身体的控制与表达可以释放保存在肌肉组织中的压抑情绪和记忆；触碰是治愈的重要手段❷。身体是人的内部与外部觉知的实体，人通过身体与环境的交互作用实现认知，身体受到自然环境、他人行为、语言文化、风俗习惯、神话故事等社会和文化环境的影响而形成感知。我们可以通过营建一个激励身体活动的空间开展心理治疗，通过身体的感知和活动改变人的认知。保持稳定的、统一的内感受是自我统一性的基础。内感受与心理疾病关系密切，患有抑郁症等心理疾病的人的内感受能力低，身体活动可以协助调控其情绪，提高内感受能力，在经历挫折时，能够将其痛苦控制到较低的水平❸，可以促进人际互动，实现情感分享与共情，逐渐形成一种共同的志趣和语言，由此改善现实生活中的人际关系。

如今，国内外对具身心理疗法越来越关注，许多学者倡导将之作为一种观念整合于相关心理治疗中，重视在具身框架下实施心理治疗。荆楚刺绣作为非物

❶ （日）柳宗悦. 日本手工艺[M]. 金晶，译. 北京：北京联合出版公司，2019：6.

❷ Tantia J F. The interface between somatic psychotherapy and dance/movement therapy: A Critical Analysis[J]. Body, Movement and Dance in Psychotherapy, 11(2-3): 181-196.

❸ Pollatos O, Matthias E, Keller J. When interoception helps to overcome negative feelings caused by social exclusion[J]. Frontiers in Psychology: 6, 786.

质文化遗产的传统美术项目，其文化与技艺具有极高的价值，当代传承人发掘楚地神话融入刺绣创作，其作品便承载着丰富的风俗习惯、神话故事和视觉语言，更能感染大众，吸引其参与活动，获得精神力量。荆楚刺绣的针法具有装饰性秩序感，需要重复性手工制作，有助于参与者调适身心，感知秩序性法则与美感。借助荆楚刺绣技艺和媒介，治疗师可以有效组织团体开展艺术体验活动，使其分享情感，实现共情。另外，刺绣活动对材料、设备、空间要求不高，可以随时进行，参与者可以长期将此作为修炼身心的活动，并在实际生活中应用技艺、审美法则，与人交流传统文化，提升个人生活品质，改善人际关系。

从具身心理治疗角度看，刺绣艺术疗愈具有可行性。其实施需要严谨、科学地遵循心理治疗原理设计多样性的刺绣疗愈产品，让大众根据个人兴趣选择体验，协助大众提升内稳能力和人际交往能力。通过艺术表达活动，也可以让心理咨询师发现大众潜在的问题和性格特点，实施心理辅导。此外，团体治疗是比较合适的具身心理治疗活动组织形式，需要治疗师与手艺人默契配合，这样在治疗过程中可以有效组织情感交流活动，让心理治疗与艺术表达有机融合。此外，结合神经科学、认知与行为等方面的研究成果，具身心理治疗可以发展成为循证的艺术疗愈形式。

（二）刺绣的聚焦心理治疗

西方艺术治疗学界流传一个说法："要想被治疗，一个人就需要进入与过去不同的另一种意识状态"❶。针对此问题，笔者与荆楚刺绣传承人讨论了她们的刺绣活动与心境状态的关系，发现她们在刺绣过程中都能达到忘我的状态。为保护个人隐私，以下匿名呈现她们的体会。

【刺绣代表性传承人 女性A】

刺绣活动让我的内心获得平静，经常不愿中断而废寝忘食。有时在外奔波被琐事烦扰，回家后坐在绣凳上，持针绣制一会儿便能让我回归安宁的状态。我一直希望能安静下来，全心全意地刺绣，愉悦地享受精妙的艺术创作实践。

【刺绣传承人 女性B】

绣了一幅作品后我对技艺的要求也越来越高，越来越陶醉于刺绣过程中的愉

❶ （美）迈克尔·萨缪尔斯，玛丽·洛克伍德·兰恩. 艺术心理疗法：做自己人生的艺术家和心理咨询师[M]. 傅婧瑛，译. 北京：人民邮电出版社，2021：3.

悦心境，每天都迫不及待地把日常事务处理好，安心沉浸于刺绣时光。

【刺绣传承人　女性C】

我以前喜欢看小说，每天生活很闲散，工作也不是很有热情。这两年沉迷于刺绣，也开展刺绣相关的产、学、研融合研究，每天都争取高效做完日常琐事，在完成计划中的研究工作后，会无比欣慰地沉浸于刺绣带来的欢快时光。

【刺绣传承人　女性D】

我以前在艺术研究之余，会做水性媒材的绘画创作，有时是艺术创作，有时是日记式心情、节气或民俗活动插画，在绘画过程中总是期望获得超乎寻常的艺术效果，如果没有达到满意的程度会带来惆怅与失意，以至于给绘画带来负荷，往往会等待心情好后才去画画。如今在做完日常事务后，都会非常喜悦地沉浸于刺绣，有时一边听书一边刺绣，觉得自己非常充实，在快乐的活动中获得了心智成长。有时琐事很多，忙中偷闲坐下来绣一片叶子，会在完成后非常满足地体会每一根丝线传达的韵味，陶醉于五彩丝线交织而成的细腻情致。刺绣给我的生命体验带来丰厚的维度，我也乐于与朋友分享自己的喜悦，在与刺绣同仁们交流艺术创作成果时会异常兴奋，欣赏彼此投入创作而成就的记述奇妙心迹的刺绣作品。

【刺绣传承人　女性E】

现代城市女性有许多种娱乐活动，如逛街购物、看综艺节目、刷电视剧、打游戏、唱KTV、跳广场舞等，自从将汉绣作为生活的调味剂，我在刺绣实践中获得诸多美好感受。每天忙完工作后，利用闲暇时光绣制作品，一根根闪耀着光泽的丝线交织成美丽的画面，带给我无尽的喜悦。绣完的作品拿去装裱，可美化生活空间，可供亲朋好友观赏分享。当女性恬静地坐在绣架前，优雅地操持针线，关注创作，同时听着音乐或广播，那种心平气和的过程真的很美妙，让人进入忘却时间的状态。❶

【刺绣传承人　女性F】

2018年，在区文化馆举办的免费艺术培训进社区项目里，我遇到了愿意付诸一切的挚爱"汉绣"，有幸认识非遗传承人王子怡老师，从此走上汉绣创作之路。王老师巧夺天工的技艺，深深吸引了我，她为人谦和，教学严谨，让我持之以恒地追随至今。2021年9月22日，我非常荣幸地举行了拜师礼，幸运地成为王老师的徒弟！从第一幅粗糙的绣图，到老师点评"达到了齐、平、顺，有刺绣精品的特质"，我感到无比激动和喜悦。刺绣不但让我浮躁的内心找到安静的港

❶　金纤. 从红安绣活看传统女性的人格塑造[J]. 新玉文艺，2021（34）.

湾，更磨炼了我的性格，使我多一分安静与稳重，在平淡无奇的人生中，找到了生命的闪光点及为之骄傲自豪的事业！每当音箱播放着柔美动听的音乐，我就会安静地沉浸于各色丝线中，手执小小绣花针，绣出华丽图画，绣出美好生活，内心充盈着满满的获得感和对美好生活的向往。在更深入的学习中，我了解到汉绣文化的博大精深，但难度大就是对自己的考验及挑战。持续的学习，让我对未来充满希望和想象，我憧憬着穿上自己绣制的旗袍，别人投来惊艳、美慕的目光，这是多么骄傲的事！我希望自己的技艺不断精进，更上一层楼，让更多人关注汉绣，喜欢汉绣，融入汉绣，将汉绣文化发扬光大，永远传承。

【刺绣传承人　女性G】

我是一名海外毕业的艺术管理硕士，对当代艺术品和传统艺术品都抱有极大兴趣，这份对艺术的喜爱使我长期流连于各类艺术展览中。一直以来我遵循学院程式化的审美方式，以光、色、面、构图等角度赏析艺术品。一个意外的机会，我学习了刺绣，一开始对于这种传统艺术是有些兴趣的，但是对于能否做好内心比较忐忑。作为一名传统刺绣的初学者，刺绣活动能很快让我进入一种"忘我"状态，不是以一种围观者的好奇或是应试式的急切，而是以一种无功利的趣味心态。一次次地穿针引线，从绣面上歪斜扭曲的线条到平顺的曲线，这种悠闲艺术创作不像是完成一个任务，而像是与一个陌生的智者成为朋友。虽然刺绣的成品依旧稚嫩，但是油然而生的满足感确实令人开心。经过了一段时间的练习后，我从一个只会胡乱涂画的人，变成能与艺术创作和民族元素产生互动的共情者，这种奇妙的体验不仅填补了我艺术创作的空白经历，丰富了我的人生体验，也使我从一个程式化的欣赏者转变为一个拥有创作经历的艺术品评者。刺绣创作的体验，既是我生命长旅中的一束火光，又是我生活心境的一次革新。

【刺绣传承人　女性H】

2021年教师节，在一个汉绣传承人的工作室，无意间看到她当时正在绣的《寅虎添翼》生肖作品，栩栩如生，呼之欲出，再一细看发现其线条宛若行云流水。我就这样初识汉绣，并爱上了汉绣。

于是用一幅扇面开始了初步尝试。扇面是净面的，没有任何绘画基础的我得先把图案描摹上去。在传承人的鼓励和指导下，我在扇面上用笔勾勒出一只充满灵性的梅花鹿和一朵为其缭绕的祥云。因为第二天要回深圳，传承人手把手教我几种需要用到的针法，还发给我两个关于"民间美术造型语言及刺绣文化"和"汉绣审美与技艺实践"的慕课视频。这样，我对汉绣文化的相关知识也有了粗略的认知。

回来之后，周末一旦有空就想着要绣一会儿，10月30日那天，第一幅绣品终

于出炉。细细端详了许久，还是忍不住发了一个朋友圈，出乎意料的是，有那么多善良的圈友点赞和留言，也让我对汉绣爱得愈发深沉。

现在，每次想起手持纤细绣花针的美妙时光，我都给自己腾出至少半天的整块时间。耳边是曾老娓娓道来的诸子百家智慧，手中的五彩斑斓丝线恣意穿梭，仿佛自己是身处两千年前的古楚之国，坐在窗前静静地绣着自己心中各种美好图景的绣娘。暧暧远人村，依依墟里烟，无车马之喧嚣，无案牍之劳形，念此时，我心如莲。

聚焦是美国心理学家尤金·简德林研发的一种心理疗法，是一种身、心整合的练习，是在当下体验心理、身体和灵性合一的存在整体❶。上述传承人的汉绣技艺实践表明，通过持续的艺术活动可以促进心理、身体和灵性的连接，打开通向身体本然智慧和传统审美智慧的门径，由此开启创造力。秩序性刺绣技艺实践可以帮助一个人和内在的真实自我协调一致，聚焦此处而减少彼处的压力，借助具有精神象征意味的图像，帮助个体进入生命的灵性维度。荆楚刺绣的古雅范式和精致技艺为我们提供了一条更具活力的意识领域道路，可以帮助我们触及未曾体验的视界。众多刺绣传承人在交流中都表示，在刺绣中易于进入一种忘我的意识状态，使内心达于平静、安宁而获得精神力量。这种平静和安宁与内心的觉醒关联，是生存和全身心奉献的万物之源。人的身体构造相似，人与人之间的情感、知觉是共通的，这是身体疗愈活动的同理心基础。因此，刺绣制作可以设计成具身心理治疗与聚焦心理的整合性项目，组织团体治疗活动，开展艺术疗愈。同时，体验者还可以借此挖掘内心深处隐藏的艺术天分，因为无数的艺术研究者和艺术治疗师都认为："每个人都是艺术家，每个人都是治疗师"❷。

日本山中康裕的研究表明，视觉艺术创作对言语沟通上存在障碍的患者、医疗护理上有困难的患者、因人际关系难以处理而导致的精神疾病患者和人格障碍导致的人际关系障碍者最为有效❸，艺术疗法是他们与人沟通、交流的一种有效途径。刺绣作为经典的传统美术形式，其审美逻辑和制作形式具有坚实的群众基础，与我们的日常生活和民俗活动紧密联系，加之多年的非物质文化遗产保护工

❶（美）劳里·拉帕波特. 聚焦取向艺术治疗：通向身体的智慧与创造力[M]. 叶文瑜，译. 北京：中国轻工业出版社，2019：9.
❷（美）迈克尔·萨缪尔斯，玛丽·洛克伍德·兰恩. 艺术心理疗法：做自己人生的艺术家和心理咨询师[M]. 傅婧瑛，译. 北京：人民邮电出版社，2021：4.
❸（日）山中康裕. 表达性心理治疗：徘徊于心灵和精神之间[M]. 北京：中国人民大学出版社，2018：43.

作已取得显著成效，实践刺绣活动有助于建构文化认同。在文化自信语境下，中老年或多或少都有传统手工艺情结，青少年学习传统技艺的意愿也在逐年高涨，因此，合理利用刺绣的审美逻辑和技艺智慧，建设具有中国特色及地域文化特色的艺术疗愈项目将有助于提升人民生活质量，从另一个层面而言，也是推动传统美术创新性发展的一个可行性方案。

二、美好生活导向的刺绣图像设计

艺术疗愈应以人为本，通过艺术体验培养人们对生活的热情和担负责任的能力。非物质文化遗产的美术项目承载着深厚的文化内涵，具有普适的艺术价值和传承意义，有利于帮助人们完成实现自我和超越自我的目标。这时手艺人可以担当艺术治疗师，做一个陪伴者、引导者或见证者，而不是寻常心理医生担当的移情对象或解释者❶。图7-1是刺绣艺术疗愈顺利开展的基本要素，通过非遗技艺的传承与制作而引导体验者体会愉悦的景象，激发他们的积极感受，从而提升他们的生活品质，进而树立远大的生活梦想。

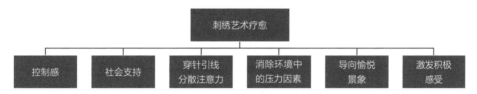

图7-1　刺绣艺术疗愈要素　笔者制作

根据美国艺术治疗师拉帕波特的聚焦取向艺术治疗理论，我们可以利用传统美术图像设计象征美好生活，引导参与者学习刺绣技艺制作图像，展开"身体体会"，形成"控制感"。参与者通过专注于技艺制作，以友好和欢迎的态度面对内心，获得身体上的体会。这种体会经过手艺人或同伴的持续陪伴，将变得逐渐清晰与深刻，进而体会持续实践的意义，朝着成长的方向迈进❷。在刺绣过程中，体会隐含于技艺表现的过程和身体活动中，双手配合制作、手眼协调一致，

❶（美）劳里·拉帕波特. 聚焦取向艺术治疗：通向身体的智慧与创造力[M]. 叶文瑜，译. 北京：中国轻工业出版社，2019：XIV.

❷（美）劳里·拉帕波特. 聚焦取向艺术治疗：通向身体的智慧与创造力[M]. 叶文瑜，译. 北京：中国轻工业出版社，2019：77.

通过色线的选择、技艺的操作和图像的形成，感知艺术工作（包括局部图像的形成）完成时的喜悦，实现个人与内心的对话，寻找生活的意义。另外，聚焦的内在导向和艺术疗愈的外部交流同样重要，因此，设计承载文化记忆的主题和图像的刺绣艺术疗愈产品，让参与者制作的成果引发更多人的关注与交流，其体会才能增加关键性维度，获得朝外的表达，与外界保持互动。神话主题的荆楚刺绣艺术是艺术疗愈的宝贵元素，其可提供聚焦内在的体会价值，也支持向外的艺术表达与交流。因此，可将神话主题的荆楚刺绣艺术创作当作疗愈产品设计的基础，选择具有祥瑞象征意涵的图像，激发参与者积极的感受和情绪。此外，荆楚刺绣来源于生活，可以设计具有应用价值的刺绣艺术疗愈产品，如适用于装饰画、背包、领带、枕套、旗袍等生活用品的绣片半成品，将生活用品制作与艺术疗愈相结合，使参与者真切感受未来美好的生活景象，激发他们的积极情绪和生活热情。

美国艺术治疗师伊迪斯克莫·克莱默注重将"升华"价值与艺术疗法相结合，认为艺术治疗最本质的特点在于帮助患者获得"升华"。通过设置有效的艺术创作程序，让个体获得成长，将那些消极的反社会性的内驱力转化为被社会接受的行为，从而让参与者在这些有益于社会的行为中获得满足感。通过艺术创作，引导个体将失望和愤怒的情绪向积极、乐观的方向转化，这是艺术治疗师的主要职责，配置合理的艺术制作流程，协助个体在现实和幻想之间，以及意识和潜意识之间实现特殊融合[1]。由此可言，在艺术创作中，个体进行"升华"的程度与其创作的品质直接关联，传统技艺在其中担任了重要角色，通过实践而获得传统的审美智慧可以让个体获得升华。因此，在刺绣疗愈产品设计中，技艺难度需要合宜，图像需要有艺术美感，这样制作出来的作品越完整，审美价值越高，参与者获得升华的程度就越高。

三、疗愈刺绣产品的色彩设计

艺术的可贵之处，在于让生命遇见惊艳的时刻。每个人都需要运用正面力量来连接幸福与快乐，也许是具体形象，也许是抽象化艺术语言，从而在相遇过

❶ （英）大卫·爱德华斯. 艺术疗法[M]. 黄赟琳，孙传捷，译. 重庆：重庆大学出版社，2016：95-97.

程中获得精神力量和积极感受，即一种正面、纯真和幸福的力量。色彩是最能感染人的艺术语言，其能量可以激发我们内心深处的爱意。色彩是情感表达最为重要的艺术语言之一，它从物理属性和文化属性两个方面作用于人的视觉感知，进而连接个人的经历和情感，使人生成心理反应。大量的色彩感知研究显示，每一种色彩都会使观者产生不同的心理反应，同一色彩在不同文化背景的地区具有不尽相同的象征性意义。红色是热烈的颜色，我们在春节和庆典时喜用红色，故而有"中国红"一说；绿色让人放松，有象征和平之说；黄色有膨胀感，高贵而华丽，在中国古代是帝王专属之色，等等。除此之外，在中外著述中，还将色彩搭配与个人生辰、星座、性格、时运相关联。基于此，很多心理咨询师都认为色彩具有疗愈作用，将色彩作为艺术疗愈设计的重要元素。

《周礼·考工记》有言："五彩备谓之绣"。刺绣最重要的功能是赋色，刺绣过程就是通过丝线交织获得绚烂色彩效果的过程，而个体可以获得色彩调配的深度体验，故而刺绣艺术疗愈可以结合色彩疗愈的方法，设计刺绣疗愈产品。个性不同，人对艺术的审美感知不同，为了给参与者提供合宜的体验产品，我们在此讨论运用色彩疗愈的方法设计刺绣疗愈产品的合理路径。

根据色彩心灵美学大师上官昭仪的色彩疗愈理论❶，个人有属于自己的"天使色彩"，让此色彩围绕周围，静坐片刻，可以得到深刻及正面的引导与喜悦的感受。具体来说，可以以具有文化记忆的图像为主体形象设计系列色彩疗愈产品，通过制作效果图让参与者想象未来成品的图景，激发其参与制作的兴趣，指导参与者按流程动手制作，静心体验技艺与色彩交织产生的效果，深度体会色彩的力量与技艺的魅力，激发个体对美好未来的想象，实现疗愈目的。一方面，根据色彩在中国历史发展中形成的象征意义等内容设定底色，编写色彩故事，为参与者在选择产品时提供参考；另一方面，选取十二生肖、吉祥图案、山水风景等具有象征意味的图像设计主体形象，采用单纯的技艺和同一个图案设计系列产品的多样绣稿，供参与者自由选择。产品为刺绣材料包，内页附教学视频网址、关于色彩与图像的故事，同时线上视频和线下教学相结合，引导参与者完成刺绣制作。让色彩、刺绣技艺和图像成为一种能量，一种感受，转化成参与者内心正面、纯洁与幸福的力量。本研究团队根据调研数据设计了不同年龄、不同能力和时间投入的多样化疗愈产品，图7-2是笔者根据色彩理论设计的疗愈产品，尺寸可变，耗时和难度都可调整。

❶ 上官昭仪. 天使幸运色[M]. 重庆：重庆出版社，2012.

a. 金黄　　　　　　　　b. 橘颂　　　　　　　　c. 黄色

d. 深绿　　　　　　　　e. 靛蓝　　　　　　　　f. 橄榄绿

g. 紫罗兰　　　　　　　h. 紫红　　　　　　　　i. 天蓝

j. 中国红　　　　　　　k. 雪白　　　　　　　　l. 草绿

图7-2　王子怡、韦秀玉 虎符佑安 色彩疗愈刺绣效果图　30cm×20cm　2022年

四、画绣创作的模式设计

　　画绣是宋代以来流传的一种艺术形式，以绘画为主，局部绣制而成，形成不同材料相互补充的艺术效果。刺绣制作过程耗时长，难以获得完整的艺术效果，结合绘画、布贴、拼贴作为表现手段可以弥补此缺点，同时又可以在局部凸显刺绣的特殊魅力，适用于时间投入短的人群。画绣材料包括：彩色布框、水溶性彩铅、水彩颜料或国画颜料、绣花针、丝线、剪刀、碎布、纽扣、钉珠、杂志图片、美工纸、乳胶等。本项研究将中国传统画绣融入艺术疗愈设计，即设计富含传统文化底蕴的稿图，供体验者绘制或绣制作品。

　　荣格认为，通过无意识的语言呈现出具有矫正作用的冲动，便是疗愈的开始❶。这是艺术治疗的理论依据，如今的艺术疗愈多采用荣格的艺术治疗模式。治疗师通过引导患者以绘画的方式表达某一主题的幻象，折射出内心的无意识，以此辅助心理治疗。此处所讨论的艺术疗愈在某种程度上强调艺术疗愈本身，而不是作为心理治疗的辅助手段。

　　艺术疗愈中，有指定和非指定两种创作方法。提供具体主题或技法的是指定创作方法；没有具体主题或方法的是非指定创作方法。在指定创作方法中，可提供"自画像"（**图7-3**）"家""爱人""春天""诗与远方""梦"等主题的艺术赏析作品，引导参与者围绕主题，根据记忆、情感和个人兴趣创造图像，鼓励他们用视觉语言表达内心世界。创作时通常让参与者根据画面需要进行拼贴或是增加刺绣内容，手艺人提供技艺支持，如果画面完整也可以单纯绘制而不添加其他材料。非指定创作方法通常让参与者创作没有先入之见的绘画或手工制作，凭直觉自由表达自己。这种自发性创作使他们抛弃自我意识，跳出"自我"与"非我"的框架，放弃去模仿的念头，也使画作具有创新性，创造出有意义的原创性作品。

图7-3　韦秀玉 自画像藏书票 铜版 8cm×13.8cm 2008年

❶　（瑞士）卡尔·古斯塔夫·荣格. 红书[M]. 周党伟，译. 北京：机械工业出版社，2016：22.

本研究团队准备了微喷稿图绣绷和空白绣绷供参与者自行选择。对于绘画经验、动手能力不同的参与者而言，可以轻松选择合理方案参与刺绣，获得艺术疗愈。打印好有色稿的画框后，通过演示有秩序感的刺绣针法让参与者在图上绣制，使色彩丰富的丝线覆盖饱和度不高的底稿。秩序性针法的制作有益于个人内心的调适，参与者长时间沉浸于自己选择的色彩情景，连续练习技艺实现身心的修炼，制作出自己心仪的作品，获得升华。在已有画稿上刺绣，可以鼓励一些在艺术创作上缺乏经验的参与者轻松投入艺术制作，体味创作者的艺术理念，通过长时间的制作获得原作的惊艳效果而实现深度共情。让参与者逃离个人记忆而迅速进入一个新奇的世界，有助于参与者忘却或逐渐缓释烦忧。

微喷绣稿可以神话为主题，设计鲜明色调供参与者选择。神话主题易于引导参与者走出现实情境，进入一个冥想的心理空间。正如荣格所主张的：神话是意象思维，假如每个人身上仍然存在着某种发生学的无意识，这层无意识由神话意象构成；典型的神话与情结的种族心理发展特征相一致，处于核心地位的是英雄神话，象征一个人的生命过程，即努力变得独立并摆脱母亲的保护❶。这是集体潜意识的早期讨论。神话与幻想、梦、潜意识关联，其功能并不一定是愿望的满足，而是起着平衡或补偿作用，为未来铺路。荣格在文章《如何避免心灵分裂》中说："神话故事的意义在于为人类的生命赋予一种意义，这样的思想使他们获得了一种崭新的价值观，从此，他们有了人生的目标，并感受到希望和幸福"❷。现代人和古代先民一样，需要具有神话色彩的象征物带来对美好未来的预言和启示。每个人的心灵都有社会与文化的历史积淀，保存着远古时期的印迹。社会族群具有共同的文化记忆，这与荣格所说的"集体潜意识"相近，古老而神秘。神话传说流传至今，其能量依然存在，我们可以最大限度地利用这种能量，改变我们的生活态度，提升生活质量。虽然我们已经远离传统的生活方式，但我们依然可以在古老的、具有象征意义的神话空间和艺术视界中找寻欢乐❸。

将神话图像设计为疗愈产品的主体形象，设置合宜的制作程序，可以让参与者徜徉于神话的气氛中，增强精神力量。本课题中，研究团队设计了以鹿、山神、花神、石神等意象表现图像为主体形象的系列产品（**图7-4**），同一图像设计了红、蓝、绿、黑白、紫等颜色供参与者选择，充分发挥色彩的疗愈功能，同时配

❶ （瑞士）卡尔·古斯塔夫·荣格. 红书[M]. 周党伟，译. 北京：机械工业出版社，2016：10-11.
❷ （瑞士）卡尔·古斯塔夫·荣格. 潜意识与心灵成长[M]. 常春藤国际教育联盟，译. 北京：现代出版社，2016：4.
❸ （瑞士）卡尔·古斯塔夫·荣格. 潜意识与心灵成长[M]. 常春藤国际教育联盟，译. 北京：现代出版社，2016：28-29.

a. 花之语 b. 山之语 c. 花之语

d. 山之语 e. 呦呦鹿鸣 f. 花之语

g. 山之语 h. 石之语 i. 山之语

图7-4 韦秀玉 画绣疗愈系列产品 30cm×30cm 2022年

置丝线，传授基本制作技艺，并陪伴参与者完成手工艺品，同时组织他们交流讨论，搭建线下线上虚实相生的交流平台，帮助参与者实现心灵成长。

对于以单色造型的画面，通过绣制明度不同的同类色丝线可获得和谐的艺术效果，单色可以凸显精神性象征意味，让参与者进入一个纯粹的心理视界。针法以滚针为主，后一针从前一针的三分之一处出针，角度控制在30°以内，往前绣三分之一的长度，丝理平顺，根据色稿的浓淡变化控制丝线的密度和颜色。例如，对于《呦呦鹿鸣》的线性造型 [图7-4（e.）]，采用锁针为主，辅以打籽针，针法单纯，易于掌握。重复、规律地抽拉丝线即可获得绚烂的视觉效果，让参与者获得最佳体验的同时，也收获了刺绣技艺与审美法则，实现个人成长。

"创造是人类普遍的需求，为艺术治疗的出现铺平了道路"❶。心理学家唐纳德·温尼科特在对儿童进行心理治疗时常采用"涂鸦游戏"，借助这些作品，治疗师与儿童易于顺畅交流，儿童能将之前难以表达的想法和心情说出来，让治疗师了解儿童所面对的困难。因此针对低龄参与者，可以设计融涂鸦与刺绣于一体的自发性画绣创作模式。参与者在不同色彩的绣地上用水彩、国画颜料或可溶性彩铅自发涂抹，可具象写实，也可抽象表现，不拘泥于题材和形式，再结合刺绣材料、布贴等制作局部，从而表达自我，提升动手能力。这种采用多种媒介的制作增加了质地和触觉的丰富维度，材料的选择本身也具有一定的疗愈作用。对于不擅长绘画的个体而言，拼贴有意义的图片可以让他们感到安慰而达到放松状态。这些作品可以提供给治疗师，让他们发现参与者存在的问题，辅助其心理治疗。一个个体，无论是哪个年龄阶段，通过绘画游戏，都可以培养创造力，形成完整的人格，并在这个过程中发现自我，调适自己的状态❷。因此，自发性画绣适合年幼或比较内向的个体，促使个体尝试用视觉语言表达自己，获得深入的交流。自发性艺术创作通过自由联想，鼓励参与者进行符号沟通和真诚表达，展露他们潜意识的幻象和想法，因此治疗师可以引导他们在创作中观看线条的规律，从中找出图形、物象，再扩展完善，深入描绘或添加丝线等综合材料。通过这种表达，让参与者发现自己的创造天赋或个性特色，为未来的生活增添乐趣，增强信心。

指定和非指定的艺术创作方法通常在艺术治疗的不同阶段使用，治疗师可以根据治疗对象、治疗目的选择具体方法，也可以根据参与者需求、兴趣和偏好来制订特殊的计划。以患者为中心展开艺术疗愈时，手艺人和治疗师都要尊重患者，鼓励他们积极表达，以人的成长为导向，尽量避免解读他们创作的图像，因为人们使用的图像和艺术语言没有完全对应的象征意义，如果误读将不利于参与者的心理治疗。

五、曼陀罗刺绣疗愈产品设计

荣格在受到挫折时，创作了大量的曼陀罗绘画，而后意识到曼陀罗绘画对

❶ （美）凯西·马奇欧迪. 以画疗心：用艺术创作开启疗愈之旅[M]. 黄珏苹，谢丽丽，译. 北京：中国人民大学出版社，2019：108.

❷ （英）大卫·爱德华斯. 艺术疗法[M]. 黄赟琳，孙传捷，译. 重庆：重庆大学出版社，2016：102-107.

自性认同的意义，创立了相关艺术疗愈知识体系。荣格认为，通过创作曼陀罗绘画，可以调整内心世界的秩序，听从内心的安排，实现自性认同，保护自我，促进自我的完全发展。艺术治疗师往往通过营造自由与受保护的气氛，让参与者产生移情而激发自性，绘制曼陀罗作品而彰显自性，从而整合心灵而获得疗愈。

曼陀罗绘画的基本要素包括：

（1）**曼陀罗的形象是一个意涵丰富的圆。**其基本结构是在一个圆圈内作画，凸显圆心中心位置的图像，其他图像围绕圆心起着保护作用。荣格将曼陀罗中心视作自性区域，对外周图像起着协调作用。

（2）**曼陀罗绘画属于象征性表达。**画者通过图像、意象、色彩、线条等元素表达内心的情绪或无意识中的原型。

（3）**曼陀罗绘画是实现画者自我成长的工具。**在曼陀罗绘画过程中，画者通过有序绘制自觉启动的无意识的自性原型，实现自我调节，将心绪有序整理。

由于大部分心理治疗师仅将曼陀罗绘画作为心理咨询的参考分析手段，缺乏持续性应用。因此本研究团队选取具有神圣艺术价值和人文内涵的敦煌曼陀罗图像符号，结合凝结传统疗愈智慧的刺绣技艺，设计了适用于不同群体的多样化曼陀罗刺绣疗愈产品。

（一）彩绘+曼陀罗刺绣

首先，提取敦煌壁画中的龙、凤、鹿、兔、马、飞天、祥云、山、树、莲花等具有神圣象征意义的图像，设计曼陀罗刺绣稿图。将稿图喷印于丝绸上，将其绷框固定。然后根据年龄和审美趣味进行分层设计，可以将同一图像设计成不同的色调供参与者挑选，挑选的过程也是治愈过程，也可将其作为心理分析的参考。稿图分线稿和色稿。参与者可以选择线稿，在上面以彩笔代针涂色，也可以先涂色再绣制轮廓线，或局部绣上颜色。若选择色稿，色稿上有打印的颜色，可以在上面用丝线绣制块面获得浓丽的色彩和特殊技艺效果，也可以只在轮廓线上绣制线条，在短时间内轻松获得饱满的艺术效果。

秩序感是曼陀罗刺绣稿图设计中的重要标准，荣格的曼陀罗绘画就使用大量概括的几何形，并强调图形的重复性、对称性，使作品达到圆满的形式，给制作者正向的体验。王子怡设计的《太极双凤图》(**图7-5**)，通过左右金银二凤的环绕构成动力感十足的太极图像，参与者绘制或绣制具有哲理意味的图像而进入冥思状态，从而调整思绪。在涂色或绣制时，参与者通过心理投射机制赋予图形意义，寄托个人情丝，获得精神力量。金纾设计的《国泰民安》(**图7-6**)，巧妙采用

图7-5　王子怡　太极双凤图　汉绣　29cm×29cm　2017年

图7-6　金纾　国泰民安　汉绣　35cm×35cm　2022年

图7-7　韦秀玉　喜上眉梢　汉绣　39cm×39cm　2021年

楚凤、牡丹花等传统图像，以曼陀罗为基本构成模式，点缀抽象化的曲线，画面灵动，鼓励参与者修炼身心，如凤凰涅槃一样灿烂，塑造更好的自己，实现自我认同。笔者设计的《喜上眉梢》(图7-7)，以具有吉祥意味的喜鹊作为中心图像，用墨色绣制寒梅，突出清冷的感觉，隐喻梅花香自苦寒的刚毅之气，以及凌寒独自开的傲骨精神。画面下方是黄澄澄的琵琶果实，喜鹊立于寒梅枝头，预示风雨过后即是硕果累累的美好未来，营建了一个充盈祥瑞、坚毅气氛的图景，借此引导参与者体验寒冬景致，实现共情，鼓励他们走出低谷。

（二）意象绘画+曼陀罗刺绣

这种形式是在空白绣地的画框内，引导参与者根据自己需要绘制一定大小的圆圈，并在圆圈内描画图像或符号，表达心中的所思所想，化解压力。材料最好是毛笔、水墨、国画颜料，以便和刺绣、布贴等材料结合。画面主题内容可以自行选择，如自画像、即刻心情、音乐内容、年俗文化、自然山水、吉祥花鸟、珍禽瑞兽、梦幻世界、生命意象等。

参与者可以把画面看成一面镜子，想象镜中的自我形象，自由组合物象，表现内心世界。这是一种自我评估，也是稳固、提升自我能力的重要过程。参与者也可以在画中表达自己此时此刻的心情，关注当下，放下令自己不愉快的人和事，或是主动把消极的情感表达出来，积极体验绘画与刺绣制作的乐趣，获取心灵的平静。参与者还可以随意描画，不设定任何主题和内容，播放轻松的音乐，随性表达由音乐引起的情绪或想象，再剪贴布料，或是在上面刺绣、钉上纽扣等装饰器物，心随手动，触摸丰富的材料，进行创造性表达，获取超乎寻常的视觉体验，实现个人成长。

梦境分析是心理治疗的有效手段，参与者可以在圆形中描绘自己近期记忆犹新的梦。在绘制过程中，参与者把梦境用视觉形式表述出来，实现对梦的审视，加深自己对梦的思考，释怀无意识中困扰个人的因素。

生命意义是人在低潮时最困惑的问题，需要具有象征生命精神的图像来激励参与者积极选择，勇敢前行。因此可以从传统文化记忆中选取具有祥瑞象征意味的神鸟、瑞兽等，参考描绘制作。绘制的过程可以让参与者体验到自性的超越感，指引自己寻找生命的方向。传统艺术中的神灵图像都是人类自性所投射的象征之物，这是我们当代自性提升的丰富资源。通过象征的方式引导参与者表达生命，思考生命的意义，汲取传统文化中的积极因素，克服阻力，获得精神力量。比如绘制一幅生肖，可让自己长时间沉静在祥瑞的氛围中，获得生命的动力。

六、刺绣的团体疗愈

人是一种社会存在，会受到社会力量的影响和驱动。团体治疗是根据参与者的性格和特征，将参与者组建为一个整体来开展心理服务工作，帮助参与者克服困难、释放压力、疗愈身心，将临床体验心智化，进而实现自我救助。团体治疗的有效性已被大量研究证明，是一种有效的心理咨询与治疗方法，也是一种有效的教育与促进成长的方法，广泛应用于中小学校、高等院校、企业组织、医疗健康部门、社会福利机构等的心理服务活动中。相对个别治疗而言，团体治疗和人们真实生活情景贴近而更加有效增进个人的心理健康，在团体中学习到的技艺、态度和行为，改变的情感与认知，更容易迁移到个人日后的现实生活中[1]。团体治疗适用于不同程度心理问题的团体活动中，是一种高效的心理治疗手段，包含的疗效因子有：希望重塑、普通性、信息传递、利他主义、原生家庭的重现、社交技巧、行为模仿、人际学习、团体凝聚力、宣泄、存在意识等[2]。

以传统手工艺为文化基础的艺术疗愈，以帮助人们在文化背景下探索他们的关注点为目的，同时借鉴阿德勒团体治疗的多元文化应用方法，合理利用其认知和行动导向技术。通过交流与体验社会中热议的传统美术和技艺（图7-8），帮助参与者思考个人在社会发展中的作用，关注民族文化艺术，寻求生活的意义，探寻归属感，在团体合作过程中成长。阿德勒团体治疗重视家庭在人格发展中的影响力，重视社会联系以及社区团体活动，具有心理教育性质，关注社会、历史和未来，具有广阔的应用空间，适于处理较为广泛的问题[3]。

如今，团体治疗已相当成熟，刺绣团体艺术疗愈可依据团体治疗方案设定基本要求和流程，下文以女性焦虑团体为例进行讨论。女性团体具有多样性，以刺绣作为媒介强调共同的主题，即女性的刺绣体验，让成员感受到她们不是孤独的，分享并批判性探索她们内在的、有关自我价值和社会地位的思考。刺绣团体向女性提供一个社交网络，减少她们的孤独感，培养自豪感，以及创造一个鼓励分享体验的空间，帮助女性了解她们关心的问题，并在改变她们工作和生活压迫

[1] （美）杰罗姆·S. 甘斯. 团体心理治疗中的9个难题[M]. 班颖，李昂，译. 北京：机械工业出版社，2020：Ⅳ–Ⅸ.

[2] （美）亚隆等. 团体心理治疗：理论与实践[M]. 李敏，李鸣译. 北京：中国轻工业出版社，2010：1–2.

[3] （美）玛丽安娜·施耐德·科里，杰拉尔德·科里，辛迪·科里. 团体心理治疗[M]. 涂翠平，夏翠翠，张英俊，译. 北京：中国人民大学出版社，2022：83.

a. 水仙　　　　　　　　　b. 采药

c. 融梨　　　　　　　　　d. 奇石

e. 寒梅　　　　　　　　　f. 文鹿

g. 木瓜　　　　　　　　　h. 芙蕖

图7-8　十竹斋画绣疗愈产品　30cm×30cm　2022年

性环境方面起到作用。团体成员通过分享经历、智慧和勇气认识到自身的价值和能力，从而走出低谷，改善个人的生活处境。

具体流程如下：

其一，设定团体目标。主要是培养让女性感到足够安全的治疗关系，静心体验乐趣生活。团体的建立是为了营造一个安全、愉悦的环境，赋予女性力量，改善她们的自我认知和对生活的理解。希望在团体活动结束时，所有成员都能学会恰当地利用丝线制作图像，用言语表达自己的感受，认识到自己的优势，培养她们快乐生活所需的技能。

其二，根据参与者问题组建团体，筛选成员。成员必须已经做好准备，并愿意在一个治疗性环境下与其他成员互动，这可以根据她们的交谈，以及和别人相处的意愿做出判断，可以利用案例记录和临床印象来辅助筛查。治疗师邀请她们参加团体咨询，强调她们可以在任何阶段拒绝或退出，让她们感到自己拥有选择的权利，赋予她们力量。具有相似年龄、经历、兴趣的成员对团体的运行和气氛尤为重要。如果团体是封闭式的，在初始阶段让成员互相了解、建立基本规则和确定个人目标。此阶段让成员了解刺绣制作的意义与价值，重点培养信任和融洽关系，强调定期出席、守时、保密、持续制作，产生合理且必要的压力来应对将来的阻抗。本研究团队基于咨询师的推荐组建了3个团体，共26个成员。

其三，营建一个艺术氛围浓郁的刺绣疗愈空间（图7-9）。通过展示具有健康美的刺绣作品，让成员感受刺绣的艺术魅力，让艺术世界勾连未来幻想的美好生活。同时，准备好不同难易程度、艺术风格、图像和色彩的刺绣图稿（可以是喷印好的画框，也可以是扇面、围巾等日用品，提供稿图让成员自己过稿），或空白画框（先画再拼贴、刺绣），以及绣花针、剪刀、水性颜料、铅笔、可溶性彩笔等材料。

图7-9 刺绣疗愈空间 笔者制

其四，团体活动过程安排。将指导性和非指导性技术结合运用到团体活动过程，团体成员每周会面一次，每次持续75分钟左右，为期12周。活动内容大致分为三个部分：热身、工作、结束。第一次接触刺绣时需要较长时间了解荆楚刺绣相关的历史及技艺。每次刺绣前有5~10分钟的热身交流环节，包括成员描述

自己的今日感受，反思上一次学习的内容以及回去练习后的情况，讨论接下来的工作等。接着是25～55分钟的刺绣工作阶段，成员可以专心刺绣，也可以相互交流。最后用10～15分钟做总结，分享学习的心得体会，讨论的重点是学到了什么，思考刺绣活动对个人生活的影响，不同的学习阶段讨论的问题各有偏重。

在团体活动的最后阶段，可以帮助成员们回顾整个活动过程以及个人所学及所获。可以给成员们一份结构性问卷，总结学习情况以及所取得的进步，制订未来计划，明确将来需要做的工作。团体应成为成员获得相互支持的系统，是她们将来成长的资源。

最后，评估团体效果。 尽管没有针对团体效果的绝对量化数据，但可以在后续会谈中以调查问卷、心理测试题等形式评估团体效果，也可以安排后续行动，巩固所学，并提供新的支持，通常安排在6～12周后为宜。在后续会谈中，可设计以下问题：①你最喜欢团体中的什么？②你最不喜欢团体中的什么？③团体结束后你获得什么改变？❶

评估时，引导团体成员用"更好""更糟""没有变化"来描述自我，评估的内容包括：学习、工作、友谊、爱情、与家人关系，以及调整和照顾自己的能力。本研究团队对参与荆楚刺绣团体疗愈的26个成员进行了后续调查，结果表明团体成员通过在一个安全的空间分享生活、情感、事业等方面的问题，获得了自我改善，同时还获得了可以应对困扰她们生活和情感的乐趣艺术表达技能。

荆楚刺绣艺术疗愈可以说是一种体验和关系取向疗法，也可以称为体验式疗法。疗愈过程可视为治疗师和团体成员共同开启的一段旅程，可以丰富团体成员的感知和生活。治疗师与团体成员之间的关系在疗愈中起着重要作用。治疗师应尽量让团体成员感受到关心，了解到和其他成员之间真诚联系的意义，这可以为工作开展打下基础。在荆楚刺绣艺术疗愈中，可以让团体成员感知荆楚刺绣承载的地域文化特色及荆楚刺绣的独特魅力，培养艺术创造精神，提高觉察力，润物细无声地影响团体成员的思维、感觉和行为模式。基于此，荆楚刺绣艺术疗愈需要把握以下要点：

①团体领导者与成员关系的质量是成员积极变化的催化剂。
②团体领导者应营造成员之间真诚交流的氛围。

❶ （美）玛丽安娜·施耐德·科里，杰拉尔德·科里，辛迪·科里. 团体心理治疗[M]. 涂翠平，夏翠翠，张英俊，译. 北京：中国人民大学出版社，2022：285-290.

③让团体成员感受到刺绣艺术表达和交流的安全感。

④团体领导者的主要职责是与成员一起参与团体活动，主动表达自己。

⑤团体领导者应示范荆楚刺绣制作，并邀请团体成员体验、参与艺术制作。

⑥团体领导者要根据成员反应，灵活地调整活动内容与方式。

⑦团体的基本工作由团体成员完成，团体领导者的工作是鼓励成员尝试艺术表达，思考新的生活方式，并营造轻松的氛围。

⑧要激励团体成员感受荆楚刺绣艺术的魅力，并积极交流，将艺术体验作为改变一个人的思想和行为的有效途径。❶

荆楚刺绣艺术疗愈的团体治疗技术更多用于提升参与者的体验，而不是改变参与者的思维、感觉和行为。本研究团队通过一段时间的试验发现：针对女性抑郁症参与者的刺绣团体心理治疗效果明显，可有效减轻参与者的抑郁症状，提高她们的好奇心、自知力、社会功能与生活质量。荆楚刺绣团体心理干预在契克森米哈赖等学者的积极心理学指导下给予参与者行为、认知干预，培养充实、快乐、自信的积极心理，促使参与者的自知力与生活态度转变，增强生活信心、自我认同感和文化认同感。经过刺绣团体的心理治疗，促进团体成员交流，带动她们重新认识自我，积极学习新的人生态度、行为方式和生活态度，在重新认识自己的过程中学会包容、接纳他人，逐步采取积极的方式面对生活和未来。在团体活动过程中，要注重用言语与作品对话，引导成员之间相互欣赏，发现其他成员在刺绣制作中的优点，相互帮助，消除生活与工作带来的压迫感，表达自己的担忧、秘密、希望和梦想，找到表达自己的"语言"。作为一个女性团体，其优点是利于展开女性的性别分析，帮助女性意识到她们的优势，以及造成她们痛苦的外部原因，辨别令她们担忧的内部原因。该试验说明，荆楚刺绣艺术疗愈活动有利于实现个人成长。因此可以与学校、美术馆、文化馆、社区、医院联合组建荆楚刺绣文化体验活动，让已获得刺绣疗愈的人参与到交流活动中，分享经验，在自助、助人过程中实现艺术疗愈的可持续发展。此外，还可以为参与者举办各种与刺绣文化相关的聚会、庆典活动、展览以及研讨会，共同打造美好生活景象，以美愈人。

本研究团队还到医院进行了为期一周的刺绣团体疗愈活动。这个团体包括10岁至50岁的青少年，都是病情较为严重的住院病患，病因各异。在活动中，

❶ （美）玛丽安娜·施耐德·科里，杰拉尔德·科里，辛迪·科里. 团体心理治疗[M]. 涂翠平，夏翠翠，张英俊，译. 北京：中国人民大学出版社，2022：83-84.

患者表现较为积极主动，一些患者呈现出强烈的表现欲望。治疗师也表示刺绣疗愈效果显著，一些有交流障碍的患者与病友关系变得缓和，一些之前很少参与团体活动的患者也积极参与，在交流环节较为欢快，相互欣赏、鼓励，体会刺绣艺术带来的惊艳时刻。由于住院病患不能使用针和剪刀，故而研究团队采用以彩笔代针线的方式让其进行刺绣体验。活动过程如下：首先，展示刺绣原作，吸引患者兴趣；然后，播放刺绣技艺演示视频，使患者了解色线造型的技巧；接着，让他们选择曼陀罗画稿（**图7-10至图7-21**），画稿用啫喱彩笔按照刺绣技艺原理绘制，最受欢迎的曼陀罗画稿包括十二生肖、凤、鹿等具有神话色彩的瑞兽主题内容；最后，研究团队举办了一个即兴的展览，张贴患者的画作，组织他们交流讨论所画内容和感受（**图7-22**）。

图7-10　韦秀玉　金牛献瑞

图7-11　阳新布贴　生肖兔

图7-12　韦秀玉　寅虎添翼

图7-13　韦秀玉　玉兔欢舞

图7-14　阳新布贴　生肖狗

图7-15　俞依依　遇兔呈祥

图7-16　韦秀玉　湘夫人·麋

图7-17　阳新布贴　生肖蛇

图7-18　余丽梅　兔来运转

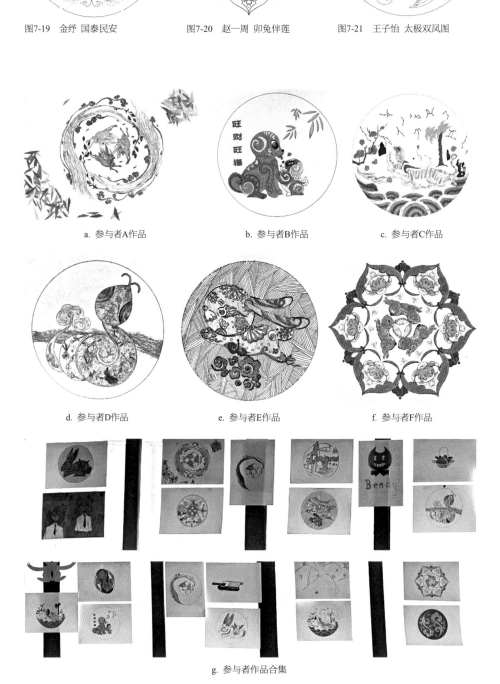

图7-19　金纾　国泰民安　　　　图7-20　赵一周　卯兔伴莲　　　　图7-21　王子怡　太极双凤图

a. 参与者A作品　　　　b. 参与者B作品　　　　c. 参与者C作品

d. 参与者D作品　　　　e. 参与者E作品　　　　f. 参与者F作品

g. 参与者作品合集

图7-22　刺绣曼陀罗艺术团体疗愈作品展览

研究团队还通过后续的问卷调查和会谈了解此次刺绣体验的疗效。绝大部分患者表示喜欢并愿意继续参加这样的刺绣疗愈活动，活动前期的刺绣文化和技艺介绍激起了他们强烈的好奇心与表达兴趣，吸引他们投入身心绘制刺绣曼陀罗画稿。他们最喜欢后面的艺术展览和交流讨论环节，相互鼓励使他们增加了自信，在一定程度上改善了他们人际间的交流。

由此可言，精心设计刺绣疗愈产品和策划活动流程，合理筛选成员组建团体，在团体疗愈结束后进行有效评估，能够获得较好的艺术疗愈效果。但此项研究时间略短，样本数量较少，研究深度有限，仅对参与者短期内的干预效果进行了研究，并未深入探究其远期效果，还有待继续跟进。

小结

借鉴西方的艺术疗愈方法，尝试从东方传统艺术中发掘疗愈资源，合理利用传统艺术的技艺与内涵构建本土艺术治疗模式，是艺术疗愈与时俱进另辟蹊径的合理探索。艺术作为时代发展的产物，各地文化遗产中皆有丰富的传统艺术遗存，如何将传统艺术融入当下生活，是值得我们深入探讨的课题。教育与发展取向是艺术疗法的重要类别之一，在艺术活动过程中，重心不是艺术水平的提升，而是关注学生内在心理经验的变化与改善。在新时代科技发展和文化自信的语境下，我们应发掘地方优秀传统文化资源，充分利用信息技术等科技手段进行数字化传播与交流，在时代特性和民族根性基础上建构深沉的文化认同，让艺术疗愈过程融入浓郁的人文关怀和人本精神。将传统手工艺美育与艺术疗愈相结合，应用范畴不局限于服务心理疾病患者，而是面向广大民众，能够助力心理健康建设，促进社会稳定和人际关系和谐，提升公众幸福感，助推中国特色的社会精神文明建设。我们可以充分利用现有资源建设荆楚刺绣疗愈空间，为大众搭建交流平台，为刺绣爱好者、艺术疗愈需求者提供体验和交流机会。同时建造荆楚刺绣疗愈研究基地，通过双向互动，推进艺术疗愈和传统美术传承事业的健康发展。

快节奏的都市生活方式使人易于感到孤独与冷漠，可以合理利用传统手工艺组织艺术疗愈活动，让参与者在学习技艺、制作作品、分享作品、获得反馈以及线下或线上的展览中，得到自我成长，这是艺术疗愈的核心意义所在❶。就刺绣

153

❶ 沈森. 非言语沟通——艺术疗愈对灾后心理重建的"介入"[J]. 美术观察，2020（8）.

创新的角度来说，为了方便更多人参与刺绣疗愈活动，可以设计合宜的刺绣疗愈产品，从主题、色彩、图像、技艺等层面着手，让参与者自由选择，并配备技艺制作视频辅助学习；也可以和治疗师、咨询师联合组建刺绣团体开展艺术疗愈活动，充分发挥刺绣制作的媒介作用，组织参与者积极交流，帮助他们获得改变与"升华"。人人都可以成为艺术家，合理的文创产品与科学设置活动过程可以帮助个人成长为艺术家，使人形成从向外求证转为向内感受的思维习惯。艺术本身就是疗愈，制作过程即是疗愈过程，生命在学习中升华，在文化交流中获得支持与力量，从而内心变得宽广与深沉。

建设传统手工艺体验中心可以为联通传统手工艺文化与大众生活搭建平台，也可以推进文化和旅游的深度融合，助推经济的发展。目前，人民群众对传统手工艺体验充满热情，尤其是亲子家庭，但常规的可持续性服务不足。这需要相关文化部门进行人才培养、政策支持、财税扶持和宣传服务，以及调动市场的积极性，顺应社会发展需要形成多行业人才合作的机制体制。各地可以利用高新技术建造虚实结合的多样化传统手工艺体验中心，顺应文化与旅游融合的发展趋势，设计地域性、生活化、个性化的体验产品，助推传统手工艺文化的产业化发展。

一、建设路径

党的十九届五中全会明确提出未来实现奋斗目标的具体举措包括："繁荣发展文化事业和文化产业，提高国家文化软实力"。文化产业是从事文化产品和服务的生产经营活动，以及为生产和经营提供相关服务的行业活动，其最终目的是满足人们的精神文化需求。文化产业是体验经济发展的产物，强调文化创意，关注个性，作为国家的软实力，它在国际事务中也起着重要作用。我国目前的文化产业呈现蓬勃发展态势，但尚未成熟，其内涵有待进一步深化。如今，人们的闲暇时间增多，全社会的文化及精神消费需求都有所增加，休闲浪潮即将到来，需要大力发展文化产业。

文化和旅游的深度融合有助于推进文化产业的繁荣发展。随着大众文化消费的体验化和个性化发展，文化消费市场呈现分众化、圈层化、垂直化特点，新人群、新圈层的文化需求带动产品创新和市场进一步细分，不断释放文化旅游活力。旅游业将从过去的单一景点向整合区域旅游资源、配套设施、自然生态、公共服务、文化体验及传播等的全域旅游转变。通过提高服务品质与改善文化体验设施相结合，建设一批富有文化底蕴的传统手工艺旅游项目，可以为大众提供区域内沉浸式旅游服务，带动经济和文化的协同发展。

2021年，文旅部发布《"十四五"非物质文化遗产保护规划》，其主要任务包括："完善非遗传承体验设施体系。统筹建设利用好国家非遗馆，建设20个国

家级非遗馆。鼓励有条件的地区建设地方非遗馆，推动国家级非遗代表性项目配套改建、新建传承体验中心，鼓励建设具有民族、地域、行业特色的非遗专题馆，鼓励社会力量兴办非遗传承体验设施，形成包括非遗馆、传承体验中心（所、点）在内，集传承、体验、教育、培训、旅游等功能于一体的传承体验设施体系"。《"十四五"文化产业发展规划》中，还强调要完成"100个沉浸式体验项目和100个数字艺术体验场景"。近年来，为响应国家的战略部署，各地都在努力探索传统工艺新的传承模式，组织适应文化发展需要的各种活动。许多非遗传承馆和基地在村落、景区、高校和社区中设立，在非遗传承与文化传播中发挥了积极效用。然而，也存在诸多问题：其一，一些建设于旅游景区的非遗传承馆，主要针对游客短时间的观摩体验，属于单次、短期、浅层的文化体验，难以融入日常生活；其二，只适于有时间、有兴趣、专程前往的特殊人群，普及面窄；其三，非遗传承馆的增设和运营管理不佳，师资水平良莠不齐，难以保障消费者的合法权益，非遗传承效果欠佳；其四，一些传承人将技艺视作私家财产，不愿倾囊相授或对习艺者提出苛刻要求，阻碍了非遗的合理保护与传承；其五，文化部门组织的大量非遗进社区、进校园活动，由于时间短，范围小，传播深度和广度不足。对于广大民众而言，要想使其深度研习传统文化、非遗文化，使之融入生活，建设体验中心是有效途径之一。学界已有一些文章研究具体区域传统手工艺或非遗体验中心建设的具体问题，但对体验中心建设的必要性、合理性等方面的研究不足。本项研究探讨建设荆楚刺绣体验中心的可行性、类型、体制机制、框架、体验式产品设计等问题，助推传统手工艺文化产业的健康发展。

（一）建设刺绣体验中心的可行性分析

日本武藏野美术大学前校长水尾比吕志曾说："机械技术和信息的文明，以生活的便利和便宜为基准来判断并评价的风潮蔓延开来，几乎朝着扩大其功能的方向暴走。另外，现代的人类社会，在物质丰富的时代里，在物质文明的快乐毒素下，正常工作着的人们的心被麻痹"。当代社会发展迅速，易于出现突发事件，使民众产生混乱和心理危机，文化体验场所举办的各类文化活动，可以强化个人和社区的应对能力，培育人的归属感，为人们提供增进交流和洗涤身心的场域❶。

当前的沉浸式体验项目主要通过科技元素打造装置、戏剧、舞蹈、音乐等

❶ 詹一虹，龙婷. 城市韧性视角下城市文化空间与城市危机应对的探索[J]. 理论月刊，2020（7）.

多种手段的立体空间结构，调动观众的视觉、听觉、触觉、嗅觉等多种感官，使观众产生强烈的沉浸感。然而，这些沉浸式体验项目大多是短期的、单次的活动，未能融入民众的日常生活，未能持续满足人们的精神文化需求，无法帮助人们形成有幸福感的生活方式，故而可以说是表层的体验。更有甚者，将沉浸式当作欺骗性营销手段，制造噱头，质量堪忧，屡遭差评。由此可言，发掘本土文化资源，建设高质量的体验项目和文化传承体验设施体系是推进文化产业健康发展的重要命题。在文化自信语境下，中国的"沉浸式"体验项目正在逐步建构本土特色生产模式，将具有传统文化属性的产品纳入"沉浸式"框架，打造文化特色项目。民众参与制作传统手工艺品，把体验品和传统技艺带回家，融入日常生活，即是一种可持续性沉浸式体验活动，可以丰富人们的精神世界，增强精神力量，更好地满足多层次的文化需求，使大众享有更加充实、更高质量的文化艺术生活。刺绣是一种修炼闲静品性的极佳项目，文化创意者可以根据当代生活和审美需求，建造文化体验中心，为传承人和民众搭建交流平台，研发适于大众体验的手工艺产品。同时，建设多功能刺绣体验中心对荆楚地方文化建设具有重要意义，可引导民众积极体会传统技艺的魅力，参与文艺创造，使大众对传统手工艺文化的体验从浅层升至深层，提升生活品质，获取幸福。

（二）多样化形式

当代消费倾向于体验，大众对文化活动的要求呈现出参与性特质，传统手工艺体验可以成为一种新消费方式，让被誉为"指尖上的艺术"的传统手工艺与现代流行的文化符号相互交织，迸发出新的活力。口传身授是传统手工艺传承的主要方式，但短时间的语音和视频很难记述手工艺人长久积累的经验，而建设多样化的体验馆，为传统手工艺文化的传承提供各种场所，将有效促进传统手工艺的传承与发展。

1. 利用在地性优势建设乡村刺绣体验馆

中国传统村落中有丰富的传统手工艺项目资源，可以合理利用这些资源建造体验中心，将非遗传承与美丽乡村建设、农耕文化保护相结合，以空间环境营造文化氛围，让外地访客体验传统手工艺的同时，体会乡村生活。此外，体验中心开展传统手工艺活动，势必需要大量从业人员，这不仅为年轻一代提供了学习机会，还将有效培育和扩大非遗传承人群，促进传统手工艺的传承与发展。

传统手工艺凝结着乡村文化记忆，具有"在地性"、融合性、创意性特征，

是珍贵的文化资源，可以融入乡村特色文化产业，成为推动乡村经济发展的推手。可以将传统手工艺体验中心建设项目融入乡村文旅产业发展战略，打造乡村传统手工艺体验式产品品牌，以及传统文化沙龙、手工坊和乡村文创空间，同时设置体验课程，实现从传统手工艺品的物质消费向体验传统手工艺的文化消费转换，提升传统手工艺在乡村旅游业中的商业价值。

传统手工艺体验消费得以实现的依托是传统手工艺产品融入现代时尚创意，这需要政策、人才等方面的支持。一方面，文化部门可以设立多样化传统手工艺项目，大力推进产学研融合，国家乡村振兴局可以多与高校合作，缓解乡村人才短缺的问题。另一方面，原生态的传统手工艺文化基因是传统文化的重要内容，是乡村区别于城市手工艺文化的特质，有效保护和合理利用尤为重要。故应重视乡村的在地性文化特征，找寻传统手工艺与现代生活的平衡点，打造承载集体智慧的文化品牌，以优质的口碑开拓市场，以新业态发展乡村传统手工艺，以高品质服务推动乡村文化振兴。

2. 建设地域特色鲜明的城市刺绣体验中心

建设完善的城市文化空间是城市旅游得以发展的必要条件。城市文化空间起到信息服务、交流互助和开展文化活动的作用，正如詹一虹、龙婷在论文中所述："城市文化空间的角色可以归纳为：信息服务中心、文化体验场所、文化宣传窗口"❶。传统工艺体验中心可以作为城市文化体验场所的重要组成部分，以传统手工艺为文化发展赋能。同时，城市是高校、高知人群、文化生产与消费人群的聚集地，建设传统手工艺体验场所，将有效推进传统手工艺文化产业的蓬勃发展。

城市人群生活在工业造物包围的空间中，随着信息技术与网络传播的飞速发展，人们在享受高效便利的同时也承受着前所未有的压力，感知力在逐渐退化。传统手工艺走进城市生活是顺应人民日益增长的文化需求，人们通过传统而本真的身体活动，让身心在手工劳动中得到修正和补充。学者赵佳琪言："城市是当代多元文化的载体，也将会是未来手工艺存续和发展的空间依托"❷。在城市中建设传统手工艺体验中心，可以挖掘和展现城市地域文化，促进文化的交流与融合；可以落实以人民为中心，推动非遗融入人民群众的生产生活，让人民参与非遗保护传承，让保护成果为人民共享，增强人民群众对非遗文化的认同感、参与

❶ 詹一虹，龙婷. 城市韧性视角下城市文化空间与城市危机应对的探索[J]. 理论月刊，2020（7）：90-99.

❷ 赵佳琪. 超越单向度——手工艺在当代城市发展的几条路径[J]. 美术观察，2018（2）：10-12.

感、获得感，铸牢中华民族共同体意识；可以培养人民对传统文化、手工技艺的知觉和感悟能力；可以让非遗在人民群众的当代实践中实现创造性转化和创新性发展，不断增强非遗的生命力，推动文化艺术的发展。

3. 打造线上和线下相结合的虚实相生体验平台

观看原作可以领略传统手工艺作品的神韵，近距离观摩手工艺人的技艺可以体会传统手工艺的精妙，可见线下体验具有不可取代性，这也是建设传统手工艺体验中心的客观原因。但是，方便快捷的线上交流可以增加传播的速度和广度，使大众随时随地即可欣赏传统手工艺文化，同时可以为线下体验做准备，还可以作为线下体验的持续性交流方式。

刺绣体验中心可以在线上平台提供网络课程，演示制作步骤，讲解技艺要领，利用科技手段促进手工艺文化的交流与传播。大众闲暇时，可以不受时间、空间的限制，借助线上交流平台，将传统刺绣技艺制作融入日常生活，这是活态传承的良好形式。另外，在线交流可以实现个性化体验的定制服务，使科技与创意相结合，根据用户需要，设计符合不同审美趣味的刺绣产品，实现需求与供给的无缝对接。传统手工技艺的独特性与丰厚的文化内涵是吸引大众的重要品质，但传统模式生产的产品形制过于单一，为了满足年轻消费者的个性化需求，顺应多元化文化发展趋势，还可以加入年轻人喜爱的设计元素，支持"私人定制"式，提升其消费体验，从而让更多年轻人关注传统手工艺，参与刺绣的生产与消费，推动刺绣文化产业的多元化与年轻化发展❶。

（三）完善的体制机制

《"十四五"非物质文化遗产保护规划》中强调：要"研究完善非遗展览展示场所管理制度体系，探索建立非遗展览展示场所备案和评估定级制度，支持制定、实施非遗展览展示相关标准"。传统手工艺展览展示场所建设涉及非物质文化遗产的保护及合理利用，以及文化创意产业的市场与发展等问题，需要合理的规划，更需要行业和从业者共同努力。这要求文化及相关部门做好顶层设计，借鉴国内外相关行业的成功经验，制定合理的体制机制。

位于北京朝阳区高碑店村的中国民间艺术体验馆，是国内首家以非物质文

❶ 张伟，杨波，闫怡函. 基于科技与文化融合的传统手工艺传承模式创新与应用[J]. 大舞台，2019（3）101-104.

遗产为主要项目的体验馆，接待了国内外大批的文化爱好者，是国际文化交流与体验的重要场所，面向世界传播中国民间传统文化。馆内陈列了300多件民间艺术精品，邀请了40多位传承人和工艺美术大师担任教师，长期设有20多个易于操作的传统手工艺项目，为顾客提供体验服务。同时，体验馆内传统技艺与当代设计相结合的文创产品集实用性、工艺性和当代文化符号于一体，新颖、精致，受到顾客青睐。此馆丰富了城市文化生活，是文化建设中较为成功的范例。

日本对非物质文化遗产的保护实行官民合作方式。"由于人力、财力等现实问题，对于一场周期长、规模大、影响力大的活动来说，只有地方自治的民间组织参与是远远不够的，日本政府积极配合与帮助各类民间组织团体。如许多保护会召开例会的场所和其他公共设施由政府免费提供，这为各类文化活动提供了便利的基础条件，提高了组织者的积极性，形成了良好的官民合作文化传播体系。同时，政府与警察局、观光协会等其他政府组织有着良好的沟通和配合，在活动举办期间，做好游客的安全措施，是活动顺利举行的重要保障"[1]。日本的非物质文化遗产得以大力发展和传播，也与政府的经费支持和政策扶持有直接关系。日本旅游业一直处于迅猛发展的态势，早期是购买式旅游，如今逐渐演化成体验式旅游模式，"体验日本传统文化和服务所带来的异国新鲜感已经成为日本旅游的一大特色"[2]。每年在非物质文化活动举办时，日本各大媒体都会加大力度宣传，提高活动在国内外的影响力，"通过推广日本传统饮食、体验日本传统文化、参与日本传统节庆、学习日本歌舞等形式，吸引外国游客，扩大产业发展，促进经济增长"[3]。2020年，日本政府出台了一系列文化振兴计划，其中包括保护和继承日本非物质文化遗产、推动非物质文化遗产相关地区和产业发展在内的政策措施，十分重视本国传统文化的传播力与国际影响力，并给予大量的财政支持。

韩国《非物质文化遗产保护与振兴法》第1条明确表示，要创造地继承和发展传统文化，以此提高国民的文化素养，对人类文化的发展做贡献。韩国早期的非物质文化传承人培养模式是师徒制，近年是接受教育后成为新一代传承人。师徒制开放度不高，传授过程极少与外界交流，很难吸引德才兼备的贤人志士参与其中，导致一些非物质文化遗产难以高质量发展。为此，韩国出台了《韩国传统文化学校设置法》，建立传授传统文化的专门机构，在特定大学开设相关专业，培养传统文化的传承人[4]。

[1] 曹德明. 国外非物质文化遗产保护的经验与启示[M]. 北京：社会科学文献出版社，2018：955.
[2] 曹德明. 国外非物质文化遗产保护的经验与启示[M]. 北京：社会科学文献出版社，2018：955.
[3] 曹德明. 国外非物质文化遗产保护的经验与启示[M]. 北京：社会科学文献出版社，2018：956.
[4] 曹德明. 国外非物质文化遗产保护的经验与启示[M]. 北京：社会科学文献出版社，2018：970-971.

通过分析国内外传统手工艺文化产业发展的具体措施，完善刺绣体验中心的体制机制建设，可以概括为以下四个方面。一是要在政府引导、调控和服务职能的基础上，充分发挥市场在文化资源配置中的积极作用。放宽刺绣展览展示场所市场准入机制，降低国有和民营资本准入门槛，促进文化产业投资主体多元化。二是加强财税扶持，根据非遗代表性传承人、工艺美术大师的资质和刺绣产品的生产情况，制定不同标准，优化刺绣展览展示场所的文化传承和营商环境。三是优化管理服务，搭建公共信息服务平台，加强对刺绣产业创新、人才评聘、项目建设、资源分配等具体环节的指导❶。四是创新人才培育及聘用机制，建设手艺精、能策划、会经营管理的不同学历、不同类型的多元化从业者队伍，加快建立产学研深度融合长效机制，形成人才合力，以人才驱动完善刺绣体验中心的建设。

（四）地域特色鲜明的体验产品设计

非遗体验中心陈列的手工艺原创作品、文创产品及技艺展示都应讲求独特性，强调在地性，避免同质化，推进可持续性发展，使不同地区的非遗体验中心呈现出百花齐放的态势。地域特色、艺术图像和符号是手工艺产品的灵魂（**图8-1**、**图8-2**）。

设计新颖的体验式传统手工艺品，可以从三个方面入手。一是将当地典型性传统手工技艺，创造性地应用于产品设计中，针对产品的功能和消费群体选择适宜的材料和形式，使之适于大众体验。比如婚礼服饰用品、年俗礼品、生日礼物等，既可烘托喜庆气氛，又可增强仪式感（**图8-3至图8-6**）。二是传递具有地域文化精神的图像与符号。体验式手工艺品的文化价值主要体现在手工技艺和文化内涵两个层面。同时，根据消费者的年轻化趋向，可以采用抽象化艺术语言，赋予视觉图像诗性美感，将传统工艺和图像、符号进行现代性转换。将极简之道（简洁而不简单）❷融入传统手工艺体验品设计中，使人们在较短时间就可以完成体验过程，既适合现代人的生活节奏，也符合中国传统艺术的诗性审美逻辑。三是设计体验式传统手工艺文创产品或半成品，与生活有机融合。可以通过现场指导或线上教学视频，让消费者参与制作过程，使传统文化回归日常生活。

❶ 范周，祁吟墨. 深度融合，守正创新：助推新时代中国文化产业高质量发展[J]. 出版广角，2019（9）：6-10.

❷ （日）广村正彰. 日本的平面设计[M]//SendPoints善本. 极简之道：日本平面设计美学. 上海：文汇出版社，2020：6.

图8-1　王子怡　春晓
　　　　汉绣体验产品　40cm×30cm　2020年

图8-2　王子怡　围巾
　　　　汉绣　30cm×180cm　2018年

图8-4　王子怡　马甲　汉绣
　　　　衣长120cm　2017年

图8-3　王子怡　楚凤披肩　汉绣
　　　　60cm×100cm　2016年

荆楚刺绣体验中心需要丰富的刺绣产品做支撑，为顾客提供多样的文化体验和消费服务。可以挖掘地域文化资源，合理利用楚地的文化元素，打造地方刺绣精品。在此基础上，结合不同年龄层的需求设计体验产品，合理利用科学技术赋能，提供数字化体验服务和技术支持。通过将新技术与深邃的传统文化相结合，从年轻人的视角演绎古朴文化，设计出一眼千年、富含浓郁文化意涵的体验式刺绣产品。将传统手工艺产品定位于大众化、生活化而助推其流行开来，使陈列在博物馆、典籍里的宝藏与流传至今的非物质文化遗产活化，回归大众生活，使传统手工艺从偏远小众的制作变为大众参与的体验消费。此外，也可以将同种类的传统手工艺文化置于同一场域，促进它们之间的融合创新。这也符合传统文化产生和发展的语境，如快速制作的剪纸，既可以张贴于生活环境中烘托节庆气氛，也可以做布贴和刺绣的绣样（花样）。多样丰富的传统手工艺文化集于一馆，还可以为大众带来新奇而饱满的体验。此外，要根据大众和市场的反馈信息，不断打磨和完善刺绣体验产品设计，促进刺绣文化的迭代发展。

在文化产业语境下，立足于人民日益增长的审美需求而建设传统手工艺体验中心，应强调文化体验与生活实践相结合，为传统手工艺文化的弘扬与传承提供持续性交流平台。将知识传播、艺术展示和沉浸式体验相融合，既丰富人们的日常生活，又实现非物质文化遗产的活态传承。传统手工艺体验中心建设既要文化相关部门做好顶层设计，做好政策支持、财税扶持及宣传服务，又要发挥市场的积极作用，充分调动全社会资源，全面推进传统优秀文化的创新性发展。

二、体验中心的建构

（一）建设背景及作用

智慧旅游是支持全域旅游，利用互联网发布旅游资讯，为游客提供主动感知体验的旅游模式。荆楚刺绣是具有地方特色的非物质文化遗产，可以作为智慧旅游的重要资源。在智慧旅游语境下，打造以沉浸式体验为基础的荆楚刺绣体验中心是勾连湖北地域文化与旅游、经济发展的有效途径。设置荆楚刺绣体验中心，建设成长期的文化旅游资源战略品牌，可以将文化旅游、娱乐休闲和社会美育有效整合，增进民众对荆楚刺绣的深度认识，使其站在传统生活美学的角度感受刺

绣的魅力，激发他们积极投入传统文化的弘扬和传承队伍，从而促进地域文化的传播与发展，建构文化自觉与文化自信；可以将刺绣文化与现代多媒体的创新性传播形式相结合，通过影视、书籍、报刊、广播、社交媒体等进行传播，普及优秀传统文化；可以改变刺绣传承中师父带徒弟的传统模式，吸引更多的人接触、了解、交流和消费刺绣文化，在丰富大众文化生活的同时推进传统文化的发展；还可以通过智慧旅游的智能体系，将荆楚刺绣体验中心编入武汉旅游网络，既丰富武汉的旅游资源，也借此培育良好的民间文化生态环境，从而促进区域旅游和经济的发展，助力建构美丽、多元、和谐的文明社会。

武汉常住人口1400多万，其中在校大学生多达130万，全年接待游客约在31898万人次（**表8-1**），旅游行业发展具有较大潜力，具有打造文化体验馆的良好基础。武汉现有与刺绣相关的店铺主要集中在江汉区文体中心、昙华林和吉庆街，以绣品展示、成品出售、授徒和爱好者体验为主要经营方式。原创性刺绣作品耗时长，价格高，普通民众难以购买，艺术收藏也涉及诸多问题，因此刺绣销售行情不佳。王子怡就认为目前汉绣的价格与制作成本之间不匹配，不愿低价销售自己的原创作品。湖北省工艺美术大师肖兰在武汉昙华林和吉庆街经营肖兰刺绣馆，反映近年来汉绣的利润空间越来越小，连房租都难以支付。昙华林楚凤汉绣馆主要经营刺绣艺术品、衍生品，以及刺绣体验活动等，地处昙华林商业中心，据店长透露，2019年营业额在12万左右，刺绣衍生品的营业额大概8万。她表示，经营过程中最大的问题就是文化氛围不足，宣传力度也不够，消费者对刺绣文化了解不够，对刺绣产品的兴趣不足；其次是缺乏原创性产品的创新性开发与设计，行业后劲不足；另外，武汉本地相关刺绣行业的发展跟不上，比如武汉本地没有成熟的丝线、绣架、绷子、绣稿喷印、装裱生产厂家，行业发展缺少一个成熟的环境。如今，人们休闲时间逐渐增多，沉浸式体验已成为大众旅游的

表8-1 武汉2020年人口比例一览表

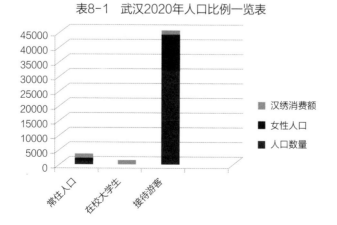

普遍需求，人人都可以是艺术家，这是传统手工艺回归生活的大好时机，荆楚刺绣体验中心亟需建设完善。

关于刺绣体验中心的研究成果不多，学者们较为关注刺绣的历史、文化内涵、工艺特色以及传承和保护策略。本研究通过考察刺绣行业的市场行情，吸取刺绣市场发展的成功经验，探寻荆楚刺绣体验中心的建设模式，为荆楚刺绣及地方旅游文化的发展提供资鉴作用。本研究结合市场调研和当代生活美学，为荆楚刺绣旅游产品的设计提供理论支持，同时，也为其他绣种的旅游开发提供参考。

（二）建设思路与框架

荆楚刺绣体验中心的建设需要由点及面地展开，兼顾学术文化交流和大众文化消费。具体来说，可以"荆楚刺绣文化"为主题，系统介绍荆楚刺绣文化发展的历史源流、技艺特色和传承脉络，系统展示刺绣所处的时空位置、文化内涵和发展状况，灵活使用文字、作品、材料、用具、制作流程等形式内容，营造一个主题鲜明、脉络清晰、点面呼应、形式多样、布局合理的体验空间。体验空间设计的总体框架如下表8-2所示。

表8-2　荆楚刺绣体验中心设计框架

主题	分主题	流线活动	馆区分布
荆楚刺绣文化	荆楚刺绣源流	荆楚刺绣的历史及发展	作品陈列区
	"绣外慧中"	荆楚刺绣技艺	演练区（传统刺绣、机绣）
	心传身授	交流互动	授艺习绣区
	刺绣生活	可持续性体验	销售服务区

刺绣体验中心应是集收藏、美育、经营、交流与传播等功能于一体的场所，可将刺绣文化与地域文化信息相融为题命名，中心内系统介绍荆楚刺绣文化发展的源流、技艺特色和传承谱系，展示制作技艺，提供产品销售和技艺体验服务。

荆楚刺绣体验中心包含四个部分的内容。一是荆楚刺绣源流。深入梳理荆楚刺绣发展的历史源流，介绍荆楚刺绣技艺特色和传承情况，引导游客了解荆楚刺绣与中国刺绣的关系，思考刺绣与地域文化之间的关系。二是"绣外慧中"。通过技艺演示展现不同荆楚刺绣技艺的特殊工艺，打造一道曼妙的风景，展现传

统刺绣文化的魅力。三是心传身授。为刺绣传承人的技艺传授搭建平台，旨在推广与传播刺绣技艺与文化，为国家非物质文化遗产的传承与发展播下"希望的种子"。四是刺绣生活。基于产品销售服务中心倡导刺绣融入生活，销售刺绣艺术品及衍生品，支持游客将刺绣带回家，让刺绣的交流互动持续于不同的时空，推进传统生活美学的践行，建构文化自觉与文化自信。

（三）体验中心的馆区建设

荆楚刺绣体验中心对应四部分内容设置四个馆区。不同馆区的体验内容又相互交叠呼应（**图8-5**）。

图8-5 馆区之间的交叠呼应

1. 作品陈列区

作品陈列区主要是展示功能，用于展示刺绣装饰品、艺术品等。根据展示内容和特点，可以分为：刺绣历史区，按照一定主题、特定时期、地域，以文字、图像等形式展示楚绣、汉绣、阳新布贴等的历史源流、技艺特色等；名家名作区，展示一些刺绣名家、刺绣大师、传承人的代表性作品；普通刺绣作品区，展示当代刺绣新作、创意刺绣作品等，以及来自其他展览场所或私人收藏的刺绣艺术品和体验中心的刺绣文创产品。此外，还可以设置临时展览区域，以便举办短期的刺绣展览，其内容通常具有时效性和观赏性，可以吸引更多游客参观。

2. 演练区

演练区主要是表演刺绣技艺，以活态方式呈现非物质文化遗产特质。可分为传统技艺演练区和机绣生产区两部分。

传统技艺演练区是演练、展示刺绣技艺，践行传统生活美学的地方。身着传统服饰的刺绣艺人在此刺绣，聚精会神地穿针引线，针尖跳跃下或华美或朴实，或装饰或写真的作品，与轻盈飘动的五彩丝线构成一道美丽的风景，吸引观者参与，共同体味指尖艺术的魅力。

在科技迅猛发展的今天，大家有目共睹机器的高效便捷，故而设置机绣生产区。这不仅有助于刺绣文创产品的生产与推广，而且有助于观众对传统手工技艺的理解与欣赏，同时激励传统手工与现代技术的融合，推进传统手工艺的产业

化发展。机绣生产区也可以支持销售服务区的个性化现场订制，游客可以根据个人喜好选择刺绣图案和生活用品，通过机绣现场制作出来，甚至可以自己设计个性化的图像、文字或样式，以新的刺绣材料制作，从而推进刺绣与民众生活的互动。

机绣可以和电脑无缝对接，实现电脑设计、扫描、程序编辑、机器绣制，可以批量化、规模化生产，从而降低人工成本，并使绣品多样化，满足大众的消费需求。但机绣编制程序周期长，使用色线不能和人工刺绣一样频繁换线，以致色彩不够丰富灵动，行针速度、力度、长度也不可能像手绣一样巧妙多变，更不能使用金线做盘金效果，故而难以制作完成复杂、灵动的高端刺绣艺术作品。机绣已有相当长的发展历史，但手工刺绣依然占据高端市场，市场份额呈现明显优势。换言之，机绣生产区在荆楚体验中心丰富刺绣产品的同时，也能烘托传统手工刺绣技艺的魅力，从而激发观众对传统手工刺绣技艺的兴趣与热情。

3. 授艺习绣区

授艺习绣区有刺绣传承人和工艺美术师传授技艺，指导游客制作作品（**图8-6**）。区域内还可以策划一些有纪念意义的项目，放置工具材料供游客免费体验，并设置一定的主题内容，使作品具有一定的文化价值。比如，为游客提供一幅刺绣长卷大绷子，参与者按照主题绣上个人思考的文字、图像或符号，从大众合作的作品中可以观察人们对丝线材料的体会和刺绣文化的理解。游客还可以在销售服务区购买刺绣半成品或衍生品后，到此区域获得指导，学习技艺。

图8-6 大凤堂汉绣艺术工作室授艺习绣现场 2020年 韦秀玉摄

4.销售服务区

在刺绣销售服务区展示、销售的刺绣产品，是面对当代市场需求，将荆楚刺绣产品礼品化、商务化、艺术化的成果。区域内可以销售展示原创性刺绣艺术品，也可以销售针对大众消费体验的刺绣文创产品。

另外，荆楚刺绣体验中心还可以定期开设刺绣体验课程，举办刺绣科普活动，组织刺绣文化讲座，通过生动有趣的刺绣文化实践和学术活动，提高大众对刺绣文化的认识和兴趣，逐步培养更多优秀的刺绣文化爱好者和传承人。这也为游客和城市居民提供可持续交流的荆楚刺绣技艺支持和产品服务，为刺绣走进大众的日常生活提供契机，从而推进刺绣的普及与推广，助力区域文化的繁荣发展。

（四）体验中心刺绣产品的研发

荆楚刺绣生活用品形式多样，因此，体验中心可以根据当代的审美需求将传统刺绣技艺与图像符号进行创新性设计，制作个性化的多样性生活用品，供大众品评和消费。如设计花卉、小恐龙、蝴蝶等不同款式的卡包（**图8-7、图8-8**），亦古亦新，趣味横生。除此之外，还有巧妙利用楚艺术中的纹样设计的晚宴包、领带、围巾、扇面等生活用品，地域特色鲜明，针法讲究，极富韵律感（**图8-9至图8-14**）。

图8-7　王子怡 岁月静好卡包
汉绣　20cm×12cm　2018年

图8-8　王子怡 岁月静好卡包、团扇
汉绣　20cm×12cm、15cm×15cm
2018年

图8-9　王子怡　围巾　汉绣
32cm×170cm　2018年

图8-10　韦秀玉　呦呦鹿鸣　汉绣体验产品
21.5cm×21.5cm　2021年

图8-11　王子怡　双凤晚宴包　汉绣体验产品
35cm×30cm　2016年

图8-12　王子怡　领带　汉绣体验产品
130cm×15cm　2018年

图8-13　王子怡　蝶恋花　化妆盒　20cm×13cm
2018年

图8-14　王子怡　花好月圆　手袋　25cm×18cm
2018年

刺绣生活用品是传统手工艺的生活化发展，可以为人民的当代生活增添传统文化与艺术的厚度，让消费者在日常生活中体味传统手工艺的意蕴。如王子怡从其创作的汉绣作品《楚天神鸟2》（图5-2）中提取古楚神鸟图像符号设计了"楚天护佑"T恤衫（图8-15），得到了青年们的热捧，表示这种火焰象征了旺盛的生命力，这是武汉精神的表达；从汉绣作品《东湖仙境》中提取火纹图像，设计了"万物生"（图8-16）系列T恤衫，一经推出，则受到抢购。可以看出，汉绣文创产品可以秉承楚艺术的浪漫精神，将传统图像、纹样和当代现实生活中的图像相糅合，为产品增添魔幻的意味，满足当下人们个性化的审美体验（图8-17、图8-18）。

通过合理利用荆楚刺绣的文化内涵和独特技艺，设计生活用品和研学产品，让消费者参与制作过程，剪裁布料，设计稿图，配制丝线、刺绣工具等材料，制作装饰画、围巾、旗袍等，使大众亲身体验传统技艺与文化产品，由此学习美的法则，进而应用到未来的创造性活动中。这样，凭借这些刺绣文创产品和美育活动，荆楚刺绣体验中心将助力推进"生活美学"的践行，让传统手工艺成为人们的精神财富，借此体味幸福感，将艺术与人们的生活紧密结合，让艺术向生活延展，助推传统手工艺的创造性转化，实现传统手工艺的生活化发展。

图8-15　王子怡"楚天护佑"汉绣文创T恤衫
30cm×20cm　2020年

图8-16　王子怡"万物生"汉绣文创T恤衫
30cm×20cm　2020年

图8-17　王子怡 汉腔楚韵 汉绣
35cm×35cm　2021年

图8-18　王子怡"汉腔楚韵"汉绣文创T恤衫
35cm×35cm　2021年

小结

在智慧旅游语境下，建设荆楚刺绣体验中心应立足于人民日益增长的精神文化需求，重视优秀文化遗产的交流与传播，强调艺术实践与生活体验相结合，营造虚实相生的体验空间，为传统手工艺文化的弘扬与传承提供交流平台，促进区域文化的交流与发展。将知识性传播、艺术性展示和沉浸式体验相结合，将刺绣传承和日常生活相融合，丰富民众生活，实现刺绣的活态传承。

荆楚刺绣体验中心可以"荆楚刺绣文化"为主题，包含"荆楚刺绣源流""绣外慧中""心传身授""刺绣生活"四个部分，并设置四个交叠呼应的四个馆区：作品陈列区、演练区、授艺习绣区和销售服务区，采取流线方式，实施以刺绣美人、化人的美育活动。通过将观众从参观者转变为参与者，使其了解荆楚刺绣的发展历史及传承谱系，体验荆楚刺绣的内蕴与魅力，思考刺绣与生活日用和品性修炼的关系，探索传统刺绣个性化表达及应用的可能性。其中，刺绣产品是刺绣体验中心展示的重要内容，需要从材料、技艺、形式、图像符号和生活美学的角度设计体验产品及内容。通过汲取楚文化精义制作地域特色浓郁的荆楚刺绣体验式文创产品，合理利用刺绣的独特技艺和楚艺术语言，通过沉浸式体验实现深度的文化交流与传播；也可以将地域图像符号进行现代性转换，充分利用楚地艺术奇幻的艺术语言，创造性使用色彩、线条、肌理、空间等语汇增强其诗性意味，满足今人求新求变的审美需求；还可以设计集实用性与体验性于一体的荆楚刺绣衍生品，使刺绣回归生活，搭建联通刺绣与生活美学的桥梁，修炼心性，提升生活品质。

参考文献

一、著作

[1] 诗经 [M]. 刘毓庆，李蹊，译注. 北京：中华书局，2011.

[2] 尚书 [M]. 王世舜，王翠叶，译注. 北京：中华书局，2011.

[3] 杨伯俊. 春秋左传注 [M]. 北京：中华书局，1990.

[4] 庄子 [M]. 孙通海，译注. 北京：中华书局，2007.

[5] 楚辞 [M]. 林家骊，译注. 北京：中华书局，2010.

[6] 于江山. 山海经 [M]. 王学典，译注. 北京：中国纺织出版社，2015.

[7] 班固. 白虎通 [M]. 清刻本.

[8] 宗懔. 荆楚岁时记 [M]. 姜彦维，辑校. 杜公，瞻注. 北京：中华书局，2018.

[9] 李昉. 太平广记 [M]. 北京：中华书局，1961.

[10] 赵翼. 郊余丛考 [M]. 上海：商务印书馆，1957.

[11] 汪灏. 广群芳谱 [M]. 上海：上海书店出版社，1985.

[12] 武昌县志 [M]. 光绪十一年刻本.

[13] 丁佩. 绣谱 [M]. 姜昳，编著. 北京：中华书局，2012.

[14] 沈寿，张謇. 雪宧绣谱图说 [M]. 王逸君，译注. 济南：山东画报出版社，2020.

[15] 湖北省地方志编纂委员会办公室. 湖北通志（民国十年版·影印线装限量版）[M]. 武汉：湖北人民出版社，2014.

[16] 张正明. 楚文化史 [M]. 上海：上海人民出版社，1978.

[17] 游国恩. 离骚纂义 [M]. 北京：中华书局，1981.

[18] 叶自鲁，马伟. 武汉市工艺美术行业志 [M]. 武汉：武汉市工艺美术工业公司，1984.

[19] 湖北省荆州地区博物馆. 江陵马山一号楚墓 [M]. 北京：文物出版社，1985.

[20] 民间美术·湖北刺绣、布贴 [M]. 武汉：湖北美术出版社，1999.

［21］李泽厚. 美的历程［M］. 桂林：广西师范大学出版社，2000.

［22］耿默. 织绣品收藏知识［M］. 北京：荣宝斋出版社，2005.

［23］邹广文，徐庆文. 全球化与中国文化产业发展［M］. 北京：中央编译出版社，2006 .

［24］王祖龙. 楚美术观念与形态［M］. 成都：巴蜀书社，2008.

［25］张朗. 楚艺回响：张朗工艺美术文稿［M］. 武汉：湖北美术出版社，2009.

［26］中国工艺美术协会，全国工艺美术行业普查工作办公室. 中国工美报告：全国工艺美术行业普查报告书［M］. 北京：北京工艺美术出版社，2009.

［27］潘健华. 女红——中国女性闺房艺术［M］. 北京：人民美术出版社，2009.

［28］胡嘉猷，邱久钦，周至，等. 荆楚百项非物质文化遗产［M］. 武汉：湖北教育出版社，2009.

［29］孙长初. 中国古代设计艺术思想论纲［M］. 重庆：重庆大学出版社，2010.

［30］田自秉. 中国工艺美术史［M］. 上海：东方出版中心，2010.

［31］杭间，郭秋惠. 中国传统工艺［M］. 北京：五洲传播出版社，2010.

［32］冯泽民. 汉绣与非物质文化遗产保护文集［M］. 武汉：武汉出版社，2011.

［33］桂俊荣. 楚漆器文化艺术特质研究［M］. 北京：中国社会科学出版社，2011.

［34］王敏. 装饰艺术：中国近现代装饰西洋风拾遗［M］. 上海：上海锦绣文章出版社，2011.

［35］冯泽民. 荆楚汉绣［M］. 武汉：武汉出版社，2012.

［36］皮道坚. 楚艺术史［M］. 武汉：湖北美术出版社，2012.

［37］黄宾虹，邓实. 美术丛书［M］. 杭州：浙江人民美术出版社，2013.

［38］王生铁. 楚文化概要［M］. 武汉：湖北人民出版社，2013.

［39］申少君. 中国画色彩的独立语言［M］. 合肥：安徽美术出版社，2013.

［40］费孝通. 中国文化的重建［M］. 上海：华东师范大学出版社，2014.

［41］陈元生. 汉绣传奇［M］. 武汉：武汉出版社，2014.

［42］吴明娣. 百年京作：20世纪北京传统工艺美术的传承与保护［M］. 北京：首都师范大学出版社，2014.

［43］武汉市政协文史学习委员会. 品读武汉非物质文化遗产［M］. 武汉：武汉出版社，2014.

［44］邸永君. 永君说生肖［M］. 北京：商务印书馆，2014.

［45］韦秀玉. 视觉艺术语言研究［M］. 武汉：武汉大学出版社，2017.

［46］余戡平，洪叶. 汉绣设计［M］. 武汉：湖北美术出版社，2018.

［47］曹德明. 国外非物质文化遗产保护的经验与启示［M］. 北京：社会科学文献出版社，2018.

［48］费孝通，麻国庆. 美好社会与美美与共：费孝通对现时代的思考［M］. 北京：生活·读书·新知三联书店，生活书店出版有限公司，2019.

［49］刘悦笛. 东方生活美学［M］. 北京：人民出版社，2019.

［50］余静贵. 生命与符号——先秦楚漆器艺术的美学研究［M］. 北京：人民出版社，2019.

［51］何建华，陈志强. 艺术市场大趋势［M］. 上海：上海社会科学院出版社，2019.

［52］邱春林. 工艺美术理论与批评（戊戌卷）［M］. 上海：上海古籍出版社，2019.

［53］刘玉堂. 楚脉千秋［M］. 武汉：华中师范大学出版社，2020.

［54］肖世梦. 中国色彩史十讲［M］. 北京：中华书局，2020.

［55］崔荣荣，卢杰，夏婷婷. 五彩香荷［M］. 北京：中国纺织出版社，2020.

［56］李泽厚. 华夏美学［M］. 武汉：长江文艺出版社，2021.

［57］方李莉. 艺术介入乡村建设：人类学家与艺术家对话之二［M］. 北京：文化艺术出版社，2021.

［58］上海博物馆. 丝理丹青：明清缂绣书画特集［M］. 上海：上海书画出版社，2021.

［59］郭亮. 体验式设计［M］. 北京：电子工业出版社，2021.

［60］（美）阿兰·邓迪斯. 西方神话学论文选［M］. 朝戈金，尹伊，金泽等，译. 上海：上海文艺出版社，1944.

［61］（美）巫鸿. 时空中的美术：巫鸿中国美术史文编二集［M］. 梅枚，肖铁，施杰等，译. 北京：生活·读书·新知三联书店，2009.

［62］（美）简·罗伯森，克雷格·迈克丹尼尔. 当代艺术的主题：1980年以后的视觉艺术［M］. 匡骁，译. 南京：江苏美术出版社，2012.

［63］（美）纳尔逊·古德曼. 艺术的语言：通往符号理论的道路［M］. 彭锋，译. 北京：北京大学出版社，2013.

［64］（美）唐纳德·A·诺曼. 设计心理学［M］. 小柯，译. 北京：生活·读书·新知三联书店，2015.

［65］（美）戴维·麦尔斯. 社会心理学［M］. 侯玉波，乐国安，张智勇，等译. 北京：人民邮电出版社，2016.

［66］（美）詹姆士·特里林. 装饰艺术的语言［M］. 何曲，译. 张顺尧，审校. 杭州：浙江摄影出版社，2016.

［67］（美）约瑟夫·派恩，詹姆斯·吉尔摩. 体验经济［M］. 北京：机械工业出版社，2016.

［68］（美）米哈里·契克森米哈赖. 心流：最优体验心理学［M］. 北京：中信出版集团，2017.

［69］（美）巫鸿. 中国绘画中的"女性空间"［M］. 梅枚等，译. 北京：生活·读书·新知三联书店，2019.

［70］（美）劳里·拉帕波特. 聚焦取向艺术治疗：通向身体的智慧与创造力［M］. 叶文瑜，译. 北京：中国轻工业出版社，2019.

［71］（美）迈克尔·萨缪尔斯，玛丽·洛克伍德·兰恩. 艺术心理疗法：做自己人生的艺术家和心理咨询师［M］. 傅婧瑛，译. 北京：人民邮电出版社，2021.

［72］（英）安东尼·吉登斯. 现代性的后果［M］. 田禾，译. 南京：译林出版社，2011.

［73］（英）贡布里希. 秩序感——装饰艺术的心理学研究［M］. 杨思梁，徐一维，范景中，译. 南宁：广西美术出版社，2014.

［74］（英）大卫·爱德华斯. 艺术疗法［M］. 黄赟琳，孙传捷，译. 重庆：重庆大学出版社，2016.

［75］（英）玛莎·麦斯基蒙. 女性制作艺术：历史、主体、审美［M］. 李苏杭，译. 南京：江苏凤凰美术出版社，2017.

［76］（英）欧文·琼斯. 装饰的法则［M］. 徐恒迦，黄溪鸿，译. 南京：江苏凤凰文艺出版社，2020.

［77］（英）欧文·琼斯. 装饰的法则2：中国纹样［M］. 徐恒迦，译. 南京：江苏凤凰文艺出版社，2020.

［78］（英）维多利亚·亚历山大，（美）玛里林·鲁施迈耶. 艺术与国家：比较视野中的视觉艺术［M］. 赵卿，译. 南京：译林出版社，2021.

［79］（瑞士）荣格. 移情心理学［M］. 梅圣洁，译. 北京：世界图书出版公司，2014.

［80］（德）恩斯特·卡西尔. 人论［M］. 甘阳，译. 上海：上海译文出版社，2004.

［81］（德）宝莱恩，（挪）乐维亚，（英）里森. 服务设计与创新实践［M］. 王国胜等，译. 北京：清华大学出版社，2015.

［82］（荷）岱尔夫特理工大学工业设计工程学院. 设计方法与策略：代尔夫特设计指南［M］. 倪裕伟，译. 武汉：华中科技大学出版社，2014.

［83］（日）草乃静. 草乃静的如梦似幻日本刺绣［M］. 姚维，译. 郑州：河南科学技术出版社，2018.

［84］（日）山中康裕. 表达性心理治疗：徘徊于心灵和精神之间［M］. 穆旭明，译. 北京：中国人民大学出版社，2018.

［85］（日）柳宗悦. 民艺四十年［M］. 石建中，张鲁，译. 桂林：广西师范大学出版社，2018.

［86］（日）柳宗悦. 工艺之道［M］. 徐艺乙，译. 桂林：广西师范大学出版社，2018.

［87］（日）SendPoints善本. 极简之道：日本平面设计美学［M］. 上海：文汇出版社，2020.

［88］（日）柳宗悦. 物与美［M］. 王星星，译. 重庆：重庆出版社，2021.

［89］Samuels A, Shorter B, Plaut F. A Critical Dictionary of Jungian Analysis[M]. London. Routledge & Kegan Paul, 1986.

［90］Owen Jones. The Grammar of ornament[M]. London: Bernard Quaritch, 1910.

［91］Gilroy A, McNeilly G, eds. The Changing Shape of Art Therapy[M]. London: Jessica Kingsley, 2000.

［92］Case C, Dalley T. The Handbook of Art Therapy[M]. London: Routledge, 2006.

［93］Schaverien J, Case C, eds. Supervision of Art Psychotherapy: A Theoretical and Practical Handbook[M]. London: Routledge, 2007.

二、期刊论文及研究报告

［1］刘纲纪. 楚艺术美学五题［J］. 文艺研究，1980（4）.

［2］郭德维. 江陵楚墓论述［J］. 考古学报，1982（2）.

［3］刘玉堂. 楚艺术的精神特质［J］. 理论月刊，1994（4）.

［4］吴海广. 论楚凤造型艺术特征的文化意蕴［J］. 华中农业大学学报（社会科学版），2004（2）.

［5］李砚祖. 物质与非物质：传统工艺美术的保护与发展［J］. 文艺研究，2006（12）.

［6］李砚祖. 关于消费文化视野下的工艺美术诸问题［J］. 东南大学学报（哲学社会科学版），2008（5）.

［7］廖明君，邱春林. 中国传统手工艺的现代变迁［J］. 民族艺术，2010（2）.

［8］郑朝辉. 以日本井波木雕为例谈传统工艺美术品牌的保护与发展［J］. 装饰，2011（11）.

［9］吴艳荣. 论楚国的灵凤［J］. 江汉论坛，2012（11）.

［10］李朝霞. 非物质文化遗产的现状、问题与对策［J］. 文艺与理论批评，2012（4）.

［11］王伟杰，王燕妮. 试论荆楚文化资源的开发与湖北地方文化产业发展［J］. 三峡论坛，2013（2）.

［12］张旭：博比·卡尔德：如何讲好品牌故事［J］. 销售与市场·管理版，2015（6）.

[13] 郭英德. 中国古代文学研究的文化担当[J]. 文学遗产, 2016 (5).

[14] 方李莉. 传统手工艺的复兴与生态发展之路[J]. 民俗研究, 2017 (6).

[15] 潘鲁生. 保护·传承·创新·衍生——传统工艺保护与发展路径[J]. 南京艺术学院学报, 2018 (3).

[16] 赵佳琪. 超越单向度——手工艺在当代城市发展的几条路径[J]. 美术观察, 2018 (2).

[17] 张君. 从文创设计与IP打造看传统手工艺进入日常生活的路径[J]. 包装工程, 2019 (12).

[18] 张伟, 杨波, 闫怡函. 基于科技与文化融合的传统手工艺传承模式创新与应用[J]. 大舞台, 2019 (3).

[19] 范周, 祁吟墨. 深度融合, 守正创新: 助推新时代中国文化产业高质量发展[J]. 出版广角, 2019 (9).

[20] 孙正国, 熊浚. 乡贤文化视角下非遗传承人的多维谱系论[J]. 湖北民族学院学报（哲学社会科学版）, 2019 (2).

[21] 袁园. "夏布绣"技艺发展中的坚守、共生与合作——非遗二代传承人吴婉菁的传承创新思考[J]. 装饰, 2019 (3).

[22] 詹一虹、龙婷. 城市韧性视角下城市文化空间与城市危机应对的探索[J]. 理论月刊, 2020 (7).

[23] 聂槃. 艺术的疗愈性——专访孟沛欣[J]. 美术观察, 2020 (8).

[24] 郑朝. 沉浸式艺术疗愈的设计策略[J]. 中国美术学院学报, 2021 (6).

三、学位论文

[1] 汪欢. 湖北省文化产业竞争力评价分析[D]. 西南财经大学, 2014.

[2] 阳怀. 美术的疗愈功能研究[D]. 中央美术学院, 2015.

[3] 胡小红. 荆楚非物质文化遗产保护与开发模式研究[D]. 华中师范大学, 2008.

[4] 孙波. 汉字书法治疗理论探究及应用研究——以辅助治疗精神分裂症患者为例[D]. 广东技术师范大学, 2019.

[5] 陈明潘. 中国剪纸的疗愈功能探究[D]. 中央美术学院, 2019.

[6] 吴晶. 中国本土心理治疗的资源、理念与进程[D]. 吉林大学, 2020.

[7] 胡洁. 曼陀罗绘画的疗愈功能探究[D]. 中央美术学院, 2020.

附　录

附录A　传承人访谈录

一、黄圣辉访谈录

访谈人： 韦秀玉

被访谈人： 黄圣辉（汉绣国家级代表性传承人，出身于刺绣世家，曾拜多名老艺人为师，师承脉络真实清晰，传承有序。在长期的保护与传承汉绣工作中，全面、完整、熟练地掌握了汉绣艺术的文化根脉及表现形式，能娴熟应用汉绣的关键性技艺、绣法及针法，整理、绣制出40余种汉绣针法样本，并将掺针运用于汉绣，增强了汉绣的艺术表现力，在汉绣创作中具有自己的技艺特点和独特风格。2018年获批列入第五批国家级非物质文化遗产代表性项目代表性传承人名单。）

访谈时间： 2020年7月15日

访谈地点： 黄圣辉家

韦秀玉（下简称韦）： 您出身于刺绣世家，家传的刺绣技艺是湘绣对吗？当时刺绣在人们的日常生活中有什么用途？您中学毕业后到湖南湘绣厂工作，请给我们讲述一下湘绣厂的具体工作以及刺绣技艺和方法。

黄圣辉（下简称黄）： 是湘绣。当时主要绣制被面、枕头、家居挂饰等物品，被面较多，大多销往国外。刺绣是家里的重要经济来源，外婆和妈妈都做，开始妈妈不让我绣，觉得太辛苦。我就偷偷跟着妈妈学，妈妈觉得我天分不错，

慢慢教我，一起做刺绣贴补家用。我到湘绣厂主要运用掺针针法，绣花卉、孔雀、凤凰、喜鹊等图像，花卉数牡丹最多，主要用于做被面，销往国外。

韦：您1956年到武汉做刺绣班老师，由于表现优秀受邀在武汉市戏剧用品厂担任技术负责人，曾跟随汉绣技艺精湛的胡荣庭、何秀英学习汉绣，当时是什么原因促使您学习汉绣？

黄：当时整个刺绣班的学员都分到了不同的工厂，绣得好的人分到武汉市戏剧用品厂，我是老师，也分到了戏剧用品厂，从此与戏服结缘。其实我很想家，经过很长时间才适应武汉的环境。当时戏剧厂的绣工以男士为主，使用齐平针绣制戏服。因为戏剧服装的绣法和我之前绣制的被面、挂饰略为不同，需要一个调整的过程，因此跟他们这些经验丰富的老艺人学习汉绣。但是，我不喜欢他们粗针大线的绣法和略微单一的配色，针脚长，线粗，色彩欠丰富，我将湘绣劈丝极细、色彩丰富雅致、针法规律细致的特点融入汉绣戏服制作中，自己去丝线厂染色，将原来红色、绿色为主的几套色变得丰富雅致，绣制女戏子的坎肩、鞋子等物品，得到了社会的一致好评。他们做的戏服因为是远距离观看，做工不大讲究，近看特别粗糙。

韦：您出身于湘绣世家，曾拜多名老艺人为师，掌握了不同种类的刺绣技艺和传统表现形式，请问相对于其他绣种，您认为汉绣的独特工艺、绣法和针法分别是什么？

黄：汉绣是从外往里绣，湘绣是从里往外绣，掺针的效果不同，汉绣的过渡更自然。汉绣当时主要用来绣制戏服、庙宇饰品和一些民俗活动用品。当时有三个婆婆用掺针绣小姐穿的戏服，她们绣的色块层次明显，用线较粗，后来我用湘绣细致、柔和的过渡方法制作戏服，他们都认为很好看。比如我的作品《小鸡丝瓜》，用的是一丝、两丝线来绣。

韦：您是武汉掺针技艺的唯一传承人，请您给我们讲讲您学习掺针的过程。掺针是湘绣的技法吗？融入汉绣后的掺针与之前的湘绣掺针效果有什么不同？请您解释一下将掺针融合于汉绣的规范化处理手法。能否结合您的作品给我们分析一下？

黄：武汉的齐平针和掺针与湘绣不同，汉绣艺人做得也很好，有变化，色彩丰富。但他们的针法有长有短，不一样。我把湘绣的掺针融入汉绣的掺针，讲究整齐、规律的制作，不像他们之前做得太随意，时长时短，方向凌乱，丝理不平顺，调整后画面更细致、整洁。你们可以在我的《锦鸡梅花图》里看到我使用的掺针技艺，丝理平顺，配色雅致，色彩过渡自然。

韦：您带领戏剧用品厂员工研发蹦针技艺，绣制戏服上的龙纹、鱼鳞等图像，立体感强，生动而有质感，这是汉绣的自创针法，您还记得当时研发这种针法的过程吗？这种工艺有什么具体要求？

黄：在20世纪70年代，我们恢复了汉绣生产，之前我们到化工厂做了几年。1971年调了四十几个人进戏剧厂，恢复汉绣制作，剧团安排了几个人到戏剧厂，让我们做几件蟒袍。我和张惠芬、张凤芝都已调上来做刺绣，设计的任本荣还没有调上来，就把郑绍祥调来绘图，他画得很好。我和郑绍祥、张惠芬三人负责研发蟒袍的设计与制作，郑绍祥负责设计图稿，我又和张慧芬负责研究绣法。郑绍祥画得很快，图样出来后我们三个研究制作方案，如果按照往常的堆甲龙制作方法，一片一片地走弧线绣制鳞甲，需要很长时间，无法按时交件。最后，三人计划使用一种快速绣制鳞片效果的针法，让金线直跑，来来回回直着绣，用丝线钉住固定，速度是之前的好几倍（估计有五六倍），快多了。这样利于钉线形成凹凸起伏，获得鳞甲的质感。有时根据龙形转折变化适当弯曲，如果金线在中间断了，需要从头再做，不能在中间出现线头。这样几天就可以赶制一件龙袍。用蹦龙针做的龙袍送到剧场后，他们看到都很高兴。这种绣制方法需要4到5个人合作，我到六角亭找了绣娘一起绣，前胸、后背和两只袖子分开绣，粗金大线，有时一天就能绣好一件龙袍。

韦：能否和我们分享一下陈列在人民大会堂《三棒鼓舞》刺绣的技艺特点，效果怎样，当时社会反响如何？

黄：《三棒鼓舞》现在只有黑白照片，原作藏处不详，没有音信了。这件作品是赶工完成，当时正值中华人民共和国成立10周年，由张朗负责组织，拿了《三棒鼓舞》和《闹莲湘》两件作品的稿图到厂里，交付我们制作，尺幅较大，估计有两米左右长。由我负责技术及分工，总共有10多个人参与。人休息，棚子不休息，日夜赶工，九月份之前我们就制作完成了，交给张朗拿去装裱，再送

到北京。他回来跟我讲，北京那边看到作品非常满意。他当时很年轻，我也很年轻，21岁，他比我大几岁。他当时恨不得天天往我们厂里跑，观看进度，担心做不完不能按时交件。"三棒鼓舞"和"闹莲湘"都是湖北民间的民俗活动，通常在过年时表演。《三棒鼓舞》作品中，舞者身着红褂子、绿裤子，绿裤子上绣红花。红色飘带在飞舞，颜色非常漂亮。人物脸部由我来绣制，劈丝较细。

韦：您曾说汉绣底稿以白描为主，在技法上融合苏绣、湘绣之长，讲究绣工的再创作。可否理解为以流畅的线条勾勒物体的形状，不拘泥于再现物体本身的立体变化和局部形貌，将之作平面化、抽象化的装饰处理？

黄：我们戏剧厂的刺绣作品都是集体创作，有专门的画工，当时郑绍祥和任本荣是设计师，在设计办公室，后来又分来4个学生到厂里负责设计刺绣样稿，都画得很好。他们的画稿图像比较平面，装饰性强，是白描线稿，由我来配线，设计针法。

韦：您一直在武汉戏剧用品厂工作吗？随着社会与文化的发展，刺绣行业也作了相应的调整，对您的刺绣工作带来了什么样的新要求？

黄：我45岁退休后就没怎么做刺绣了，之前工作辛苦得了高血压，休息了一段时间。后来和姜成国他们合作了一段时间，当时姜成国在给戏团做戏服，找我去做汉绣技艺的戏剧服饰。

韦：中华人民共和国成立以后，武汉万寿街曾有绣铺延续清代绣花街的遗韵，您了解具体情况吗？

黄：我当时住在万寿街楼上绣花，在武胜路戏剧厂上班，绣铺不多，有合作社和一些绣花厂，厂里接了活，有时会外包给一些刺绣艺人。当时给武汉戏剧名角陈佰华做了很多，汉剧、楚剧服装都在我们厂里定制。街上的绣铺不多，一些婚嫁礼俗、寺庙大帐的绣品也会到厂里定制，我们会接这些活，以对公形式办理。店铺很少，有一个在中山大道上。万寿街上的刺绣厂、小车间较多。中英街也有车间，不大，白沙洲大桥这边也有一些，私人承办的较少。后来都和戏剧厂合作，厂里有活做不完就外包给私人，这样展开合作生产。这些都是加工店，我有时会去指导他们按要求制作。

韦：您到武汉以来，汉绣创作的题材内容和具体形式都有什么，是如何发展演变的？购买者都有谁？汉绣的主题和图样是购买方决定还是制作方设定？

黄：主要以戏剧服饰为主，刺绣创作少一些，创作有《闹莲湘》《三棒鼓舞》《天女散花》《嫦娥奔月》等，后来做的一些作品在姜成国那里。在戏剧厂制作的作品都在厂里，我没拿任何东西回来。拿这幅《锦鸡梅花图》回来是因为厂里要我们三个（还有张慧芬和刘宾秀）绣制这幅作品去参展，绣得很细，我们没能按时做完，厂长知道我家里有一幅马，就拿去参展，说展完送还我，后来送给了国外友人，就把这幅《锦鸡梅花图》给了我。

当时厂里统一行动，主要以制作戏服和参加展览为主。这幅《锦鸡梅花图》的图稿是民间工艺美术社设计的，我和厂长一起去挑选，在我们厂附近，我经常去他们那里参观。还有一个工艺美术公司，我们厂归他们管理。我们拿了这幅图的底稿回来，是白描，没有颜色，我自己配色，然后扎板、过稿、绣制。

韦：刺绣创作是个细致而烦琐的过程，耗时相当长，当你们制作一件大型作品时，比如您带领20多名绣工绣制《闹莲湘》和《三棒鼓》时，整个团队是怎样分工合作的？如何使多名绣工独立刺绣一些局部或一个阶段，最后又保持和谐统一的效果？

黄：我根据个人技术特长安排具体内容，分工合作。先由我配色，把线摆好，远看色彩效果调整色调。配色讲究色彩对比，根据丝线排列的色彩效果预估刺绣后的色彩效果。传统汉绣喜欢使用红和绿的对比色，色彩变化较少。我进行了适当调整，把湘绣的丰富色彩融入汉绣，使其更雅致、细腻。我经常去工艺美术研究所参观学习，有熟人在里面，相互切磋技艺。安排专人铺底，有也专门绣花的人，有些男艺人挺会绣花，开脸由我负责，头发、脸部都是我绣，大家都绣得很好。

韦：1986年，您用蹦针绣制的《凸龙蟒袍》曾获得全国工业美展第三名，并在厂里批量生产。这件作品现藏何处？

黄：这是我1972年制作的黑蟒，使用蹦龙针针法，是我们试验蹦针的第一件作品，我们在厂里试验成功后才教外面的师父按照同样的方法绣制，卖给剧团。剧团要买走我和张慧芬（张慧芬参与了试验蹦针绣制蟒袍的过程）试验蹦针

绣制的蟒袍，我们不同意，留在厂里做样品。后来到大连参加全国工业美展比赛，获得第三名，第一名空缺。厂里把这幅获奖作品《凸龙蟒袍》拿回来后不知保存在哪里了，包括获奖证书和当时打的小样等资料都在厂里，现在武汉市戏剧厂已解散，这些物件也下落不明。厂长后来给我写了两个证明，记述了《凸龙蟒袍》的绣制和展览时间。

韦：您曾经接触过很多汉绣工作者或爱好者，曾受您启发的学生应该也有很多，请问迄今为止，您正式招收的徒弟大概有多少？您认为汉绣传承人在技艺和修养等方面应具有什么样的品质？

黄：我正式招收的徒弟是王子怡，她具有汉绣传承的品性和能力。王子怡人品好，对人直爽、真诚，办事干脆利落，非常踏实，几十年如一日，在汉绣的传承与创新上投入大量时间和精力，创作了一大批作品，获得好几个国家级大奖，也代表湖北到世界各地进行文化交流，向国内外推介汉绣，得到了社会各界好评，我由衷地满意和高兴。她继承了汉绣的精髓，并锐意进取，大胆创新，我相信她，支持她。

韦：长期以来，您致力于汉绣的传承与创新发展，成果卓著，向您致敬。如今，汉绣传承的土壤已然改变，社会消费状况与人们的审美需求也日新月异，您认为汉绣的传承与创新过程中最值得坚守的是什么？您对汉绣在未来的传承与发展有什么个人看法？

黄：我支持王子怡的改革和创新，她做得很好，每一代人有每一代人的任务，她让汉绣继续在当下焕发光芒，非常不容易。王子怡做的《东湖楚韵》和《楚天神鸟》很漂亮，我看了之后，觉得这种创新非常有意思，我想这是汉绣在当下改良的一条有效路径。在新时代，汉绣的活态传承需要创作出更多更好的作品，把掺针、蹦针（图A-1）、打籽等传统针法灵活应用到新的题材内容和形式中，这些针法是汉绣的独特技艺，是汉绣的特色，不能丢了，需要继续传承。针法不能变，但绣法可以变，创作出风格各异的新作品以满足人们日益变化的审美需求。另外，汉绣是在荆楚大地上孕育发展而成的绣种，我们可以充分发掘楚艺术宝藏，使汉绣的发展更为丰厚，继续在世界艺林中熠熠生辉。

图A-1 黄圣辉 王子怡 鸿运来 汉绣 50cm×30cm 2017年 武汉市江汉区文化馆收藏

二、漫话诗意汉绣，探秘瑰丽楚艺：汉绣传承人王子怡访谈录

访谈人：韦秀玉

被访谈人：王子怡

访谈时间：2019年6月28日

访谈地点：王子怡家

访谈整理：郑明雅（广西艺术学院美术学院2018级研究生）

韦秀玉（下简称韦）：王老师，您好！作为国家级非遗项目汉绣代表性传承人，您从技艺到创作都得到业界的高度赞赏，感谢您对汉绣的潜心钻研。请问您在拜师学艺过程中，对非遗传承是怎样思考的，这个过程经历了什么，可以和我们分享吗？因为各方面的原因，目前许多非遗项目都需要抢救性保护，希望您的经验能启发相关领域的从业者。

王子怡（下简称王）：我学艺从20世纪80年代至今，可以分为三个阶段。第一阶段是作为一名刺绣爱好者，我学习了苏绣、湘绣、苗绣。学习了这几类绣种之后，我逐渐对刺绣有了基本认识。这个阶段我是为了绣而绣，学习苏绣、湘绣的时候只是照葫芦画瓢。苏绣的猫、湘绣的虎，当时对我有很大的吸引力。然而，当我学了苏绣和湘绣的这些针法和技艺之后，发现内心真正追求的好像又不是这种模仿写实的东西，一度陷入了茫然的状态。直到有一次偶遇苗绣，瞬间发现自己有一种迷恋的感觉，觉得苗绣很神奇。苗绣的龙可以绣得像牛一样威猛、

像鱼一样灵活，很夸张，极富感染力。

韦：也就是说可以变形，根据艺人内心的理解进行创造性绣制一些图像。

王：对，这也许就是打动我的地方，能够自由创造形象和图画的那种冲动。

韦：将刺绣与个人的内心表达相联系。

王：对。苗绣不同于苏绣、湘绣的写实风格，苗绣很浪漫，可以充分发挥传承人的想象力。我是一个爱折腾的人，有不断学习的冲动和追求。学习苗绣后我一直在想这样一个问题，如果在湖北做苗绣，人家一看还是苗绣，那么湖北的刺绣到底是怎样的呢？2000年，在市面上还很难看到汉绣。我最开始接触到的是荆州博物馆两千多年前的楚国刺绣，楚绣是辫子股，辫子股是刺绣中最初始的一种针法，楚绣的针法很单纯，也好做，同样非常美。单一的针法可以绣出灵动的物象，我对之非常痴迷。我爱人的哥哥住在荆州，所以我们经常去荆州博物馆参观。2009年，我看到了汉绣，那是在一次展会上看到任本荣老师的作品。第一感觉是汉绣既不同于苏绣、湘绣，也不同于苗绣。在认识任老师之后，我问了这个问题，任老师说："汉绣就是这样的，是蛮俗气的"。

第二个阶段，主要是学习研究汉绣。我经常请教各位汉绣前辈，例如张先松大师"花无正果，热闹为先"的审美情趣，任本荣大师的"双面绣单面看"刺绣理念等，都给我留下了深刻的印象。我的师父，国家级传承人黄圣辉大师出身于刺绣世家，是目前同龄人中以刺绣见长的传承人。师父的刺绣精细、雅致，50年代创作的作品陈列在人民大会堂湖北厅，70年代初自创的蹦针（蹦龙针、龙鳞针）更是将汉绣的传统盘金技艺推向一个新的审美层面。师父以及各位老师的优秀技艺和理念，是十分珍贵的传承因子，我将这些与苏绣、湘绣、苗绣联系起来综合分析，例如针法绣艺的横向比较研究、汉绣与四大名绣的文化特色差异的研究。这样的学习方法，使我对汉绣的认知与思考有了自己的见解，这也为自己的传承之路打开了新的空间。2013年，我成立了大凤堂汉绣艺术工作室，有了自主学习与创作的条件。

韦：您曾师从任本荣老师和黄圣辉老师对吗？

王：在师徒关系上，我师从黄圣辉老师。在我学习汉绣之初，任本荣老师也

给了我帮助，这幅卷轴《大富贵》就是任老师给我提供的绣稿，并教我相关汉绣技艺。

韦：您从什么时候开始尝试汉绣创作？

王：我成立工作室就开始了创新的探索，这也是我传承之路上的新起点。2014年我的原创作品《凤凰来仪图》代表武汉市赴法国交流，2015年获得中国工艺美术"百花奖"金奖。尽管这幅作品在主题思想、图案设计、针法绣艺都突破了汉绣传统观念及表现形式，我仍然认为缺乏独特性。2015年，我有幸参加了清华大学首期非遗研修班学习，我是带着问题去学习的，课上课下，每一位老师都耐心地为我们答疑解难，受益匪浅。

韦：其实是您做了充分的准备，已经达到了一定的高度，当您和专家交流时，才可能碰撞出火花。

王：在清华大学非遗研培班的结业作品展上，我创作的两幅楚文化特色作品受到大家的关注，得到文化部领导和专家的肯定，在中国文化报、中央电视台采访报道中都有介绍。这对我是非常重要的鼓励。从清华大学研修回来后，我注重寻找属于汉绣的文化根脉，并在实践中总结出"寻根，习艺，思辨"的传承理念。

韦：您在寻根阶段创作了什么作品呢？

王：这阶段的代表性作品有《楚天神鸟》。这幅作品被外交部评选为湖北省全球推介活动中唯一的汉绣作品，随后入选"当代中国工艺美术双年展"在国家博物馆展出，并被湖北省非遗保护中心收购。之后，楚天神鸟系列作品在国内外文化交流中，树立起当代汉绣传承新形象，产生了积极影响，媒体曾描述："汉绣从长江走向世界"。这些就是在"寻根思辨"理念下坚持探索的结果。汉绣虽然是国家级非物质文化遗产项目，然而对什么是汉绣的争论仍然无休无止，对汉绣的传承与创新更是各持所见，五花八门。这些当然也引起我的思考，但我不参与争论，坚持走自己的寻根之路，在学习思考与实践探索中寻找答案，这个过程是艰辛的。后来有个人问我："您简直是坐飞机呀，怎么跑那么快！"我告诉她，学习知识是没有捷径可走的，光鲜的背后都是心血和汗水。厚积薄发，

就是这个道理。

韦：您将汉绣技艺和地域文化相结合，创作了精美绝伦的艺术作品。您认为汉绣与其他绣种相较而言的技艺特点是什么？您在汉绣艺术创作中如何表现地域文化特色？

王：中国各地刺绣的风格，有写实与装饰之分。苏绣是仿画写实绣的典型代表，从沈寿提出以油画为蓝本的刺绣设想，到20世纪30年代著名画家吕凤子及学生杨守玉创造出表现物象色、光、影的乱针绣，至今将近百年历史。汉绣源于楚。楚文化的浪漫主义是汉绣千年传承的精髓，屈原是伟大的浪漫主义创始者，对荆楚文化艺术产生了深远影响，我认为这可以成为汉绣坚持浪漫理念的精神支撑。

汉绣是国家级非遗，我们可以穿越时空隧道，回到汉绣源点，将辉煌灿烂的楚文化蕴含的艺术能量和创造精神融入自己的灵魂，形成个人的艺术风格，这样可以激发我们每个人的创作，绽放出与众不同，又具有地域文化特色光芒。

韦：从某种层面而言，凸显地域文化特色也是个性化表达的一种类型。汉绣可以从楚文化的图像和审美特质去呈现地域特色，另外，在表现形式上也可以体现自己对地域文化的理解。这是我对您的汉绣创作的理解，对吗？

王：你的分析很精辟。

韦：您的汉绣作品非常独特，具有极强的艺术性，一是构图自由、浪漫；二是符号化表现，采用隐喻手法表达您的思考；三是留白（空，即绣地）较多，这是中国绘画中诗意表达的经典处理手法，这也是当代美学家们倡导的审美趋向，请您谈谈汉绣创作中留白处理的想法。

王：汉绣传统图案是不留白的，设计以丰满求热闹，主要用于戏服、生活用品。我创作的汉绣是工艺美术作品，讲究构图造型的审美意境，这在汉绣传承上是一个很大的跨越。另外，从四大名绣看，我们知道，以苏绣为代表，是以国画、油画、照片为蓝本，讲究满绣，在绣地空白处也全绣。相对于此，可以说，汉绣作品留白，是一个突破。其精神动力，正如你所说，是受到博大精深的中国画艺术精神的影响，传统绘画的留白成为中国画重要的构图法则和审美特征。同

时，我在对楚文化的学习与研究中，感觉留白与楚艺术空灵幽深的特质相通，可以让汉绣的艺术特色更具中国艺术趣味和独特性。

韦：留白涉及构图方面的经营，其实是画面构成中非常重要的手法。您的画面空间可以说是超现实的，海浪远处有一些建筑的缩影，中心出现精致的神灵，与西方超现实主义绘画表达梦幻空间的方法相似，这是合乎学理的，因为您所塑造的神灵可以说是一种梦幻，是自己的对文化的理解与崇尚，是您编织的楚地之梦。

王：汉绣传承应吸收更多的养分，以丰富汉绣作品的表现力，提升美学价值。

韦：这也是当代艺术发展的一种趋势，艺术家创造出创造性文本与观者互动，观众参与完成作品，不再是简单地再现物象将个人的认知强加给观者。艺术家给观者提供一个开放的空间，甚至有些作品偏向抽象表达，什么都没明确界定，需要观者根据自己的人生阅历和审美经验主动思考。所以从这个层面而言，您的作品具有现当代艺术的审美特质，尊重观者的参与性，您在近期的作品里将时代精神与传统文化巧妙融合。

王：你的见解使我感受到作品创作要留有与观众对话的空间，这是艺术创作的至高境界。

韦：您作品中的神鸟造型让人联想到楚国器物上的纹样，但整幅画面又和传统的构成完全不同。比如《楚天神鸟》中，您把主体形象凤鸟从历史图像中独立出来，置入当代的荆楚文化环境中，强调凤通天的精神魅力。虽然使用曲线，但柔中带刚，可能是因为盘金的效果，带有凤鸣之声铿锵有力的感觉，将艺术语言与图像完美结合，非常耐人寻味。您的凤与楚文化的图腾崇拜有关，跟地域有关，那和女性有无关联呢？

王：从历史上看，凤与女性有关。例如，在古代社会龙是皇帝的象征，凤是皇后的象征。但先秦时期，楚人崇凤有自己的精神，创造出长颈高足、灵动自信的神鸟形象，我们称为楚凤，不同于象征皇后的凤凰形象而独具匠心。在2019年国务院新闻办湖北省新闻发布会上，观众评论楚凤有一种和谐自信的气质，彰

显出传统文化的新时代精神。

韦：传统的汉绣多用于戏曲服饰、宗教饰物、家居装饰，装饰性极强。如今，现代生活发生了巨大变化，汉绣的功能也相应发生了改变，时代的审美需求已然不同，湖北的刺绣产生了不同的趋向，一种是纯艺术化，如绘画的艺术形式，一种是生活化，即开发刺绣衍生品，您对汉绣的发展趋向有什么看法？

王：刺绣的原始功能是装饰美化生活实用品，今天仍然是一个方向，而且要求越来越高。以前人们是在自然村生活，现在是在地球村生活，人们的选择性很多。刺绣衍生品的开发应关注人们审美需求中个性化消费需求，同时挖掘刺绣工艺的独特美学价值。我认为"纯艺术"原创作品是开发衍生品的基础。

韦：是否可以这样理解，首先要突出艺术性，然后再应用于衍生品中，在艺术品基础上再研发，即使是生活化也注意艺术性，践行生活美学，而不是简单复制。

王：是的，艺术是美的传递。缺乏艺术性的衍生品，是没有生命力的。

韦：期望将来的文化消费中，即使是衍生品，也越来越注重艺术性，一件艺术性强的日用品，同样具有收藏价值，制作可以精良，价格也就可以适当提高。

王：是的，艺术创造最终还是为生活服务，使我们的生活更美好。

韦：那么在非遗传承过程中，您觉得最应该坚守什么，应该变革什么？

王：非遗传承人应该知道自己持有的非遗项目是从哪里来，要到哪里去。弄清楚了这个问题，不忘本来，才能开创未来，才能有自己的坚守底线和发展方向。以我的实践经验，在我心中，汉绣是代表荆楚文化特色的国家级非物质文化遗产，荆楚文化是汉绣的根脉，这是汉绣的文化定位，而区别于其他绣种。所以在传承实践中，汉绣的荆楚文化特色是我坚守的底线。坚守是一种定力，是文化自信和文化自觉的表现。坚守也是创新发展的根基，通过创新，赋予非遗新的文化内涵和呈现形式，体现出当代与历史一脉相承的文化关系。

韦：您认为非遗涉及的不仅仅是一些技艺，而应包括相关的历史文化，对吗？

王：是的。树立文化引领的传承理念，是我传承实践的重要体会。我在2014年和2016年先后将汉绣带进江汉大学和武汉大学，并创建了"文化、设计、刺绣"三位一体教学模式。这个教学模式的核心是讲解汉绣文化特色及其审美观念对图案设计、刺绣技艺的导向作用，把一个真实、完整的，有文化内涵的汉绣传承给青年一代，做到知其然，也要知其所以然。

韦：可不可以这样理解，每一代传承人的任务不一样，您觉得在当代，不能只是传承技艺，而应更多思考汉绣在当前该如何发展，该怎样发掘更深层的历史底蕴等问题。

王：非遗传承，首先要有文化认知。为什么同样的针、同样的线，而刺绣效果差别明显，表面上看是一个技术问题，实际上是对刺绣文化的认知问题。又如，用某一种针法或者用某一种绣法来界定汉绣，否定了汉绣针法绣艺的多样性，这也是对汉绣文化缺乏认知的表现。因此，针对振兴汉绣传统工艺，我提出了"一个灵魂，两个支点""文化有根，针法无界"等传承理念，希望汉绣传承能走出误区，为后代子孙开启更为广阔的天地。

韦：作为传承人，您很好地履行了传承使命。作为高校教师，我们也希望能参与到汉绣事业中，共同推进非物质文化遗产的传承保护与创新性发展。但是，我们的能力有限，也希望社会各界关注非物质文化遗产的传承与发展，凝聚各方力量，共同推进湖北文化艺术的发展，让我们的生活更为绚烂多彩。谢谢您这样毫无保留地分享您在刺绣艺术创作方面的心得体会。

王：今天的访谈，是一次很好的交流，帮助我更深入地思考一些艺术发展问题。汉绣传承确实遇到了一些困难，需要理论指导。非常希望学界的专家教授能为汉绣传承发展提供学术支撑。谢谢你们的关注与参与！

附录B 传承人论艺

创汉绣工艺之美 传荆楚文化之魂

王子怡

2008年，汉绣入选国家级非物质文化遗产名录（传统美术类），激发了刺绣爱好者争当汉绣传承人的愿望，汉绣保护与传承的问题也深受社会关注，学术界也展开了热烈的讨论。然而，"何为汉绣"颇有争议。一个已经认定为国家级非物质文化遗产的项目，为何有如此的争议？这是我在汉绣传承实践中，首先遇到的一个不可回避的问题，引发我的深度思考及探索。

2015年，我参加清华大学首届非遗研修班学习，带着"何为汉绣"的问题，求教导师，查阅资料，让我认识到"文化要知根"的道理。在非遗研修班结业作品展上，我用楚文化元素创作的《东湖楚韵》《楚凤晚宴包》两件作品得到文化部领导、专家学者的充分肯定，时任雒树刚部长反复叮嘱我要做好知识产权保护。中国文化报、中央电视台现场采访报道我的汉绣创作。

从清华回来后，我将荆楚文化特色及其创新转化，确定为汉绣当代传承研究的方向，为此开启了汉绣文化的寻根之旅，以荆州博物馆陈列的楚国刺绣实物及相关资料为切入点，系统梳理汉绣的文化渊源、岁月流变和历史遗存。

1982年，考古发现荆州江陵战国楚墓出土了织锦、丝娟、衾被、罗服、禅衣等多种保存完好的珍贵遗物，被誉为"地下丝绸宝库"，向世人展示先秦东周时期楚国刺绣艺术独具匠心的浪漫、神奇与辉煌。 其中有21件丝绸刺绣品，实物的图案造型、针法绣艺所呈现的审美理念、刺绣风格等工艺特征，与国家认定的非遗项目汉绣有"一脉相承"的渊源，使我对"汉绣源于楚"的认知油然而生。同时，从相关资料得知，在两千多年漫长的岁月里，楚国刺绣由郢都（荆州江陵）流传于鄂、湘大地，特别是在江汉平原形成了新的发展格局，即"荆沙地区是汉绣早期发生地，武汉地区是汉绣的主要发生地，洪湖地区则是汉绣的同源分流地"，历经秦汉、唐宋、至明清，汉绣传承达到鼎盛。清代时期全国各地刺绣项目按地域命名（如：苏绣、湘绣、粤绣、蜀绣），汉绣从此得名。清咸丰年

间，官方在汉口设立了刺绣局，汉绣传承繁荣兴旺，进入快速发展期，主要承制宗教用品和舞台戏衣、戏剧用品，也有生活装饰艺术绣品。1909年和1910年，汉绣字、画作品，先后获得武汉劝业奖进会一等奖和南洋赛会一等奖。1915年，汉绣作品在巴拿马万国博览会获得金奖。

通过文化寻根，在历史源头找答案，上述相关史料充分显示"汉绣源于楚"的文化脉络。楚文化是楚人创造的优秀文化遗产，是中华民族传统文化体系的重要组成部分，孕育汉绣数千年。也就是说，"汉绣"不仅仅是一个地方绣种概念，更是一个民族文化概念。我们应该明晰"汉绣是蕴含荆楚文化特色的国家级非物质文化遗产"的认知，进而确立"汉绣荆楚文化特色"的传承观，用楚文化艺术语言讲中国故事，这是汉绣区别于其他绣种的文化标识。"万物有所生，而独知守其根"，古人之言，启示我们非遗传承要明根脉。因此，只有从文化层面赋予汉绣内涵，体现国家级非遗汉绣有根、有谱、有特色的本真性，才能正本清源，达成共识。

汉绣是以传统工艺的活态传承与岁月同行。至今，汉绣传统工艺有九个环节，归纳为"一画二绣三修饰"。在传承实践中汉绣工艺表现出三大特征：

一是原创性。图案设计为汉绣传统工艺之首，即首先要有线描式的图案绣样，然后穿针引线赋色，古人称之为"绘事后素"。历史上汉绣商铺家家有自己的设计师，"设计为先"的传统，至今仍然得到继承和发扬。

二是装饰性。汉绣图案是平面设计，包括点、线、面、形、色等造型语言，表现为浪漫主义的意象审美理念。传统刺绣技艺形成以"平金夹绣"为主的盘、铺、压、编、织、锁、扣、掺、套等装饰性系列针法。七十年代初，我的师父，国家级非遗传承人黄圣辉，主导研发出一种新针法，叫"蹦针"。蹦针的创新是对传统龙鳞针法的挑战。传统龙鳞刺绣采用堆鳞针（片甲鳞），是一种重"形"似针法。蹦针是一种追求"神"似的装饰性针法，在外来光源的作用下，形成凸凹的闪光点，而且随着观者视线移动相应变化，给人一种金光闪闪、奇妙灵动的视觉美。这种由"形"到"神"的创新转化，体现了汉绣传承人追求装饰艺术"神韵"美的理念。

三是地域性。荆楚文化符号、纹饰，在当代传承中得到继承及创新转化，独具一格而具有辨识度，是汉绣不同于其他绣种的亮点，也是汉绣传承的立足之本。

"一画二绣"的汉绣工艺，构建了图案创作与刺绣再创作的"双创"工艺链，凸显汉绣传承人以"创"为特质的精神追求，展现出汉绣工艺蕴含"一个灵魂、两个支点"的核心价值观（**图B-1、图B-2**）。这是前人的智慧，历史的馈赠，为今天汉绣传承的高质量发展奠定了基础，同时，也对传承人提出了更高的要求。在多

图B-1　王子怡《楚天战疫》设计稿局部
　　　　2020年

图B-2　王子怡 黄鹤楼 汉绣·金丝彩绣 45cm×60cm 2020年

195

年的汉绣传承实践中，我运用系统论的观点，构建起汉绣"文化、设计、刺绣"三位一体传承模式，从整体出发研究汉绣各要素（子系统）的内涵及相互关系，并酌情设立研究课题，如汉绣荆楚文化特色及创造性转化研究，汉绣技艺与装饰美学的研究，汉绣创作与市场需求研究，等等。有付出，才有收获。作品创作方面，汉绣《楚天神鸟》及其系列作品，在国内外文化交流中展现出了荆楚文化特色，弘扬了湖北优秀传统文化。汉绣融入生活方面，我注重与市场的连接，明确自己的市场定位，采用高端作品定制与文创作品大众化的策略。因人而异的高端定制创作，不仅仅是市场行为，更是磨炼匠人精神，加强文化涵养，提高手艺水平的有效途径。大众化的文创产品，竞争性强，这就要求自己的文创产品物美价廉，且有独特之处。汉绣融入生活，要尊重市场规律，重要的是发挥原创优势，注重知识产权保护，让高端定制者买得放心，也让文创产品避免了恶性竞争。

在"三位一体"传承的实践中，我将刺绣技艺美学研究放在重要地位。汉绣手工艺是有独特装饰风格的美学技艺。一根针，一丝线，一双手，创造了民间生活美学的针法绣艺。我们说的刺绣技艺是由针法、色彩、绣法三要素构成的审美表达。

针法以精致为美。熟练掌握针法规范和技术诀窍，需要有"铁棒磨成针"的功底和审美感知。

色彩以和谐为美。汉绣有"远看颜色近看花"的视觉审美传统，视色彩为吸引眼球的第一要素。因此，学习研究色彩意蕴和色彩对比的和谐美，是刺绣技艺"穿针引线赋色"的美学内涵。

绣法以创意为美。克服思维定式，树立"人无我有，人有我优，人优我转"的创新思想，充分发挥想象力及创造力，探研图案的形与意，虚与实等方面的艺术效

果，依自己的审美意象选用针法，搭配色彩，劈丝捻线，进行有创意的刺绣再创作。

我认为绣法不同于针法，两者既有联系也有区别，针法讲究技术规范，绣法注重审美创意。在刺绣实践中，用审美思维研究汉绣装饰美的绣法，绣出自己的新意，促进审美意识的养成和审美能力的提高。

针法是刺绣表现力最基本的元素，适用于装饰性图案的针法，各地绣种具有互通性。因此，我提出"文化有根，针法无界"的观点，突破了汉绣针法的局限性，同时还提出"针法不变，绣法变"的创新思维。这些理性的思考与实践，丰富了汉绣针法绣艺，力求为汉绣传承高质量发展增强了技艺支撑力度，拓展传统技艺审美表达的空间。

2018年，《楚天神鸟》作为唯一入选外交部湖北省全球推介活动的汉绣作品，在外交部蓝厅向世界展示中国汉绣生生不息的文化根脉，历久弥新的文化精髓（图B-3）。同年又入选国家博物馆第五届中国当代工艺美术双年展，展现汉绣传承守正创新的时代审美，同时被湖北省非遗保护中心收购。部分《楚》系列作品先后收藏于民间、国际友人、社会团体和湖北省博物馆。

2014年以来，楚文化特色系列的汉绣作品，多次参加湖北省代表团赴欧、美、日多个国家进行文化交流，留下了令人难忘的感人故事（图B-4）。

2018年6月，法国香奈儿高级成衣定制刺绣艺术师玛丽莲娜·伊哈尔女士不远万里来到武汉，在政府相关部门的帮助下，我们相见了。伊哈尔女士告诉我，她在英文网站上看到有关我的汉绣图文，被中国汉绣的浪漫、精致、独特的艺术风格深深吸引，就迫不及待地从巴黎飞过来。我们就中国汉绣与法国刺绣进行了多方面的深入交流。

图B-3　在外交部蓝厅

图B-4　在美国学校做文化交流

伊哈尔女士说，她看到一件件真实的汉绣原作，太激动了，很喜欢。伊哈尔女士还讲述了中国古代丝绸之路为法国带去了丝绸技术的故事，她的家乡里昂有丝绸博物馆，只要是"中国制造"标记的丝线，很受大众喜爱。她的祖父是丝绸工作者，她的母亲是刺绣艺术师。她非常希望我到法国举办汉绣艺术展。

回首过去，展望未来，让我们重温楚人庄子道家学说中"提技入道，以道驭技"的哲学思想，融入"创汉绣工艺之美，传荆楚文化之魂"的传承创新实践之中，探索汉绣传承高质量发展，以更具个性化的艺术语言，迈向更广阔的审美空间，与时代同行，演绎出当代生活的精彩景象。优秀的传统文化是中华民族的根和魂，生命不息，传承不止，汉绣传承"路漫漫其修远兮，吾将上下而求索"。

后　记

　　十年前，我在华中师范大学历史文化学院攻读博士学位，受到古代史导师组的启发，关注社会生活史，选取涉及跨学科内容的文徵明园林绘画作为博士毕业论文选题，试图通过跨领域的艺术史研究，为今日文化发展和社会生活提供参考。于是多次到苏州考察，一次在环秀山庄看到苏州刺绣研究所举办的刺绣艺术展，有传统工整精雅的国画式艺术表达，也有极具创新性的抽象艺术表现，灵动、闪烁的丝线仿佛注入了艺人的情愫，丝丝扣人心弦。恍惚间，似乎看到了一个个婉约的女子，娴静地端坐窗前，以指尖跃动来诉说一个个美丽的故事。自此，我与刺绣结下了不解之缘。

　　2012年，我到美国堪萨斯大学做访问学者，合作导师玛莎·霍夫勒教授策划了一个东方艺术作品展，其中有刺绣作品，大家都赞叹精雅的刺绣技艺，在作品前长久驻足。此次展览结束后令我重新思考刺绣的艺术价值。后来，我在劳伦斯艺术中心看了韩国艺术家陈沈溪的个展，讨论的是"母性"主题，使用了大量女性生活材料，表达个人的身份转换感受。布贴、缝纫、衣饰、礼包是女性的日常，也是她艺术表达的个性化语言。这启发我在艺术实践中探寻身份表达的媒介与形式，也是我理解文化自觉与艺术自信的部分基础。

　　2015年，周益民教授组织团队撰写《中国工艺美术史·湖北卷》，我有幸参与编写概览篇，开始着手搜集与整理湖北工艺美术资料，本书部分内容即来自当时的调研材料。2018年调入湖北美术学院后，此前的江南文人文化课题研究告一段落，我开启荆楚艺术选题的探索。一是可以合理利用在地优势，更好开展田野调查；二是研究成果更适于转化为教学资源和地方文化发展项目，也有助于建设具有地方文化特色的学科体系。于是首选之前一直心心念念的刺绣项目，全面开展调研，得到了湖北刺绣领域黄圣辉先生、任本荣先生、张先松先生、王子怡女士、黄春萍女士、刘小红女士、杨晓婷女士、郑江红女士、陈慧女士等湖北刺绣领域人士的大力支持，遗憾有些前辈已仙逝，在此一并表示感谢。2019年，我开始跟随王子怡老师学习汉绣，2020年拍摄了汉绣国家级传承人黄圣辉先生

的纪录片，这几年主要以搜集与整理湖北刺绣传承人口述史，展开学术研究为主，也持续练习汉绣技艺，探寻汉绣创新发展的当代形式，同时兼及刺绣相关专题的调研与实践。

所幸的是，本项研究与实践得到汉绣代表性传承人王子怡老师的全力支持。王老师在汉绣领域长期深耕不辍，积累了大量成果，在艺术创作、非遗传承和技艺教学方面都经验丰富，认识深刻。于是，我萌生了和王老师合作出版著述的念头。整本书虽然以我的学理性撰写为主，但都是在与王老师深度沟通后展开的学术性探索。勤奋开放的心态和精益求精的作风，成就了王老师的工匠气度。她一直紧扣时代脉搏，致力谋求传统文化遗产的创新性发展，在汉绣艺术创作、衍生品开发、国内外文化交流与传播中都硕果累累，演绎出传统女性的美德与智慧。如今，年近古稀的王老师还连夜创作，在庆祝武汉第七届世界军人运动会、喜迎党的二十大召开等宣传活动中，她用细腻的丝线和精准的绣花针创作了极具楚艺术风韵的佳作，向世人传递犹如楚凤般勇往直前和坚毅通达的信念。这是我对非遗传承人承载传统智慧的深刻体验，也是作为一个高校教师面对建构中国特色、中国风格、中国气派艺术学体系时毫不犹豫想要合理利用的重要文化资源。因为，他们代表的是人民大众的艺术观，是传统技艺、文化根脉、传统审美逻辑的活化石，是建构中国特色艺术学科体系，发展中国特色美育工作不容忽视的宝藏。

新时代的高质量发展需要坚持守正创新，不忘本来，才能拥抱未来。艺术学科建设需要坚持问题导向，我们的艺术发展出现了什么问题，如何解决这些问题，为谁服务，如何服务，作为文化传播的艺术应具备何等特质，这一系列问题值得吾辈仔细省思，并充分开展社会调研，进行学理性分析与探索，开辟一条以人民为中心，为大众谋求幸福的康庄大道。

实践出真知。在陪同王子怡老师做文化宣传活动中，我深切体会到传统艺术的力量，无论是对民众、艺术专业学生还是对外文化交流中，传统刺绣都能魅力四射，惊艳四座。传统艺术是中华民族健康、幸福生活的法宝，无论是唐诗宋词，还是文人骚客的文集，或是传统文论典籍中，都记录了大量刺绣给予人们精神力量的事例。在追求个性化文化消费、各种社会问题犹如牛鬼蛇神肆虐的当下，代代相传、作为地方性艺术形式的刺绣可以合理利用于文化生活中，助力人们将此前的外向性求证转为内向性求安的生活方式。刺绣是传统女性心性修炼的技艺，也是点亮生活的神器，更是提升文化和艺术素养的宝贵资源。但现有的创作模式和文创产品难以满足当代人们的生活需要，在这种形势下，需要艺术工作者承担起服务责任，设计出合宜的产品和交流方式，在激活传统技艺的同时，丰

富人们生活，助力增强人民大众的精神力量。基于此，我设置了刺绣体验式文创产品设计和刺绣疗愈产品设计专题，结合西方学者的积极体验心理学知识体系，将传统生活法宝应用于当代艺术体验和疗愈活动，探寻建构和谐文明社会的合理路径。

感谢支持本项研究的前辈和同仁们，为我前行增添力量。湖北省社会科学院的刘王堂教授在汉绣艺术创作和文化产业发展方面给我提出了良多建议；恩师华中师范大学历史文化学院姚伟钧教授在文化遗产的合理利用方面提出了新思路，并拨冗为本书作序；湖北社会科学院楚文化研究所张硕所长为本项研究的学理性写作提出了建设性意见；湖北省社会科学院申华社长指明了本项研究的理论方向；华中师范大学孙正国教授，湖北美术学院陈日红教授、袁小山教授，都对本项研究提供了学术支持。湖北美术学院、湖北省社会科学联合会为本书提供了出版基金，使本书得以全彩刊印。此外，本项目团队成员通力合作，赋予本书多彩而亮丽的光环。王子怡老师贡献了她的大批精品力作，为本书配图，使本书图文并茂，相互印证；金纾副教授、熊晓婷医生、邬小燕女士、胡玉青博士和曹远志同学也为本书添砖加瓦。特别感谢广西艺术学院学报《艺术探索》编辑部关绮薇副编审，在百忙之中，通读全书文稿，细致审校，提升书写质量。因此，从某种层面而言，本书是集体智慧的结晶，是高校学者、传统技艺大师和社会各界人士交融互动的阶段性成果。另外，需要指出的是，本书的部分内容是在已发表文章基础上修改而成。

感恩遇见，成就一段美的历程。拙著即将付梓问世，挂一漏万，冀获各位方家批评匡正。

是为记。

<div align="right">

韦秀玉

2023年1月28日

</div>